王大智作品集

青演堂叢稿三輯　論述

聽聽諸子談藝術

王大智

萬卷樓

再版序　這本書的命運

　　這本書，原來由歷史博物館出版，為該館《史物叢刊》的第 60 本。書名是《藝術與反藝術－先秦藝術思想的類型學研究》。

　　歷史博物館是國家機構，基本上不推廣，只在館內銷售。經過將近十年，也就賣光；版權回到我手上。現在拿出來，算是再版了。

　　這本書初版時候，受到一些台灣學者攻擊，一言以蔽之，叫做「唐突古賢」。（例如：竟敢說孔子求官、老子有科學精神、荀子有軍國思想等等）這種攻擊，白紙黑字地紀錄於呈報教育部的文件中。我對這種批評很是詫異，因為攻擊者的觀念，是清朝以前的觀念。這些觀念，不是在五四時代，就被打倒了嗎？今天這個時代，不是能夠忠實地根據材料，科學地面對問題嗎？也許，我自認對學術有點興趣，但是對於學術界，了解不多。（後來別人告訴我，我的書，被惡意送去一個學術團體審查。那個團體，出現在民國早期。它們極度封閉排外－甚至有自己的歌曲與旗幟）

　　因此，這是我第一本學術性寫作，也是最後一本。我再也不會為了任何理由，去遷就學術界的各種陳腔濫調。（為了方便真正讀者，這一版學術格式都已去掉。有人對引文出處等有興趣，請自行去古書

中**翻檢**）但是，我沒有任何損失。因為，這本書的遭遇，讓我轉向開始寫隨筆雜文和小說，至今樂此不疲。《後漢書》有「失之東隅，收之桑榆」說法。發明電話的貝爾有「當一扇門關閉，另一扇門開啟」說法。（When one door closes another door opens）是一點不錯的。自此以後，我就漸漸自視為一個作家了。這裡面的趣味與愉快，未曾經過這樣轉折者，很難體會。

說實在，任何正常人看這本書，都不會產生什麼洪水猛獸之感。如果說這本書有什麼特點，就是以歷史材料談哲學，以科學態度論思想罷了。（另外，就是利用縮行小字，說了不少想說的話）這種精神，讓上述那個學術團體完全不能忍受。他們還送我一句話：「你就以（生物）本能去作研究吧」。（也紀錄於呈報教育部的文件中）這句他們以為侮辱人的話，卻讓我極為自豪。我的生物史觀－把人類當成一種生物去觀察其歷史的方法，終於令冬烘腐儒尷尬不安了。（如果讀者不明白「生物本能」的意思，可以單獨看看本書附錄〈關於學術、藝術與其研究方法之我見〉）

這本書，真的是沒什麼可說。不過是個學界邊緣人，踩著五四腳印為中國文化挪步子。只是，那些腳印似乎越來越遙遠，越來越模糊。

王大智
2018 記於青演堂北窗

代序

論美學、藝術史、藝術思想史的關連與區隔

　　在本書前面，我要謹慎的談談關於藝術思想史研究的兩個問題：一是藝術思想史與美學的關係，一是藝術思想史與藝術史的關係。這兩個問題的提出，是為了說明美學、藝術史、藝術思想史三者間的關連與分際。同時對藝術研究的基本架構，提出我的看法。

　　我在研究所教授中國藝術思想史，已經近三十年。這門課在開始安排的時候，就有人問我，為什麼不乾脆叫做中國美學史？美學（aesthetics）聽起來範圍廣大；史學家、藝術學者、藝術家、哲學家都會對之發生興趣。事實上，我接觸藝術理論很早，對於美學的範疇與影響都很清楚。但是，由於史學本科的訓練，讓我始終清楚美學是一門哲學。而哲學，雖不必然是一種空想的學問，卻也不必然有什麼科學材料作為理論支撐。所謂的美學，通常並不開在藝術學系，或者歷史學系。藝術家們，不能根據美學要求而創作藝術；史學家們，則認為其哲學說法並不合於歷史發展實況。對我而言，美學這種學問的最大問題，是通過哲學的架構，而認為藝術（或者美）具有普遍的通則。美有通則嗎？相信所有的藝術家都不會同意這種說法，因為藝術首重個人特殊表現。而所有的史學家，也不會同意這種說法；因為就

史料證據而言，美的歷史發展特色，正是多樣、相異而沒有通則。美是一種文化現象，一種文化反射；文化不同，便產生各種美的標準。美沒有通則，美只有共同的傳達與共鳴模式；但是所傳達與共鳴的內容，並不一樣。這種為了建造系統化解釋，而犧牲事實的傾向，是哲學的難題，也是美學的難題。

如果美學家集中注意力於傳達與共鳴，那就是心理學與生理學的範疇，而不是美的範疇。如果美學家集中注意力於美的本身，則美的諸般史學例證，並不足以客觀歸納成有系統的學問。這是美學發展上，當下與未來的嚴重問題。

思想便不是如此，思想比哲學在定義上鬆動許多；哲學為哲學家所獨占，思想卻為每一個人所擁有。思想很隨意，很主觀；沒有對錯，沒有高下，並且難以統一。但是這種隨意而主觀的思維，正是組成藝術（或者美）歷史的基本成分。雖然，思想難以整合為統一的哲學，而顯得零零散散。但是藝術（或者美）的歷史發展，本來即不是由美學家的系統指導而建立起來；它們是由思想家與藝術家的零散想法所拼湊起來。所以，為了求真求實，凡是談到藝術理論部分，我總是較為謹慎的，使用藝術思想而避免使用美學。

至於藝術思想史和藝術史的關係，也不如我們想像中的接近。藝術思想史和美學的差異，在於藝術思想史是史學，而美學是哲學。藝術思想史和藝術史的差異，在於藝術思想史是藝術思想的歷史，而藝術史是藝術作品的歷史。前者是藝術思想家與其思想的歷史，後者是藝術家與其作品的歷史。這兩種歷史看似一回事，事實上，是各自獨立發展的兩條路線；或者說，是兩套關於藝術的歷史。這兩套獨自發展的歷史有沒有交集，是不一定的事情。大致上來講，可以有（一）

交集、（二）不交集、（三）在不同時空中交集；三種情況。

　　先說第一種情況。先秦時代的藝術思想系統，儒、道、墨、法諸家最為重要。但是，其中惟有儒家提倡藝術。提倡可以為政府所利用的教化性藝術，使得儒家的藝術思想，和當時的藝術史發生關連。從藝術史的角度而言，先秦時代的藝術史，主要建立在與政治制度發生關係，有政治理論作依據的銅器、玉器、陶器等器物上面。在這裡，藝術史和藝術思想史有交集；藝術家和藝術思想家的工作是合轍的。先秦藝術品的製作，有儒家藝術理論做支撐；而儒家的藝術理論，也落實在先秦藝術品上。

　　儒家出現在東周，而配合封建制度的禮樂藝術自西周便已開始。因此，認為儒家藝術思想配合當時藝術品與其使用方式，則是。反向的，認為當的藝術品與其使用方式，遵循儒家藝術思想，則非。因為，儒家是東周藝術政策的擁護者而非發明者。這個道理在本書乙編〈封建與禮樂的積極擁護者－論孔子〉中有所說明。

　　但是，同樣是先秦藝術思想史重量級成員的道、墨、法三家，雖然各自以形上、社會、政治等角度作為考量，獨具創見地，深入探討了藝術與人類的關係，豐富了先秦時代的藝術思想－成為中國藝術思想史中最不可忽略的精采篇章。它們卻與先秦時代的藝術史不發生關連。因為無論他們如何反對藝術，先秦藝術仍然蓬勃發展。並且，它們的理念也沒有與中國往後的藝術史發生關連。中國的藝術家們，從來沒有與他們的反藝術思想有過交集。（他們的思想，若是為藝術家接受，便沒有藝術這個行業了）這是藝術思想史與藝術史各自發展，而沒有交集的例證。也即是上述的第二種情況。

　　再講第三種情況。藝術思想史與藝術史這兩種歷史，不在當時當下，而在不同的時空中交集。關於這種情況，我以為中國文人畫（literati painting）的發展，最可以說明其中道理。

　　中國文人畫，是放眼世界藝術史中，最能代表中國藝術的品類之一。文人畫理論之肇始，北宋蘇東坡是極為重要的人物。他說「論畫以形似，見與兒童鄰。賦詩必此詩，定知非詩人。詩畫本一律，天工與清新。」蘇將中國的畫與詩，在境界上作了合理聯結。他又從歷史中找出詩人王維，來見證其詩畫合一理論。所謂「味摩詰之詩，詩中有畫；觀摩詰之畫，畫中有詩。」同時，蘇東坡與米芾、黃庭堅結為盟友，鞏固其藝術理論。蘇東坡的種種作法，顯示了他的聰明才智與組織能力。然而，北宋時期的繪畫藝術主流，絕對不是文人畫；而是李成、范寬、郭熙等畫家所追求的寫實主義。蘇東坡的藝術理論，要到元代趙孟頫，才有發揮。趙孟頫說「石如飛白木如籀，寫竹還應八法通，若也有人能會此，須知書畫本來同。」趙的說法，將蘇的詩畫合一問題，往前推進一步，加入了書法，成為詩書畫合一。詩畫的合一，是個境界問題；而書畫的合一，是個技術問題。自從書法和繪畫在技巧上合一以後，藝術家找到了文人畫藝術真正可以依循的理路和方法。文人畫發展，便一瀉千里，成為明清時代的中國繪畫主流。蘇東坡與趙孟頫的藝術理論，在當時並沒有（或者說沒有完整的）受到重視。但是對於後代藝術家，卻有極為重大影響。

　　繪畫史界的一般說法，認為文人畫起自於元代。不過就元代主流繪畫的情況看來，書法和繪畫合一的情況並不是那麼明顯。我認為文人畫理論，特別是詩畫境界與書畫技巧，真正為藝術界接受，要到明朝以後。

這是藝術思想史和藝術史不交集於同時代，而交集於不同時代的例

子。在這種情況下，我們也可以說藝術思想家走在時代前端，是藝術界的先行者；藝術思想家領導了藝術家。這是藝術思想史與藝術史關係的第三種情況。

　　藝術是人類社會的反映，是一種符號。（symbol）當我們對於美學、藝術史、藝術思想史有更清晰的了解後，便可以更為準確的，由不同角度，來了解與解釋這種人類最早的符號系統。藝術的出現較文字符號為早，也較數字符號為早。文字符號是思想符號，數字符號是邏輯符號，而藝術符號是官能符號－以視覺與聽覺為主要。前兩種符號的溝通方式是相對理性的，而官能符號必須以感性做為溝通橋樑，也即是要以心靈的共鳴作為基礎（resonance of mind）然而，人類的理智基本上具有一致性，但是感性不具有一致性。藝術符號所代表的意涵，會隨著個人、地域、時代等等因素變化而發生變化。因此，藝術研究必然是多角度研究，這是研究藝術的人應該具有的基本認識與雅量。

藝術研究基本上是一門有科學因子的西方學問，西方重視分析而中國善於歸納。中國本來即有豐富的藝術遺產，當研究方法具多樣性的時候，可以使中國藝術發出更璀璨的光輝。

目次

再版序……………………………………………………………………… 1

代序……………………………………………………………………… 1

敘例　本書的寫作原則 ……………………………………………… 1

緒論　先秦藝術思想的激盪源頭－文質理論 ……………………… 1

甲編　第一章　從形上角度反藝術的思想家－論老子 …………… 13

　　　第一節　中國藝術思想的兩個歷史階段 …………………… 13

　　　第二節　老子對藝術的科學省思 …………………………… 15

　　　　A 關於藝術現象 …………………………………………… 16

　　　　B 關於藝術心理 …………………………………………… 18

　　　第三節　老子對藝術的哲學省思與反文化情結 …………… 19

甲編　第二章　從社會角度反藝術的思想家－論墨子 …………… 23

　　　第一節　墨子思想的社會基礎 ……………………………… 23

　　　第二節　以「利」為根本的庶民藝術觀 …………………… 25

　　　第三節　墨子的犀利辯論與其反效果 ……………………… 29

甲編　第三章　從政治角度反藝術的思想家－論韓子 …………… 33

　　　第一節　地位特殊的貴族思想家 ……………………… 33
　　　第二節　韓子藝術理論中的老子身影 ………………… 34
　　　第三節　韓子偏頗的藝術寓言舉例 …………………… 36

甲編　第四章　具有藝術家身分的反藝術思想家－論莊子 ……… 41

　　　第一節　《莊子》的篇章問題 ………………………… 42
　　　第二節　莊子的反藝術理論與其淵源 ………………… 43
　　　第三節　自然與人工－反藝術思想的一個細緻層次 … 46
　　　第四節　技術與藝術－藝術家莊子的出現 …………… 53

乙編　第五章　封建與禮樂的積極擁護者－論孔子 …………… 61

　　　第一節　孔子人格與事業的複雜性 …………………… 61
　　　第二節　孔子身分的釐清 ……………………………… 63
　　　第三節　孔子的藝術政策 ……………………………… 69
　　　第四節　孔子的藝術教育 ……………………………… 76
　　　第五節　孔子的藝術修養與其影響 …………………… 80

乙編　第六章　性惡學說與藝術功能理論－論荀子 …………… 85

　　　第一節　荀子的性惡學說 ……………………………… 86
　　　第二節　荀子的藝術功能理論 ………………………… 94
　　　第三節　荀子與孔子的距離 …………………………… 100

乙編　第七章　對藝術的兩種科學觀察－再論荀子……………… 103

　　第一節　荀子的科學精神 ……………………………… 103

　　第二節　荀子對藝術行為的生理分析 ………………… 106

　　第三節　荀子對藝術行為的心理分析 ………………… 111

　　第四節　荀子對感官研究的立場與限制 ……………… 114

　　附　　　孟子對感官研究的一些看法 ………………… 116

乙編　第八章　先秦藝術思想的史學考察
　　　　　　　－關於禮器與「禮樂」問題 …………………… 121

　　第一節　先秦藝術思想的兩條路線 …………………… 121

　　第二節　禮樂藝術的差異性與互補性 ………………… 126

　　第三節　禮器藝術的功能問題 ………………………… 128

　　第四節　形式和數量－禮器藝術的階級性格 ………… 131

　　第五節　「禮樂」的理論基礎 ………………………… 134

　　第六節　「禮樂」的基調與主軸精神 ………………… 137

　　第七節　季札觀樂－「禮樂」欣賞的史學紀錄 ……… 142

附錄一　支離與弔詭－「老莊」藝術思想的兩大問題 ………… 147
附錄二　關於學術、藝術與其研究方法之我見……………… 173

敘例

本書的寫作原則

　　舊式著作，常常在書的前面有一篇敘例或者凡例，說明該書的寫作方式。這種方法雖然老舊，卻可以在書籍內容之外，對作者治學態度有清楚交代。這種交代在今日看來，仍然有其必要。因為，同範疇、同題目、同資料，在不同作者的分析與解釋下，會呈現出不同甚至相反的結果。因此我在本書前面，也加上一篇文字，講一講我寫作本書的相關事情；雖然格式不同了，也希望能夠起一點敘例的作用。

　　關於本書的寫作，有下面幾點原則，歸納如下：

1）　在思想家的選擇方面。本書主要考慮有相當影響力，同時也有相當著作流傳的思想家。因為本書重點在論述先秦思想家的藝術思想，而藝術問題多半僅只是思想家思想的一部分而已。若沒有相當份量的著作，便難以從其言論中整理出關於藝術的部份。而且，若沒有相當份量的著作，即便該思想家流傳下來一些關於藝術的精闢言論，也不容易將之納入其完整思想之中，而窺其架構性意義。

2）　在寫作章節的安排方面。本書傾向類型學研究，（typology

study）固不採取編年（chronology）方式。也不為求體系完整，而牽強的將各思想家逐一羅列，作個別而等量的敘述。基本上，本書將先秦諸子區分為反對藝術與贊成藝術兩組。對於這兩組思想家，因寫作實際需要，採取單獨、並列以及交叉比較等多種方式討論。所以，本書約略分甲乙二編，二編各以反對藝術與贊成藝術為主軸；編內各章節則圍繞主軸，以多角度切入方式，討論主軸問題。

3） 在資料運用方面。本書盡量使用思想家的原籍原典。因為思想之為物，本來便崇尚活潑；兩千餘年來，學者對於先秦諸子思想的引申與發明，早已汗牛充棟不知凡幾。因此本書力求跳脫傳統解釋，而與古人直接對話。除去還原思想家的原始面貌外，也透過作者對學術的認知，對方法的體會，給予這些舊資料一些合於時代的新氣息。

緒論

先秦藝術思想的激盪源頭－文質理論

　　中國的思想界有一種特別的觀念，就是認為思想有貫通性；認為高明的道理不會僅能解釋單獨事物，而應該可以涵蓋所有事物。換句話講，能夠涵蓋所有事物的道理，才是高明道理，才是值得思想家追求的道理。

　　這種追求人間普遍道理的企圖心，就好像二十世紀繼愛因斯坦（Albert Einstein）之後，物理界追求「大統一理論」（GUT）一樣，希望找出可以適用於整個宇宙的物理原則。

　　該觀念在道家而言，其崇尚的道字，代表了普遍真理而非個別真理。老子說「道可道，非常道。名可名，非常名」。凡是可以說明（「可道」）、可以定位（「可名」）的個別道理，就不是那個不能說明、不能定位的共同道理（「常道」）。對於這個共同道理，老子也喜歡用「一」來表示。所謂：

　　　　昔之得一者，天得一以清，地得一以寧，神得一以靈，谷得
　　　　一以盈，萬物得一以生，侯王得一以為天下貞。

一是數字起始，也表示唯一。老子用它來代表唯一的真理，也就是道。

就儒家而言，孔子對於「道」和「一」，有更清晰的說法。他說「吾道一以貫之」；用「貫」（貫穿、貫通）這個動作，表達「一」的普遍性格。孔子認為事物太多，不可能逐一了解，逐一學習。因此，學習的正確方法，是找出事物間的共同道理。只要掌握唯一的共同道理，便可理解諸般的個別道理。這種態度，類似西方科學態度－也就是找出事物的規律和法則。當然，在自然科學上，規律和法則可以透過反復實驗得到證明；在人文社會科學上，僅能夠透過細緻的觀察而難以實驗。孔子的「貫」，的確是一種近於科學的態度。同時，他對於不能夠「貫」，不根據科學態度了解事物的人，感到不耐。他說「舉一隅不以三隅反，則不復也」，對於不能了解共同性（法則），不能根據共同性而做有效聯想（association）的人，不願意再浪費時間溝通。

孔門對於掌握一貫道理，而能夠聯想，極為重視。孔子和子貢都說過，他們的聯想力不如顏回：「子謂子貢曰，女與回也孰愈？曰，賜也何敢望回。回也聞一以知十，賜也聞一以知二。子曰，弗如也，吾與女弗如也。」他們透過數字，表示其聯想能力的差別。

「相對」就是一個非常有普遍性的道理。古代中國人花了不少精力，解釋相對觀念。關於相對觀念，陰陽是最為我們熟知的名詞，它幾乎可以描述任何事物的相對性。文質二字，沒有陰陽那麼令人耳熟能詳；它主要用在闡述事物的內外相對，以及一種奇妙的道德相對。

中國所謂「道」的實質內涵，應該就是相對性；「求道」即是鍛鍊自己對於相對性的了解和體會。而「得道」即是非但了解體會，並且能夠處理相對、運用相對。中文裡面具有相對性的詞彙，在人類語言學上，可以說獨樹一幟。例如：大小、老少、長短、左右、是非、恩怨等等不勝枚舉。

作為內外相對的名詞而言，文質和藝術有很大關係；因為藝術專門講究內外相對。表現在外的稱為形式，隱而不見的稱為內容。形式和內容可以涵蓋藝術的全部道理。

　　藝術的內外孰輕孰重問題，可能形式要重於內容。缺乏內容，雖流於空洞的形式主義，而缺乏形式，則內容根本無從展現。在談論藝術本質時，我們必須承認：沒有內容就沒有好藝術，但是沒有形式，就沒有藝術。

當然，文質的道理不僅僅限於藝術，它可以形容很多事物的內外相對。在研究文質問題時候，我們應該本著古人重聯想的思考方式「舉一隅而以三隅反」，才能夠對這個觀念深入的了解。

　　基本上，文代表事物的外在部份。文的早期意義，應該和紋相同；也就是動物的花紋，並且是錯雜的花紋。東漢許慎說「文，錯畫也，象交文。」這是從文這個字的原始構造與圖像基礎上，說明其意義。經過引申演繹，文又可以有兩種不同的解釋。

　　第一，文是形諸於外的美麗豐富。孔子在說到三代文化的特色時，曾經表示「周監於二代，郁郁乎文哉，吾從周。」孔子說法，是對於文這個字的至高讚美。文可以表示東西的美麗，個人的教養，也可以表示社會國家的開化程度。文非但是動物的花紋，更提升至一切美好東西的代名詞。所謂文采、文化與文明等等，都是文之美好的具體表現。

　　第二，存在必具功能－文的美麗豐富背後，有深刻目的。文從紋而來，便應從其原始意義上推敲。自然界之中，獵食者多有文－花紋，花紋使獵食者溶於自然環境，遮掩其獵食動機；花紋雖然美麗，

卻是用以偽裝的虛假東西。同時，自然界中，被獵食者也多有文－花紋，它的存在理由同樣是為了偽裝；隱藏自己於自然環境中，避免被獵食。從這個意義上觀察，就可以發現文（文采、文化、文明等等）在人類活動中扮演的真實腳色－隱藏動機、隱藏過程、隱藏目的。因此，文又是個令人不愉快的東西，是個假的東西了。孔子說「小人之過也，必文」就是這個意思。小人總是掩飾自己的過錯。文就是遮掩。

文既然有兩種截然不同的意思，那麼中文裡的「文飾」二字，到底是指文采裝飾，還是文過飾非呢？這裡就見仁見智了。或許，這種語意上的不清晰，並不是觀念上的混淆，而是出於對文之意義的深度思考：文既代表外部的美麗裝飾，也代表美麗裝飾背後的虛偽掩飾。在古人思想具有貫通性的表述方式下，文這個字，可以指人類文化的優美與虛偽，可以指個人行為的優美與虛偽；也可以指藝術活動的優美與虛偽。

至於優美和虛偽是否絕對同義，兩者有沒有調和空間，各家有不同看法。認為不能調和，而堅持不可虛偽的思想家，就容易走上反對文化、反對知識、反對藝術的極端路子上去。

因為對於文的兩種不同理解，當古人說到質的時候，也相對有兩種定義。第一，本質（內在的構成）；第二，質樸（不遮掩）；本質意義簡單，應該是質的原意。《禮記》裡說「大羹不和，貴其質也。大圭不琢，美其質也。」這句話意思是說，最好的菜餚不需要調味（文）因為它的材料（質）很好。同樣，天子之圭不需要琢磨裝飾（文）因為它的材料（質）很好。在這種定義下，質和文的相對是基於單純的內外關係。質是裡面的部份，文是外面的部份；這種相對是

純然物理上的相對。然而，文質的相對不止於此；質的第二個定義使得這種相對關係複雜了。

　　在「大羹不和」、「大圭不琢」的例子中，好像有重質輕文的意思—本質好就不需要文飾。然而，本質是個中性的名詞；本質不一定具有美質，本質非常可能具有惡質。奇妙的是，中國人在質即是本質這個定義上，似乎有認同本質等同美質，而忽略本質可能等同惡的傾向；這種傾向和質的第二種定義—質樸（不遮掩）有關。

　　第二，質的另一個意思是質樸；質樸有原始甚至野蠻的味道。但是原始野蠻並不是指內在的本質問題，而是指行為問題；因為本質上的原始野蠻與否，是看不見而不容易分別的。（本質上優雅的人固然看起來不野蠻，本質上原始野蠻的人，也可以因為文的遮掩而看起來不野蠻）質樸與否，基本上要在形式上考慮問題。因此，在質樸（而非本質）的定義下，文和質就不是單純的內外（形式與內容）相對關係，而是形式上的相對關係。文與質都是指外在的形式；其不同處，在於裝飾與不裝飾、遮掩與不遮掩。遮掩的是文，不遮掩的是質。在這個定義下，質的不虛偽，相對於文的虛偽。

　　質雖然不虛偽，但是這個不虛偽的外表下，其真實面貌是好是壞，（本質上的美、惡）中國人卻顯得並不太計較；因為不遮掩本身即是一種美德。（誠實）這種不遮掩的美德，在中國人來說，可以天真地忽視其本質上的美惡。因為即使人與物的內在為惡，它沒有以美飾惡—至少它是真的，它不是假的。

　　對於內惡而呈現於外（質）與內惡而不呈現於外（文）的人物，中國有強烈的道德批判。前者稱為真小人，後者叫做偽君子；後者的道德層次要遠低於前者。這種遮掩和不遮掩，可以引申到各種文化

層面上去做很有興味的思考。

這裡文與質的道德相對性出現了－文是美麗的、虛偽的外在。質是原始的、不虛偽的外在。結果：文應該是好的，卻顯得多餘。質可能是不好的，卻可以原諒。

所以，當人們形容某人或物「質而不文」的時候，常常意味著外在的不美，同時又多少暗示著其不美的原因－是因為該人或物，道德地（不虛偽）呈現出內在之惡的緣故。

當文質解釋為兩種不同的形式時，可以與內容產生四種關係：1 內容好而外在文，則文多餘。（例如「大圭不琢」）2 內容壞而外在文，則文虛偽。（例如文過飾非）3 內容好而外在質，則質有不過分顯露內容的謙遜之功。4 內容壞而外在質，則質有道德上不虛偽的可通融性。在中國文化中，文較質吃虧的道理，可見一斑。

然而，當我們重點集中在藝術的時候，過分強調質與文的道德相對，藝術就沒有存在的空間了。因為藝術必須通過形式傳達內容－必須通過文來傳達質。如果認為文等於虛偽，而其目的僅在於遮掩；那麼，藝術（文）就只是一種高級的包藏禍心行為而已。換言之，藝術（文）是不道德的行為。

先秦時代，不少大思想家反對藝術。基本上，他們的立論出發點，都可以說是從文質的道德相對上而來。下面幾位思想家，可以舉例作為代表。例如《老子》說「信言不美，美言不信」。這句話可以直接翻譯成「可信的話是不美麗的，美麗的話是不可信的」。信是好內容，美是好形式。老子卻武斷的說「好內容沒有好形式，好形式沒有好內容」，這是對於形式（文）過分嚴厲粗糙的批評。事實上，形

式與內容的關係，可以有四種基本排列。1 內容好，形式好。2 內容好，形式不好。3 內容不好，形式好。4 內容不好，形式不好。老子的「信言不美，美言不信」說法，只挑了其中的 2（內容好，形式不好）和 3（內容不好，形式好）兩種可能。1 和 4 也是兩種可能，並且一般情況下，內外文質的統一，是相當普通的兩種可能。老子的這段話，顯然有偏見。他的「信言不美，美言不信」表示內外不能統一，內外必然相對－質必然不文，文必然不質。這種論調，是一種嚴苛狹隘的文質道德相對論。或者，他的論調來自於個人經驗，但是那不是一種常態經驗。在這種對文質關係的偏激理解下，老子選擇了「為腹不為目」－選擇了重內容而輕形式。在這種選擇下，老子否定形式，否定文化，也否定藝術。

　　在人類的活動之中，文質統一畢竟是常態；文質的不統一，通常是政治上、謀略上的變態。對長期處理政治史料的老子（周守藏史）而言，文質不統一，應該是他所熟悉的事情。但是政治並不是人類活動全部，謀略更不是人類心靈活動全部。老子的身分以及《老子》的著作動機，應該要被研究老子者重視；老子不應該孤立的被視為一個學者型哲學家。

　　《墨子》思想，基本由老百姓觀點出發。他沒有什麼形上的空泛理論；贊同任何有利於人民的事，反對任何無利於人民的事。他反對藝術，因為藝術對於人民無利。他說：

　　　民有三患：飢者不得食，寒者不得衣，勞者不得息。⋯然即當為之撞巨鍾、擊鳴鼓、彈琴瑟、吹竽笙而揚干戚，民衣食之財將安可得乎？⋯今有大國即攻小國，有大家即伐小家，⋯然即當為之撞巨鍾、擊鳴鼓、彈琴瑟、吹竽笙而揚干戚，天下之亂也，將安可得而治與？

墨子這段話，雖然著眼點在人民，但是他的論點與老子「為腹不為目」同出一轍：老百姓的經濟生活（質）重要，文化生活（文）不重要；國家的武力（質）重要，文化活動（文）不重要。專門從民生實利上談問題的墨子，也有邏輯過於樸素的缺點。他認為文（鍾鼓、琴瑟、竽笙、干戚）沒有用，不能解決質（百姓飢寒勞苦、國家長治久安）的問題。這些文質間的互動，真是很難簡單說清楚。但是，在墨子的樸素思考下，文質關係非常簡單－文無助於質，文沒有實際用處。然而，社會互動本有短期、長期的階段性差異。短期沒有利益，不見得長期沒有利益；此階段的沒有利益，不等於彼階段的沒有利益。純粹就墨子關心的民生疾苦和國家安全而言，文化活動能不能刺激生產活動？文化活動能不能鼓舞國家戰力？應該都是真正有規劃觀念的深思者可以明白的事。然而，墨子和老子卻忽視這些問題，認為文質必然不能統一；文因為沒有用而沒有存在的必要。他和老子一樣，因為重質輕文，而否定藝術反對藝術。

先秦諸子中，墨子因為不從形上層面談問題而較實際。他的文質觀念比老子來的鬆動。孫詒讓《墨子閒詁／附錄／墨子佚文》中有一段話「故食必常飽然後求美，衣必常暖然後求麗，居必常安然後求樂，為可長，行可久，先質而後文。此聖人之務。」這段話如果可靠，當是墨子對文質關係的最持平說法。

戰國晚期韓非子，是法家的集大成者。韓非和他的法家先輩們，都是站在政府立場講述思想上問題。先秦時代，藝術大致操縱於政府之手。其原因，是政府壟斷財富和知識；民間沒有財力與知識去從事藝術活動。韓非子對藝術持否定態度，不贊成政府從事藝術活動。（不像儒家以為藝術有教化之用）可注意的是，韓非子雖然站在政府立場否定藝術，其否定的原因，仍然是出於抽象的文質觀念。（可見

老子對韓非直接而具體的影響）

　　韓非子說「禮為情貌者也，文為質飾者也。」這句話簡直就是老子「信言不美，美言不信」的註解。老子敘述了他認知的文質現象，該現象多少還有引申與發揮的空間。韓非則把文質現象，卡死在一種固定的關係上－文的作用就是掩飾質和隱藏質。他的說法，把文質關係正式定了位。至於「禮為情貌」部分，（大概即是後世「禮貌」一詞的來源）也是出於他文質觀念下的合理聯想。事實上，單純就禮和情的關係而言，禮固然可以為「情貌」；（掩飾情）但是禮也可以節制情，所謂「發乎情止乎禮義」。情與禮的關係，可以有不同的發展方向。韓非的說法，顯然以偏概全了。

　　從上面幾個例子，可以發現文質的道德相對理論，實在說不上嚴謹。它破綻百出，卻是先秦諸子反藝術，反文化的重要依據。
　　西人有所謂真理是越辯越明的說法。真理是否越辯越明，要看辯論者是否站在真理的一方，同時，也要看辯論者是否掌握強大的辯論工具－語言和文字。孔子認為他和真理站在一方，但是他不願意辯論；他說「予欲無言…天何言哉」。孔子的不辯論和儒家的溫良恭儉讓形象，或者是造成孟子好辯的原因之一。反觀本文所引的道、墨、法三家言論，經過邏輯上的逐步分析，破綻甚多；然而其文字確是鏗鏘有力咄咄逼人。儒家因為學理上的溫和要求，在辯論上有其吃虧處。辯論本身即是非常「文」的事情，結果在辯論這件事情上，主張文的學派反而不文，（缺乏辯論藝術）反對文的學派反而非常文。（辯論藝術高明得很）文質理論的複雜性，此為一端。
文與質的道德相對，發展至反藝術反文化境地，可說是中國思想具有涵蓋性（貫穿與聯想）的自然結果。可是，先秦的道、墨、法家們，

在思考藝術（這種具有文質性格）的活動時，犯了錯誤。因為，藝術固然也具文質性格，也講形式內容，但是藝術上的文質是統一的。藝術上的形式（文）是為了顯示內容，（質）而不是為了遮掩內容。藝術上的內容（質）必須經過形式（文）展現，才得以呈現在眾人之前。上述「文為質飾者也」的那種文質相對模式，與那種模式所產生的不良道德聯想，都不存在於藝術的文質之中。

　　諸子因為抽象的道德觀而反對藝術，是一個很奇特的時代現象。從文化發展上而言，周代確乎是由原始進入文明的一個關鍵時刻。孔子說過「郁郁乎文哉，吾從周」，這個從或者不從的選擇，應該即是那個時代的側面寫真－夏商社會不文（原始）而周的社會進文（文化）的階段－周以前不文，對於人類文化「知其然，不知其所以然」；周以後文，對人類文化漸漸能夠「知其然，知其所以然」。周代，特別是東周，應該是分隔這兩大階段的過渡時期。在這個時期中，諸子百家競相著書立說，探討社會人生，探討文化現象。其過程中，諸子對於人的各種「所以然」問題－包括人之所以為人，文化之所以為文化，有很大的發現，也有很大的震驚；對於各種客觀現象背後的主觀動機，有更的瞭解，也產生更多質疑。一言以蔽之，對於人類行為中虛偽部分，有了更深入的認識。在對文（文化）震驚和質疑的同時，諸子們對於原始（不文／質）的狀態，開始了無限的懷念和嚮往。諸子和諸子的學術，是巨變時代下的產物。他們雖然對於學術各抒己見，但是對於文化的改變－社會由質而文的改變，大多顯得迷惑而極端。唯一對文質問題不迷惑的思想家，（唯一不反對藝術的思想家）是儒家與其開創者孔子。

　　《老子》裡面「雞犬之聲相聞，民至老死不相往來」的理想國度，《墨子》中屢屢稱道的「先王」與「聖王」，（堯、舜、禹、湯、

文、武）都顯示了思想家們對於文化備然之前的那個原始的，「質」的世界的嚮往。這種嚮往，是對於過去的依戀心態，也是對於未來的恐懼心態。儒家，是先秦唯一不反對藝術的思想學派。後代藝術家，總覺得儒家嚴肅，而以為道家和藝術接近。這種想法，不合於歷史事實，把儒家和道家的真實面貌弄相反了。

藝術是文化之一環，是文化得以表現的重要媒介之一。儒家對於藝術的態度，也是從文質觀念發展而來。對於文質的相對問題，孔子有一句名言「質勝文則野，文勝質則史。文質彬彬，然後君子。」這句話，對於文質的相對有清楚分析：質多過文就野蠻，文多過質就虛偽。同時孔子也有具體的解決方法：文質要平均發展，不能偏廢。儒家講究中庸之道，孔子這句話，最能反映儒家的人生態度和處事原則。更重要的是，孔子的「文質彬彬」非但是一個人生指標，也是一個教育方案。

孔子的六藝教育就是文質合一教育（現在都說文武合一）：禮、樂、射、御、書、數中，有三分之一（射、御）是質的教育。孔子對於人格的養成（「文質彬彬，然後君子」），從理論到實際都相當貫徹一致。

諸子之中，只有孔子兼顧現實和理想；面對社會變化，提出可行想法。他的「不怨天，不尤人」那句話，可以反映其學術之理性色彩。孟子稱孔子為「聖之時者」。孔子的不過時，在這裡有一重新意義；他尊重文化演進，並且與時俱進。

人類已經由獸而人、由質而文了。這是不可改變的事實，不是理論上的是非對錯，也非可以從理論上使之停滯或倒退。厭惡人的虛偽是一回事，厭惡藝術與文化，又是另一回事。道、墨、法三家，在文質問題的探討上，都有一些以偏概全與因噎廢食的氣味。

甲編　第一章

從形上角度反藝術的思想家－論老子

第一節　中國藝術思想的兩個歷史階段

　　中國的藝術，大致可以分為兩個階段－其間以漢代做分界。藝術的風格改變和政治上的朝代遞嬗，不見得互相吻合，因為藝術家不隨著政治家起舞。但是，如果歷史發展出現結構性地重大改變，那麼，藝術便可能隨之發生變化。因為藝術雖可獨立政治之外，但是不能獨立社會之外。藝術品，作為一種重要的史料，不見得準確的反應政治，但是準確的反映社會。因為，無論藝術家如何特立獨行，他的思想行為，依然受到所處社會的有效制約。

　　藝術不像文字史料般敘述歷史發展，而是側面的、無言的反映社會。因此，文字史料雖然較為完整而有系統；但是，文字是人所寫的主觀性史料；裡面有太多不能分辨的偏見與好惡。藝術不是為了紀錄歷史而製作出來，因此，反而能較為客觀的反映歷史。不過，作為一種史料，藝術並不運用一般史家所熟悉的語言；它要靠藝術史家的專業知識，來解讀其圖像意義與符號意義。

　　漢代是中國的一個劇變時代。經過秦朝實驗性的帝王經驗，漢朝正式進入帝國時期；脫離在中國實施八百年的封建制度。帝國的出現，皇帝的定於一尊，使得以往與禮制相配合的符號性藝術，（主要是銅器與玉器）失去地位。取而代之地，是活潑的民間藝術，以及創造它們的藝術家。（藝術家可以說與工匠相對）中國藝術，漸漸進入個人創作時代，歷時兩千餘年。

　　在周代，藝術具有強烈的政治符號性。例如銅器與玉器的使用資格與使用數目、音樂與舞蹈的展演限制等，都在在顯示藝術並非為了欣賞目的而存在；而是宛如一種符號般的，配合著封建制五等爵的階級高低，而被製作與運用。自然，它們都屬於裝飾藝術（decorative art）而非表現藝術。（expressive art）統一帝國的出現，和表現藝術或純藝術（high art）的出現，似乎並無必然關聯，然而中國最早為藝術而藝術（art for art's sake）的藝術家，的確是出現在漢代；第一批純藝術家是書法家。

　　對於先秦以後的藝術家而言，藝術存在之價值不容否定，甚至不容質疑。漢代以後出現過很多意見不同，觀念相反的藝術理論家－他們都肯定藝術，並且替中國藝術累積了豐富智慧遺產。如果沒有先秦文獻記載，漢代以後的藝術理論家，大約很難想像：在他們之前，曾經有過一個基本上反對藝術活動，否定藝術價值的時代。在那個時代裡，道、墨、法的思想家們，表示出對藝術的反感。從各種角度，對藝術之存在提出嚴厲批判。他們反對藝術，認為藝術根本不應該存在。這是中國藝術思想史上，最令人吃驚的一個時代。

　　先秦儒家，對於藝術抱持著利用的態度，他們認為藝術有重要的社會與政治作用；通過禮樂教化，可以引導人民走向易於管理的方

向。對於這個觀念，孔子在武城和子游的對話講得很直接：

> 子之武城，聞弦歌之聲。夫子莞爾而笑，曰，割雞焉用牛
> 刀？子游對曰，昔者偃也聞諸夫子曰，君子學道則愛人，小
> 人學道則易使也。子曰，二三子，偃之言是也，前言戲之
> 耳。

當然，那句「小人學道則易使也」，使得儒家的藝術政策，蒙上很重愚民味道。

　　除了儒家的「善意利用」外，其他的重要先秦諸子們，基本上，對於藝術皆沒有好感。這種沒有好感，不是出於對藝術本身的好惡；而是基於心理、社會、政治等原因，分析藝術存在對社會的利弊得失。這種不由藝術本身論藝術，而把藝術視為社會現象，以社會藍圖規劃者的高度檢視藝術，將藝術排除於文明文化之外的論調，在中國空前絕後。在世界藝術的發展上，恐怕也比較少見。

　　柏拉圖（Plato）在《理想國》（*The Republic*）中對於藝術家詩人也無好感，似乎先秦諸子反對藝術東西呼應。然而柏拉圖要將詩人逐出理想國的原因，是因為詩人的工作為「模仿的模仿」，不合於他的道德標準。其動機和立論高度，都與先秦諸子大異其趣。

第二節　老子對藝術的科學省思

　　道家，是先秦諸子中重要而早期的學派。老子首開其宗，漢代初期以黃老之名受到重視─爾後以老莊、莊老之名流行。道家的主軸思想家與其思想內容，在先秦、漢代以及漢以後，發生過很大變化。不過老子時間之早與影響力之大，都無庸置疑。

　　《老子》談論藝術的地方不多，因為，《老子》基本上是談論政治的書籍。老子的著述動機，自己講得很清楚「故立天子，置三公，雖有拱璧以先駟馬，不如坐進此道。」（他的著作，是送給開國君王的最好禮物）以一本談論治術書籍而言，藝術本來就不是它的論述核心。以為老子思想和藝術有莫大的關係，進而以為老子思想對中國藝術有很大影響，都是比較約定俗成的看法。

　　《老子》雖然談藝術不多，但不是完全沒有談藝術。論藝術的部分，可以大概區分為兩部分：一，對藝術的科學省思。二，對藝術的哲學省思。第一部分又可以分為論藝術現象和論藝術心理。先論述第一部分。

A　關於藝術現象

　　由於老子並不是藝術家，因此他沒有把藝術孤立起來討論。他討論藝術現象時候，把藝術視為人類活動的一個項目。同時他認為，凡是人類活動，都應該合於一個原則，那就是相對；藝術也當如此：

> 天下皆知美之為美斯惡已；皆知善之為善斯不善已。故有無相生，難易相成，長短相較，高下相傾，音聲相合，前後向隨。

老子的相對觀念，在《老子》書中處處可見痕跡；甚至我們說，相對即是老子思想核心，亦不為過。老子對於萬物、人事的觀察，皆以相對來解釋與解決。

　　《老子》開宗明義第一章第一句，就是「道可道非常道，名可名非常名。無，名天地之始；有，名萬物之母。故常無，欲以觀其妙。常有，欲以觀其徼。此兩者，同出而異名，同謂之玄」。老子是最

早系統提出相對和統一關係的中國思想家－相對必然走向統一結果，統一必有其相對過程。這和黑格爾（Hegel）辨證法（dialectics）中的正反合邏輯關係，（Thesis antithesis synthesis）以及禪家「見山是山，見山不是山，見山又是山」的思考模式有很類似地方。而老子為最早。

先秦時代，喜歡以音樂做為藝術的代表。音樂由不同聲音組合而成。聲、音、樂三者，古人的分別極精。聲，為自然之聲，風雨雷電皆有聲；人歸納自然之聲而為音，由宮商角徵羽構成基本音階；根據音階的五音或七音而譜成曲調，是為樂。

在老子觀察下，美惡（不美）相對而非絕對－藝術的構成，是調和相對後的複雜結果。單純的絕對，只是構成藝術的因素，而不能顯示藝術的完整。老子對於藝術抱持這樣的科學觀點，因此他極為抽象的表示：

　　　　大音希聲，大象無形。大巧若拙，大辯若訥。

這兩句話出於不同章節，但是可以放置一處討論：老子說「最好的音樂沒有聲音，最好美術是沒有形象。最好的設計看來笨拙，最好的言詞看來木訥。」這些看似與一般邏輯相違背的說法，是老子藉著極端文字，說明相對具有的科學特性－量變產生質變。

　　上面的四個「大」字，使得「音、象、巧、辯」產生量變。「希、無、拙、訥」，則是「音、象、巧、辯」的質變結果。

　　老子對藝術的觀察，秉持著相對的科學態度，而非純粹的欣賞態度。因此，他對於美術品類（器物和建築）的看法，也充滿相對的觀念和科學精神。他說：

　　　　三十輻共一轂，當其無，有車之用。埏埴以為器，當其無，

有器之用。鑿戶牖以為室，當其無，有室之用。

這是先秦時代對藝術的最有趣論述了。老子的觀點，顯然不是藝術家觀點，而是科學家（特別是物理學家）對「物」之存在與功能間的觀察。事實上，老子對藝術的了解和觀察，也就是基於這種認識；老子對於藝術的了解，也就是止於此罷了。值得注意的是，老子用了三次「當其無」，來表示他的反藝術形式觀念：沒有形式的部分，才是有功能的部分。「車、器、室」產生作用的部分，是不具形式的部分。這種言論乃絕對實用主義的論調，而不是藝術家或者藝術欣賞者的論調。因為對老子而言，藝術只是人類活動中的一種現象。他不贊成也不願意，花更多心思，去深入了解這種活動。因為，他對於藝術，有一種心理上的厭惡與恐懼。（詳後）

B 關於藝術心理

關於藝術的心理作用，老子仍然本著科學態度觀察之。但是在遣詞用字上，要嚴厲得多。甚至表示，藝術是該被去掉的社會活動。老子對藝術的最嚴肅口氣，可以見諸下面論述：

五色令人目盲，五音令人耳聾，五味令人口爽；馳騁畋獵令人心發狂；難得之貨令人行妨。是以聖人為腹不為目，故去彼取此。

《老子》是談論治術為主的書；上文說到的「聖人」，可以解釋為在上位者，也可以解釋為得道者。他說聖人「為腹不為目，故去彼取此」。聖人要避免「目盲」「耳聾」「口爽」「心發狂」「行妨」等擾亂自己，而失去聖人應有的心理（精神）狀態。他要「聖人」保留有利於己的東西，去掉無利於己的東西。

　　這是老子站在心理學角度，對藝術做的最嚴厲批判。他舉了五種亂人心理而要去掉的東西；其中包括三種藝術項目：美術、音樂和廚藝。在科學的觀察上，美術、音樂和廚藝，是通過眼、耳、舌三種器官，而形成的視覺、聽覺與味覺藝術。

　　廚藝因為現實性太強，牽涉到食色本性，因此一般講藝術的時候，並不把它包括其中。但是說到藝術與感官的關係時候，又不能缺少它。（有的藝術理論家甚至認為，味覺和觸覺藝術是低等藝術，便是因為它們和食色的密切關係）

這三種藝術，常態上，並不足以導致如老子所說「目盲」「耳聾」「口爽」的嚴重情形。目、耳、舌三種器官，若是接收到與平常不一樣的刺激，當然會產生與平常不一樣的情緒。然而，藝術導致情緒反應是必然的。事實上，藝術的目的就是讓人產生非現實的情緒反應。人的社會越複雜，越需要暫時的非理性情緒，以為平衡。在這種了解上，藝術是一種娛樂，一種舒解與放縱的必要機制。排除這種暫時的非理性，恐怕生命之單一與枯燥，並非常人所能接受。但是，老子否定這種情緒的必要。他認為有情緒不好，沒有情緒好－藝術讓人情緒波動，因此要去掉。厭惡與恐懼情緒，是老子反對藝術的最重要原因。

　　老子對於情緒的論點和佛陀有類似地方，似乎情緒有如洪水猛獸般可畏。儒家對情緒問題，則多半以修養二字解釋解決之。或者正因為不過度重視情緒，情緒也自然不形成太大困擾。

第三節　老子對藝術的哲學省思與反文化情結

　　除了從心理學入手，如科學家般冷靜的觀察藝術、反對藝術外，老子也從哲學上，更為主觀唯心的，向藝術投以排斥眼光。關於哲學省思部分，老子一反冷靜態度，顯得武斷而輕率。他說：

　　　　信言不美，美言不信。

上面這句話，可以看作《老子》書中的一個敗筆；非但過於嚴重，而且不合邏輯。事實上，語言的真實與否（內容上信與不信）和好聽與否（形式上美與不美）兩件事，可以有四種排列組合：一，真而好聽。二，真而不好聽。三，不真而好聽。四，不真而不好聽。何以老子僅僅選擇二與三，認為內容的真，必然導致形式的不美？形式的美，必然出於內容的不真？擺出形式與內容不能並存的反形式姿態呢？（老子不是強調相對，強調矛盾統一的嗎）

　　「信言不美，美言不信」，可以直接譯為「真的不美，美的不真」。

　　說真的不美是武斷的；說美的不真，更令人有很大想像空間：似乎是一種，曾經為美好事物傷害者的吶喊。《老子》中的這句話，雖然不能令人苟同，卻讓以冷靜而智慧出名的老子，有了幾分凡人味道。

藝術靠形式而存在，沒有人為的形式，就沒有藝術。「信言不美，美言不信」這種激烈的反形式說法，暗示了老子對人為形式（文或文化）的徹底不信任。

　　對人為形式的不信任，老子與韓非相同，與荀子也相同。司馬遷不是認為韓非出於老子麼？韓非與李斯，不都是荀子學生麼？（荀子直接把人為二字稱之為偽）看來，老子、荀子與韓非，都對文的原始意義有深刻理解。都對人類的文化文明有深刻理解。

　　老子對藝術的反感與不冷靜，來自他哲學上對文化的反感與不信任。作為一個有科學傾向的人文學者，這種反感沒有必要。因為科學只是觀察，科學並不批判。老子有相當嚴重的反文化情結；他反文化的最著名例子，是小國寡民理論。

　　　　小國寡民。使有什伯之器而不用，使民重死而不遠徙。雖有
　　　　舟輿，無所乘之。雖有甲兵，無所陳之。使民復結繩而用

之。甘其食，美其服，安其居，樂其俗。鄰國相望，雞犬之
聲相聞，民至老死不相往來。

在這個有名的反文化烏托邦理論中，老子認為理想的世界，應該是：
國家要小，人民要少。雖有文明之物（「什伯之器、舟輿、甲兵」）但
是備而不用；大家注重吃好穿好住好的快樂生活；（「甘其食、美其
服、安其居、樂其俗」）回復到原始社會。（「結繩而用之」）每個人過
自己的日子，減少彼此來往。（「雞犬之聲相聞，民至老死不相往
來」）如果不實行他的理想，而讓文化自行發展，社會就要出現亂
象。老子舉出四種亂象，說明它們出現的原因：

大道廢，有仁義；智慧出，有大偽；六親不和有孝慈；國家
昏亂有忠臣。

至於說，而如何解決四種亂象，他則提出三種極端方案：

絕聖棄智，民利百倍；絕仁棄義，民復孝慈；絕巧棄利，盜
賊無有。此三者以為文不足，故令有所屬，見素抱樸，少私
寡欲。

在老子看來，「仁義、大偽、孝慈、忠臣」都是文化亂象；把它們從
根本上去掉－「絕聖棄智、絕仁棄義、絕巧棄利」，則是治亂象的良
方。

　　上面論述中，出現了有名的「文不足」說法。「文」這個字，在
《老子》一書中雖然著墨不多，卻是貫穿《老子》許多章節的主題。
「文」就是老子要反抗和打倒的東西，也就是各種文化亂象。（「仁
義、大偽、孝慈、忠臣」以及「聖、智、仁、義、巧、利」等等）老
子以「不足」來形容「文」。老子以為「文」不足以使社會變得更
好，因此要去掉，而回歸自然。儒家也看出文的問題，但是覺得可以
加上其他東西去配合。所以孔子說「文質彬彬，然後君子」。（文加上

質）老子看出萬物的相對性，卻處理以極端手段。他的知行統合能力，似是相當不如孔子。

　　藝術是人類特有的行為，是人類文化之一環。老子在哲學上反對藝術，是因為他在哲學上反抗文化。老子認為「聖、智、仁、義、巧、利」都是「文」，（藝術或可歸類為「巧」）而「文」是人類災禍之源頭。「文」是人做出來的不自然東西；人要恢復自然的生活，就要把這些假的「文」都去掉。因此，藝術是老子認為應該被去掉的文化亂象。反對形式、厭惡情緒、反抗文化，是老子反藝術思想形成的主要原因。

　　「文」通花紋之紋。（「紋」是遮掩獸類獵殺或反獵殺的偽裝物，「文」是遮掩人類獸性獸行的偽裝物）對「文」的觀察可取，對「文」批判則不可取。人類已經進化至此，憑藉各種各樣的「文」，方才得以延續發展。要是因為人類擅於「文」（偽裝）就鄙視人類文化，要求回復原始，則是極端的理想主義了，便是忘卻「文」同於紋的初義了。因為，原始世界本是充滿偽裝的世界；偽裝，本是生物世界中的重要叢林法則。

甲編　第二章
從社會角度反藝術的思想家－論墨子

第一節　墨子思想的社會基礎

　　墨子是先秦諸子中的神祕人物。他神祕的原因，來自於他的下層社會身分；以及由其身分發展出的獨特思想。事實上，所謂獨特思想相當平實；就是老百姓的普羅思想（proletariat thought）而已。但是這種平實思想，對於知識份子與上層社會而言，顯得驚世駭俗而不文。（不文則為野）不文的思想，自然難登大雅之堂。加上並稱顯學的儒家，漢代以後成為學術主流。有意無意的忽視下，顯學的另外一端－墨子與他的思想，益發受冷落而神祕起來。

　　墨家和儒家在先秦並稱顯學，司馬遷《史記》中對於儒家著墨甚多；除了違反體例的把孔子列入〈世家〉外，孟子、荀子以及仲尼弟子也都有列傳。可是關於墨子，卻僅僅以二十四個字，草率的夾雜於〈孟子荀卿列傳〉之中。司馬遷敢於紀錄遊俠、刺客與四大公子，而獨輕墨子。其間或有難言之隱？或者輕忽本身，即為太史公之史筆哉？

墨子的神祕，從他的姓氏開始有爭議。傳統上，以為墨子姓墨名翟，

魯人或者宋人。但是也有人以為他是受了墨刑而稱墨子。他的出身應該是個木匠。

　　主張前者，可以清孫詒讓《墨子閒詁》為代表；(《元和姓纂》說「墨子孤竹君之後，本墨台後改為墨氏」，替墨子找出顯貴身世，則沒有必要) 主張後者，可以錢賓四先生為代表。賓四先生的主張有根據，古人確有因為刑罰而改姓的例子。如漢代英布就因為受黥刑 (墨刑) 而改稱黥布；(事實上，主張墨子受刑而稱墨，以民國革命家江瑔《讀子卮言》為早)

　　墨子的思想不特別，是大多數老百姓 (古代稱為民) 的基本思想。因此，墨子思想在社會階級面上，立場非常清楚；代表老百姓而非代表貴族官府。墨子可說是中國最早的－無論思想或行為上－以民為本的思想家。雖然，他沒有如孟子一般，說出「民為貴，社稷次之，君為輕」的漂亮話。

　　墨子思想被人稱為功利主義，因為他最喜歡說利。利這個字，在孟子說了幾次「何必曰利」後，變成中國人避諱談論的字眼。事實上，利就是效果。我們做事情曰「求利」，好像功利了；曰「求效果」，就顯得名正言順了。這是上層社會要面子的可笑地方；明明是一件事，換個說法便能遮掩過去；這種遮掩，也就是老子認為「不足」的文。(文化) 在墨子來說，他的那個下層社會，不需要遮掩。所以墨子敢以利字納入其思想。

　　老子說「善者果而已」的果，即是墨子的利。事實上老子也說利，他說「天之道，利而不害」，利僅僅只是效果與目的的意思。孟子的「何必曰利」，是儒家與後世中國讀書人的緊箍咒；講道理時意氣風發，做實事時遮遮掩掩。君不見，「何必」二字已有扭捏之態。

墨子思想有兩個特徵－老百姓與利；合在一起，就是「老百姓的利」。墨子的思想主軸，簡單而明瞭。然而，這樣簡單明瞭的老百姓思想，在先秦思想家中顯得孤單。在帝制時代，更是不可能受到帝王歡迎。

先秦諸子中，儒、道、墨、法各有立場：孔子站在官員立場，老子和韓非站在君主立場，莊子站在個人立場，只有墨子替老百姓說話。無怪乎墨子受重視的時代，僅居於中國歷史的一頭一尾：皇權未出現的先秦混亂時代，皇權將解體的清末民初時代。因為「老百姓的利」和王權帝制根本格格不入，其思想，自然受到政府與既得利益者打壓。

墨子思想因為受帝制思想的壓迫，研究《墨子》的人極少。雖然《漢書／藝文志》有著錄，但是歷代散失嚴重。今日可以重讀《墨子》，要靠宋人集刻道藏收錄《墨子》之功。

第二節　以「利」為根本的庶民藝術觀

墨子重視的老百姓與利，貫穿《墨子》全書；使得該書諸篇思想統一。這個木匠出身，可能犯法受刑的思想家，在中國藝術思想史上，一本他的下層社會精神，站在為老百姓謀利角度，反對當時專屬上層社會的藝術活動。

墨子擅於辯論，《墨子》充滿辯證精神。他的反藝術言論，基本集中在〈非樂〉這一章裡面。這一章中，墨子反覆舉證辯論，述說其反對藝術的道理。墨子說：

　　仁之事者，必務求興天下之利，除天下之害，將以為法乎天

下。利人乎，即為；不利人乎，即止。

首先，墨子提出「天下之利」與「天下之害」，高調地先聲奪人。接著文氣一轉，墨子低調表示，他並非不喜歡藝術，他也知道藝術的正面作用：

> 所以非樂者，非以大鍾、鳴鼓、琴瑟、竽笙之聲，以為不樂也；非以刻鏤華文章之色，以為不美也；非以犓豢煎炙之味，以為不甘也；非以高臺厚榭邃野之居，以為不安也。

他對於藝術中音樂、美術、廚藝、建築，所帶給人的愉悅（「樂」「美」「甘」「安」）都非常明白。但是，他還是要反對藝術。

這兩段論述，是很好的辯論技巧。墨子將辯論雙方的矛盾，一開始便予以解除。然後，他把高調與低調的論述連結起來，開始了對藝術的攻擊。

> 雖身知其安也，口知其甘也，目知其美也，耳知其樂也，然上考之不中聖王之事，下度之不中萬民之利。

墨子認為，為什麼「樂」「美」「甘」「安」四件事「不中聖王之事」「不中萬民之利」呢？因為藝術活動的推行，是一種聚斂民財的行為。

> 以此虧奪民衣食之財，仁者弗為也。

墨子這個「以此虧奪民衣食之財」的帽子扣得很大。或許是帽子扣得過大之故，善辯的墨子，在攻擊上層社會的同時，不忘替上層社會說說話，圓一圓場面。

> 今王公大人雖無造為樂器，…將必厚措斂乎萬民，以為大鍾、鳴鼓、琴瑟、竽笙之聲。古者聖王亦嘗厚措斂乎萬民，以為舟車，…以其反中民之利也。…然則當用樂器譬之若聖王之為舟車也，即我弗敢非也。

墨子說，自古至今政府都善於聚斂民財，但是動機不同結果不同。如果錢財造了舟車，有利於百姓交通方便，那麼即便斂財造舟車，也不會有人反對。但是製造樂器對百姓一點好處也沒有，因此要反對。這個說法有點牽強，因為樂器好處的確不若舟車明顯，但是不能說不明顯的好處就不是好處－無形的好處常常大於有形的好處。這種短視的立論，不能不說是過於功利的。接著，墨子表現出強勢的態度，舉了兩個不大合情理的例子，討論藝術。

> 民有三患：飢者不得食，寒者不得衣，勞者不得息，三者民之巨患也。然即當為之撞巨鍾、擊鳴鼓、彈琴瑟、吹竽笙而揚干戚，民衣食之財將安可得乎？即我以為未必然也。今有大國即攻小國，有大家即伐小家，強劫弱，眾暴寡，詐欺愚，貴傲賤，寇亂盜賊並興，不可禁止也。然即當為之撞巨鍾、擊鳴鼓、彈琴瑟、吹竽笙而揚干戚，天下之亂也，將安可得而治與？即我未必然也。

墨子說，演奏音樂老百姓就有飯吃嗎？演奏音樂國家就可以平賊亂嗎？這種辯論方式很厲害，因為他把兩種不同層次、不相關的事情放在一起，並且以問話口氣，強迫對方回答。這種好像法官問話，只准回答是、否二字的方式，是一種邏輯陷阱。音樂當然和老百姓有飯吃無關，音樂當然和平賊亂無關；因為這三種活動之間，根本沒有關係。但是，三者有沒有關係，三者可不可以相提並論，都不是墨子關心的事。墨子只要引導對方回答「無關」二字罷了。這「無關」二字一旦出現，墨子便在辯論中佔了上風。因此，墨子話鋒一轉，開始談論音樂演奏的現場情況。他再次提到「虧奪民衣食之財」，並且一連提了三次。表示他反對藝術的立論正確。

> 丈夫為之，廢丈夫耕稼樹藝之時，使婦人為之，廢婦人紡績織紝之事。今王公大人唯毋為樂，虧奪民衣食之財，以拊樂

如此使多也。

墨子說，實際的音樂活動中，要找什麼人演奏呢？如果找強壯的男人與女人，那麼，就令他們荒廢了耕種和紡織；這就是搶奪人民財產。

> 其說將必與賤人不與君子。與君子聽之，廢君子聽治；與賤
> 人聽之，廢賤人之從事。今王公大人惟毋為樂，虧奪民之衣
> 食之財，以拊樂如此多也。

又說，實際的音樂活動中，要找甚麼人與君王一起欣賞呢？無論找君子還是找賤人，都荒廢了他們該做的事業；這就是搶奪人民財產。

> 昔者齊康公興樂萬，萬人不可衣短褐，不可食糠糟，曰食飲
> 不美，面目顏色不足視也；衣服不美，身體從容醜羸，不足
> 觀也。是以食必粱肉，衣必文繡。…今王公大人惟毋為樂，
> 虧奪民衣食之財，以拊樂如此多也。

再說，演奏音樂時候，為了怕演奏者「不足視」「不足觀」，演奏者必須要吃得好、穿得好－花費大家的錢，伺候這些藝術的表演者－這就是搶奪人民財產。

　　墨子的論調，很有社會運動家身段。這種不作邏輯推演，而將不同社會階層相互比較的方式，展現墨子的領袖特質與煽動技巧。事實上，這種不合邏輯的強詞奪理，是《墨子》的一大特點；也使得墨子在中國歷史上，成為唯一能夠動員組織力量的思想家。

　　墨子是有組織動員力量的思想家，《墨子》的〈尚賢〉〈尚同〉，即是講組織與統馭問題。又，墨家領袖稱為鉅子；鉅子非墨子個人專屬，而是其組織中的最高身份級別。墨家非但是組織，還是一種私人武力組織。所謂「俠以武犯禁」，（《韓非子》）所謂「墨子服役者百八十人，皆可使赴火蹈刀，死不旋踵」，（《淮南子》）都可以見其一斑。

在激烈的論述之後，墨子本其善辯本領，又開始為上層社會找台階下。

> 今惟毋在乎王公大人說樂而聽之，即必不能蚤朝晏退。…今
> 惟毋在乎士君子說樂而聽之，即必不能竭股肱之力。…今惟
> 毋在乎農夫說樂而聽之，即必不能蚤出暮入。…今惟毋在乎
> 婦人說樂而聽之，即不必能夙興夜寐。

墨子說，音樂（藝術）對於上層社會與下層社會都沒有好處。不僅僅破壞低層生產力，也令「王公大人」「士君子」浪費了資源；使得整個社會上的人不能各操其職，各盡本分。（類似說法，還有「誦詩三百，弦詩三百，歌詩三百，舞詩三百，若用子之言，則君子何日以聽治，庶人何日以從事。」）最後，墨子的論述回到原點。再次強調「天下之利」「天下之害」問題，對於音樂（藝術）的社會地位，做了這樣一個結論。

> 今天下士君子，請將欲求興天下之利，除天下之害，當在樂
> 之為物，將不可不禁而止也。

他說：音樂（藝術）不合「天下之利」，是「天下之害」。不可以不禁止。

　　墨子辯才犀利，基於百姓之利，而反對上層社會的藝術活動。墨子的執著強悍，與為百姓請命的態度都值得佩服。不過，以攻擊藝術活動，做為闡明社會公平理念的手段，難免有泛政治化的味道。然而，墨子的反藝術理論，帶有強烈的社會改革傾向，卻是不爭之實。

第三節　墨子的犀利辯論與其反效果

　　一種好的想法，必竟要以周詳的邏輯敘述解釋清楚；強詞奪理，

只會使其理念減色；令人懷疑其強詞奪理，是否為了彌縫其理論瑕疵。這種情形，在墨子反藝術理念中時有所見；墨子對於別人的不同看法，也都同樣地不能委婉回應。

〈三辯〉是《墨子》裡很短的一章。它記載了墨子與質疑他〈非樂〉理論者（程繁）間的對話。

> 程繁問於子墨子曰：夫子曰聖王不為樂。昔諸侯倦於聽治，息於鐘鼓之樂；士大夫倦於聽治，息於竽瑟之樂；農夫春耕夏耘，秋斂冬藏，息於聆缶之樂。今夫子曰聖王不為樂，此譬之猶馬駕而不稅，弓張而不弛，無乃非有血氣者之所不能至邪？

程繁對墨子說：你說聖王沒有音樂（藝術），不對。古之諸侯、士大夫甚至農夫，工作累了後「息於鐘鼓（竽瑟、聆缶）」，只是借藝術娛樂一下而已。今天你說不可以讓藝術存在，簡直是不讓人休息，不是常人所能夠做到。

> 周成王之治天下也，不若武王，武王之治天下也，不若成湯，成湯之治天下也，不若堯舜。故其樂逾繁者，其治逾寡。自此觀之，樂非所以治天下也。

墨子回答：不錯，古代聖王都有音樂。但是，他們一代不如一代；可見音樂越好（繁），政治越差（寡），故不能夠以音樂治天下。

墨子這種回答，讓人難以接受。第一，顧左右而言他而偏離主題。程繁說非樂理論讓人不得休息，常人做不到。墨子說自歷史看來，音樂（藝術）不能治天下。程繁說的「息」和墨子說的「治」，根本不是可以放在一起討論的事。（這種辯論方式，曾經在前面出現過）程繁說，就個人生活而言，音樂（藝術）有休息效果；墨子回

答，從整體政治而言，音樂（藝術）不能治國。這些答非所問的辯論，看來像是實錄。因為如果經過後人剪裁，似乎不該讓這種辯解留下文字證據。換句話說，墨子對於藝術有娛樂效果這一點，的確沒有辦法正面回答；只有改變層次，唱起高調來了。第二，墨子說古來聖王一代不如一代，並不合於歷史真相。如果，墨子真的認為自堯舜至武成，一代不如一代，那或是由於他的「法先王」史觀所導致。如果不是如此，那麼，墨子編造了一種「藝術亡國論」歷史規律，以配合他的〈非樂〉理論，就太不應該了。

接著，程繁又問他：

> 子曰聖王無樂，此亦樂已，若之何其謂聖王無樂也？

完整的意思是：「即便如你所說，古代聖王重音樂則治國能力差，（甚或一代不如一代）但是他們還是有音樂啊，你怎麼可以說聖王沒有音樂呢？」墨子的回答更是含糊籠統。向來注釋家都認為這裡有脫字，以致於意思無法了解。

> 子墨子曰：聖王之命也，多寡之。…今聖（王）有樂而少，
> 此亦無也。

墨子回答：「聖王會調節變通，即使有音樂也很少；有也等於沒有。」這個場景，像是人被逼急了，無言以對的窘境。我認為，原文倒不一定有什麼缺字問題。

> 孫詒讓《墨子閒詁/附錄/墨子佚文》中有「故食必常飽然後求美，衣必常暖然後求麗，…先質而後文，此聖人之務」句。話雖持平，而《閒詁》晚出，不知道是不是墨子說的。

因為辯才無礙，而疏於耐煩講理，是墨子反藝術理論中最可詬病之處了。

甲編　第三章

從政治角度反藝術的思想家－論韓子

第一節　地位特殊的貴族思想家

　　韓非子是先秦的法家代表人物。《韓非子》一書原來稱為《韓子》，後來為了與唐代韓愈區分，而多加一個非字。《韓子》稱呼合於諸子時代體例。宋代私人著作書籍目錄中，才出現《韓非子》。清代《四庫全書》又將之改回《韓子》韓非是戰國韓國公子，口吃不善言語。因為韓國衰弱，他數度上書韓王；不見用，因而發憤著書。秦始皇看見他著作中〈孤憤〉〈五蠹〉兩篇，說道：

　　　　嗟乎，寡人得見此人與之游，死不恨矣。

因為這樣欣賞韓非，始皇帝甚至不惜對韓發動戰爭，以求得到韓非。韓國迫不得已，送韓非入秦以為緩兵之計。沒想到韓非到了秦國，雖然為始皇喜愛，卻招來同學李斯的妒忌。李斯跟始皇說：

　　　　（非）終為韓不為秦，此人之情也。

表示韓非是韓國人，心中有韓沒有秦；並且住在秦國很久，還有特務之嫌。秦始皇將韓非下獄，李斯把韓非毒死於獄中。這位集法家大成的偉大思想家，便因為其思想有價值，懷璧其罪地招致殺身之禍。

秦始皇對於韓非的處置可以說非常草率。因為羅織韓非「為韓不為秦」罪名的李斯，同樣不是秦國人而是楚國人。所謂「李斯者，楚上蔡人也。年少時，為郡小吏」。

韓非子思想，一般而言師承於荀子。不過他和荀子有很大的差別，而更接近老子。《史記》裡說：

> 韓非者，韓之諸公子也，喜刑名法術之學，而其歸本於黃老。

韓非子之老子傾向，在其著作〈解老〉〈喻老〉兩篇中，表現的很清楚。對於藝術，韓非子和荀子的差異性更大。荀子重視藝術，和宗師孔子一樣，希望藉由藝術教育來改善社會人心。韓非子則遵循著老子路線，從文質的哲學基礎上，反對藝術。同時，韓非子也大量引用墨子言論，站在功利實用以及社會公平角度，反對藝術。這一點，前人比較少提到。

關於《韓非子》與《墨子》關係少人談論的原因，應該還是墨子之極端老百姓傾向，與其「有組織思想家」形象；這種傾向與形象，在專制時代很受忌諱。

第二節　韓子藝術理論中的老子身影

作為中國帝王制度的理論奠基者，韓非子明顯的站在統治者角度，檢視諸般可能妨礙帝制的社會現象。《韓非子》中有一段巧妙文字，論述君主愛好藝術對社會的不良影響。

> 齊桓公好服紫，一國盡服紫…桓公患之，謂管仲曰：寡人好服紫，紫貴甚，一國百姓好服紫不已，寡人奈何？管仲曰：君欲何不試勿衣紫也？…於是日郎中莫衣紫，其明日國中莫

　　衣紫，三日境內莫衣紫也。

中國很早就重視上行下效問題。這種理解，也給君主施加了一點壓力
－不要因為形象不好，給人民有樣學樣的機會。《韓非子》舉齊桓公
喜歡紫色衣服為例，說明在上者穿紫衣，全國都穿紫衣；在上者討厭
紫衣，全國都不穿紫衣。這個例子，說明了藝術風氣起落的重要原
因：藝術風氣的形成，常常是因為模仿偶像，而不見得有什麼高深理
論作為支撐。君主既然有這樣大的影響力，則不能不注意本身的藝術
愛好，與其可能造成的社會問題。這一段話，可以作為《韓非子》反
對藝術的開場白。

　　古代的模仿對象，常是政治人物；所謂「君子之德風，小人之德
草，草上之風必偃」。現代的模仿對象，則常是經濟人物與媒體人
物。

　　由於韓非子崇尚老子，他反對藝術的基本論點，也與老子十分接
近。老子的哲學基礎是相對。在藝術上，因為相對的引申，特別重視
外在形式與內在思想的相對。同時，老子基於反文化心態，對形式極
度不信任；認為要回歸自然質樸狀態，必須要把文（文化、藝術）去
掉。《老子》中出現「信言不美，美言不信。」這種極端反形式、反
藝術說法。《韓非子》則把這種思想，作了更清楚的敘述：

　　　　禮為情貌者也，文為質飾者也。夫君取情而去貌，好質而惡
　　　　飾。夫恃貌而論情者，其情惡也；須飾而論質者，其質衰
　　　　也。何以論之？和氏之璧，不飾以五采，隋侯之珠，不飾以
　　　　銀黃，其質至美，物不足以飾之。夫物之待飾而後行者，其
　　　　質不美也。

這種說法，在推理上過於樸素；不過韓非子對於文質關係，說的還算
清楚。他的「文為質飾」說，把文質二者的主從點出－質為主體，文

附於質，因此質重於文。但是，是否重文就導致質衰，所謂「須飾而論質者，其質衰也」，就很有爭議性。雖然他說和氏璧、隋侯珠因為質太好，不需要文來裝飾是有道理的；可是哪裡來這麼多和氏璧、隋侯珠呢？以這樣高標準來談理論可以，以這樣高標準來看社會，否定藝術（文）的價值，就失之於偏激甚至危險。因為社會構成者形形色色，「其質至美」是極少數；對於「其質不美」，而需要以文來裝飾的大多數（人、事、物）而言，韓非子不僅否定他們，還要消滅他們。這種接受《老子》相對觀，而衍生出來的極端論點，是《韓非子》論藝術的一個特色。

《史記》說韓非「極其慘礉少恩」。都是指韓非思想的偏頗和極端。當然，所謂偏頗極端，也可以視之為立場鮮明。韓非在先秦諸子中身分特殊，他的冷酷思想應該和他的貴族身份有關；我們說韓非思想就是當時的貴族思想，亦不為過。他和孔、墨、莊、老，代表了不同的社會階級與處世之道。

第三節　韓子偏頗的藝術寓言舉例

一般而言，《莊子》中的寓言為人津津樂道；事實上，《韓非子》中也有相當多寓言，泰半收錄在標題有「儲」字的章節中。這些寓言有收錄目的，有儲存以備君主參考意思。因此，雖然是寓言，卻有一貫的系統。基本上，《韓非子》的藝術寓言，多以文質相對為出發；並借《墨子》實用觀念而引申－認為質重於文、文質不能並存、有質不必有文、有文必然無質。韓非子認為，文化藝術是社會上不需要的東西；在諸多寓言中，玉巵與瓦器例子算是出名。

　　堂谿公謂昭侯曰：今有千金之玉巵，通而無當，可以盛水乎？昭侯曰：不可。有瓦器而不漏，可以盛酒乎？昭侯曰：

　　可。對曰：夫瓦器至賤也，不漏，可以盛酒。雖有乎千金之
　　玉卮，至貴，而無當，漏，不可盛水，則人孰注漿哉？

這個故事闡述實用（質）和美麗（文）不能並存。這個極端的例子，是很好的辯論，卻不是事實。韓非提出：有底的瓦罐能裝酒還是沒底的玉杯能裝水？這是極為霸道的單項選擇題，強迫地把美麗（玉杯）、無用（無底）、無價值（裝水）歸為一組；樸質（瓦罐）、有用（有底）、有價值（裝酒）又歸為一組。在這樣的選擇中，以實用為考量，當然要選瓦罐而棄玉杯。但是在現實中，選擇性是多重的：為什麼不能選擇有底而能裝酒的玉杯呢？文質並不見得必然是不能並存的相反兩件事。類似例子還有畫筴的故事。

　　客有為周君畫筴者，三年而成，君觀之，與髹筴者同狀，周
　　君大怒，畫筴者曰：築十版之牆，鑿八尺之牖，而以日始出
　　時加之其上而觀。周君為之，望見其狀盡成龍蛇禽獸車馬，
　　萬物之狀備具，周君大悅。此筴之功非不微難也，然其用與
　　素髹筴同。

這個故事，和玉卮與瓦器的故事寓意相同。有人給周君做了一個髹筴，在上面畫畫。畫了三年，放在高台上看。可以看見「龍蛇禽獸車馬，萬物之狀」，甚是精美。韓非子說，它的功用和一個普通的、沒有花紋的髹筴一樣。這裡，韓非仍然強調功能的重要。然而功能有好多種，並不如韓非說的單純。外在的裝飾雖然不是髹筴功能的主體，但是它有附加的功能；例如，「周君大悅」就是一種重要功能。調節情緒、潤滑生活等精神功能，其價值絕對不下於韓非子重視的物質功能。韓非子對於功能的定義，下得不夠周延－他認為質等於功能，文完全不具功能。事實上，質與文都有功能，只是顯與不顯而已。（物質功能顯，精神功能不顯）韓非子用了一種縮小（功能）定義的手法，來解釋文質問題。最有名的，當然是買櫝還珠故事。它已經變成

了一個成語。

> 楚人有賣其珠於鄭者，為木蘭之櫃，薰以桂椒，綴以珠玉，
> 飾以玫瑰，輯以翡翠，鄭人買其櫝而還其珠，此可謂善賣櫝
> 矣，未可謂善鬻珠也。

這個故事的中心思想，仍然在強調文質不並存觀點。同時，韓非子也看不見（或者基於立場而不願意看見）文對質的附加功能與價值。所以他說楚人善賣櫝不善賣珠。事實上，楚人當然還是善賣珠的；櫝的美麗增加了珠的價值，珠可以賣得高價，是因為櫝的原因。這是文質之間的良性關係，亦即是精神物質之間的良性關係。輕視精神物質的良性關係，而強調功能一定是物質功能，是韓非、墨子（甚至老子）的通病。而這種通病，導致他們傾向於極端功利地看待藝術。

《韓非子》與《墨子》相同，都有誇張歷史事實來闡述學術理論的手法。例如韓非子說「穆公問之曰：寡人嘗聞道而未得目見之也，願聞古之明主得國失國何常以？由余對曰：臣嘗得聞之矣，常以儉得之，以奢失之。（堯）飯於土簋，飲於土鉶，…莫不賓服。（虞舜）作為食器，斬山木而財之，削鋸修之跡流漆墨其上，輸之於宮以為食器，…國之不服者十三。」他認為，從歷史上看來，越後來的君主越重視藝術奢華；因此服從他們的屬國就越少。這種忽視歷史真相，為了遷就理論而演繹證據的作法，對於闡明學理，實在沒有好處。

《韓非子》中，有一個關於墨子的寓言，最能表現出他們的這種共通性。

> 墨子為木鳶，三年而成，蜚一日而敗。弟子曰：先生之巧，
> 至能使木鳶飛。墨子曰：吾不如為車輗者巧也，用咫尺之
> 木，不費一朝之事，而引三十石之任致遠，力多，久於歲

> 數。今我為鳶，三年成，蜚一日而敗。惠子聞之曰：墨子大
> 巧，巧為輗，拙為鳶。

韓非子認可輪子的功用，但是不認可木鳶的功用。事實上，輪子的功用簡單，木鳶的功用複雜。能夠讓一個木鳶飛上天，需要多少種知識？這種種的知識，又會發展出多少新知識，創造出多少新物品？韓非子完全視而不見。這就是極端功利主義，所引發的眼界問題。因為短視，藝術以及較為長久時間才能顯示功能的文化活動，都被犧牲掉了。

　　《韓非子》玩弄著文、質、功能幾個觀念，在名詞與邏輯上反對藝術。其說法，並不具有很強的說服力。韓非子的反藝術論調，最能言之成理而又兼顧現實的說法，是他的「文質階段說」：

> 糟糠不飽者不務粱肉，短褐不完者不待文繡。夫治世之事，
> 急者不得，則緩者非所務也。

這是韓非子對於文質最有深度的說法，「糟糠不飽者不務粱肉，短褐不完者不待文繡」這句話，也可以從更積極的角度說：吃飽了，再講究飲食精美；有衣穿了，再講究服飾的華美。這樣的先質後文、不質則不的態度－將文質做階段性劃分與取捨，比較合於歷史發展原則；也讓人覺得有一點社會正義感。可惜這種觀點，在《韓非子》書中，並沒受到重視。

　　該話與《墨子閒詁》中的「故食必常飽然後求美，衣必常暖然後求麗」接近，又可見韓非子與墨子關係之一端。

甲編　第四章

具有藝術家身分的反藝術思想家－論莊子

　　莊子是一個複雜的人，他比其他的先秦諸子在人格、智慧與知識上，要更為深厚。他對於一個問題，常常有多角度或者多層次的解釋與看法。因此，在贊成藝術與反對藝術立場上，他沒有其他諸子那麼清楚；可以截然劃分地放在一邊。這是把莊子放在本書甲篇最後的原因－有把他置於甲編乙編之間，贊成者反對者之間的意思。

　　《莊子》，是先秦著作中的異數。從寫作角度而言，先秦諸子的著作都有文采，並且各有特殊風格。不過，無論採取格言體、語錄體、對話體還是論說體，先秦諸子多是講道理的學者型人物。（雖然不一定具學者身份）然而，莊子卻不如此。莊子不講理而講故事，他不是一個學者型思想家，而是一個藝術家型思想家。甚至，他很難被準確歸類為思想家或者藝術家：他要以藝術來表達其思想？還是要以思想來充實其藝術？如果他是一個思想家，那麼他是一個離經叛道，不以傳統方式論述其思想的思想家－他的著作不僅是表現出文采，他的著作根本是文學作品。莊子這種以文學形式傳達思想的方式，使其著作極有感性趣味，但是難能予以理性分析。如果莊子是一個藝術家，那麼他表現出最為不易理解的藝術態度－莊子是一個反對藝術的

藝術家。

　　莊子的這種寫作風格，很類似德國哲學家尼采（Friedrich Nietzsche）。因為天才橫溢，而不耐學術寫作的框架與約束。西方思想界不喜歡尼采者，便常說尼采不是思想家，而是文學家。

第一節　《莊子》的篇章問題

　　莊子是先秦最有爭議性的思想人物。其爭議性，因為《莊子》一書的篇章結構與真偽問題，而顯得更為複雜。

　　《莊子》有內、外、雜三篇。（分為三篇已非原貌，是根據西晉郭象《莊子注》的編排而來）內篇有七章：〈逍遙遊〉〈齊物論〉〈養生主〉〈人間世〉〈德充符〉〈大宗師〉〈應帝王〉。自古以來，學者多以為內篇文意一氣呵成；自〈逍遙遊〉而〈應帝王〉，好像儒家修、齊、治、平般的體系嚴整；所以內篇七章為莊子所作。外篇與雜篇，多為荒誕不經之語，編排上沒有體例可言；所以外篇與雜篇為後人增益。

　　事實上，《莊子》一書的內容與真偽，很可能與上述的看法完全相反：內篇七章過於嚴謹有條理，所以不可能是莊子所作。外篇與雜篇因為充滿瑰麗想像，才是《莊子》原文。這種完全不同的論點，有相當道理。其道理，有兩項與司馬遷有關。第一，在《史記》中，司馬遷以「滑稽亂俗」「王公大人不能器之」形容莊子。如果莊子是內篇作者，而司馬遷見過內篇那種有條理的論述，他應該不至於那樣輕視莊子。司馬遷所看到的《莊子》，很可能只有外篇和雜篇；外、雜篇的沒有系統與瑰麗想像，正合於司馬遷形容的莊子與《莊子》。第

二，司馬遷在《史記》中提到莊子時，特別引用〈漁父〉、〈盜拓〉、〈胠篋〉等篇章，而這些篇章都屬於外、雜篇。這又是司馬遷根據外篇、雜篇來論斷莊子與《莊子》的一個證據。所以，內篇七章，應該是後人為了使《莊子》能夠受「王公大人器之」而增補的部份。它的有條理有系統，並且最後以〈應帝王〉一章，與帝王發生關連，很像是對在位者的進言態度。

到底《莊子》中的哪一部分，才是真正的莊子呢？這個問題，使得莊子思想研究，在資料取捨上就遇到困難。但是有趣的是，《莊子》一書中，涉及藝術的部份，竟然絕大部分在外篇和雜篇裡。如果真正的莊子，確乎有一種藝術（文學）家形象，那麼這種資料的集中，就不是偶然事情。它是關於《莊子》內、外、雜篇真偽的另外一個證據。

第二節　莊子的反藝術理論與其淵源

莊子與老子，習慣上並稱「老莊」。老莊有很接近的地方，也有很不接近，甚至完全不同的地方。不過在談及文化以及藝術時候，兩個人的立論可說完全一樣。他們對於藝術都持否定態度，因為他們對於文化本身都持否定的態度。

很多人認為中國藝術源於老莊，甚至受到老莊指導；是一個約定俗成、積非成是的觀念。老子與莊子、都是反對藝術的思想家。妄談「老莊思想」與中國藝術的關係，給人一種未曾深思，並且輕易以「老莊」作招牌的感覺。

莊子說：

　　　　夫至德之世，同與禽獸居，族與萬物並。…白玉不毀，孰為

> 珪璋！道德不廢，安取仁義！性情不離，安用禮樂！五色不
> 亂，孰為文采！五聲不亂，孰應六律！夫殘樸以為器，工匠
> 之罪也；毀道德以為仁義，聖人之過也。…及至聖人，屈折
> 禮樂以匡天下之形，縣跂仁義以慰天下之心。…此亦聖人之
> 過也。

莊子和老子一樣，嚮往人同獸居的遠古時代。他認為文化藝術，是違
反自然的人為事物。這些人為事物（廣義之文－包括文化及藝術）的
出現，（「珪璋」「仁義」「禮樂」「文采」「六律」），是工匠與聖人的錯
誤。莊子認為，這些文明文化（藝術）的創立者，破壞了自然，有重
大過失。他對於文明文化的反對，非僅是藝術家的情緒與多感而已。
莊子如同其他反藝術的諸子一樣，根據特定哲學基礎反對藝術。莊子
說：

> 古之人，在混芒之中，與一世而得澹漠焉。…（德又下
> 衰）…然後去性而從於心。心與心識知而不足以定天下，然
> 後附之以文，益之以博。文滅質，博溺心，然後民始惑亂，
> 無以反其性情而復其初。

他認為知識和文化的豐富，是社會與個人受到擾亂的主因。知識與
文化的充塞，令人忙於應付甚至不能應付，離開了用以處理客觀世界
的理智本能（「性」），而以隨意隨機的情緒，（「心」）面對多變世界。
莊子說這叫做「去性而從於心」。但是，心流動不定，並沒有辦法解
決世間事務（「不足以定天下」）；所以「文」與「博」就出現了。
「文」的意義和虛偽接近，「博」的意義是廣大多樣。這個廣大多樣
的虛偽外衣，把人之理智本性蒙蓋住了－故隨意隨機的情緒掙扎其
中，不得安定。個人與社會迷惑混亂，不能恢復原始時代的理智與
清醒。

　　原始人較文化人理智與否，是很吊詭的問題。原始人接近動物，他

們的行為像是動物一樣，主要以「趨吉避凶」為最高指導原則；趨吉避凶是一種絕對的理智行為。文化人之種種痛苦煩惱，常是因為不能趨吉避凶－因為文化的豐富，而看不出吉凶所在；因為文化豐富，而不認為趨避是理智選擇。這種不知趨避，而以其他準則作為指導的態度，是人失去智慧的開始。此處所謂其他準則之大端，一是道德一是情緒。人類因為道德與情緒，失去趨避能力。

　　莊子與老子的反藝術、反文化，有很接近的理論基礎。甚至，《莊子》還引用《老子》的章節與術語，表達其反藝術思想。其中最典型部份，就是對於眼、耳、鼻、舌、心的描述。莊子說：

　　　　且夫失性有五：一曰五色亂目，使目不明；二曰五聲亂耳，使耳不聰；三曰五臭薰鼻，困惾中顙；四曰五味濁口，使口厲爽；五曰趣舍滑心，使性飛揚。此五者，皆生之害也。

《莊子》的這段話，當然是從《老子》而來。所謂：

　　　　五色令人目盲，五音令人耳聾，五味令人口爽；馳騁畋獵令人心發狂；難得之貨令人行妨。是以聖人為腹不為目，故去彼取此。

莊子把老子原文豐富了一些，加上了「五臭」（鼻／嗅覺）。除此以外，對於藝術所造成的不良影響，《莊子》與《老子》的批評完全出於一轍。這些不良的影響危害甚大，因此藝術不該存在。只是老子清楚的說「聖人為腹不為目，故去彼取此」，莊子講得稍微含蓄；他說「此五者，皆生之害也」。莊子最重視生命的活潑流暢，藝術既然有害於生，自然得要反對。

　　五官是對外在世界的感受器官，老子與莊子都認為，文化（藝術）把五官弄亂了，進而把心弄亂了。解決之道，不在五官而在混亂

的人文世界。關於這種徹底的解決方法，老子說：

> 絕聖棄智，民利百倍；絕仁棄義，民復孝慈；絕巧棄利，盜
> 賊無有。此三者以為文不足，故令有所屬，見素抱樸，少私寡
> 欲。

他要完全顛覆人類的文明文化，實現其理想世界。若是靠人文設計來
解決人文問題，只是自亂手腳罷了。因此老子說「文不足」。

　　莊子和老子完全相同，甚至也用了相同的一句話－「絕聖棄
知」，作為反文化（反藝術）的手段。他說：

> 故絕聖棄知，大盜乃止；擿玉毀珠，小盜不起；焚符破璽，
> 而民朴鄙；掊斗折衡，而民不爭；殫殘天下之聖法，而民始
> 可與論議。擢亂六律，鑠絕竽瑟，塞瞽曠之耳，而天下始人
> 含其聰矣；滅文章，散五采，膠離朱之目，而天下始人含其
> 明矣；毀絕鉤繩而棄規矩，攦工倕之指，而天下始人有其巧
> 矣。故曰：大巧若拙。

並且，莊子還詳細列舉了他要廢除的藝術項目。第一，他要消除音
樂，（「擢亂六律，鑠絕竽瑟」）消除音樂家。（「塞瞽曠之耳」）第二，
他要消除美術，（「滅文章，散五采」）消除美術家。（「膠離朱之目」）
第三，他要消除工藝，（「毀絕鉤繩而棄規矩」）消除工匠。（「攦工倕
之指」）莊子的反藝術精神，出於老子，而甚於老子矣。

第三節　自然與人工－反藝術思想的一個細緻層次

　　《莊子》一書的有趣，在於立論深刻，舉例龐雜，和文學上的奇
幻瑰麗。莊子深刻，表現在他解釋問題的層次感上。一個思想家具有
層次很困難，因為層次不容易統一。思想家常常為了使思想有系統，

而放棄思想層次。其原因就是怕層次之間的衝突，破壞了系統結構－破壞了哲學的架構美感。也因此，敢於讓思想本身主動地流動，帶領思想家進入廣大無垠的想像天地－與其說是一種才華，不如說是一種氣魄。畢竟學術思想與任何行業一樣，唯有勇者才能建立大功業。

　　哲學與思想有差別，差別在哲學有系統，而思想沒有系統。沒有系統的思想，固然難以掌握；但是為了遷就系統而勉強削足適履，卻是哲學通病。也因此，思想家的社會性強一些，其理論比較有實行之可能。哲學家則不食人間煙火，純然象牙塔中人物。

莊子對藝術的反對，與老子相當一致；他們都基於對文化本身的反抗而反對藝術。換句話講，反藝術是他們反文化的一個項目；他們藉著反藝術、反道德、反智識等等項目，以達到反文化的完整目的。但是，莊子雖然與老子一樣，在哲學理論上反藝術，他又對藝術中的一個重要議題，反覆提及。那就是莊子喜歡論「美」。

　　莊子是反藝術的，怎麼又大談美的道理呢？這個事情，讓莊子的藝術思想有些混亂。這種混亂，與莊子有關，也與一般人對「美」與藝術的關係弄不清楚有關。美和藝術有關嗎？美和藝術有關，但是並不是一般人想像中的那種關係。美和藝術有兩種很基本的關係。一，美在藝術之下：美是藝術追求的一種目的和項目。二，美在藝術之上：美可以分為自然美與藝術美兩種。略述如下：

　　在第一種關係中，一般人認為美與藝術可以劃上等號。一件東西很美等於一件東西很「藝術」；因為藝術就是講究美，藝術的目的就是表現美。這個認知有很大的問題，因為美和藝術並不能劃等號。藝術當然可以表現美，但是藝術還能夠以很多事物為表現目的。例如：藝術能夠以恐懼為目的；原始民族的宗教藝術中，神靈多半以恐怖的

形象出現，即是為了喚起人民的恐懼情緒，以達臣服目的。又例如：藝術能夠以矛盾為目的；西方大部分的文學作品，都以探討人性矛盾為訴求。矛盾本身，可以喚起讀者的想像與思索。這樣的例子不勝枚舉。藝術能夠以任何題材為表現目的，只要它能夠把那種題材表現得好，並且喚起感動，達到共鳴效果；便是好藝術。因此，美不等於藝術，美是藝術的一種表現與目的；也僅僅是一種表現與目的而已。美和藝術的第一種關係中，美的地位常被高估與誇大了。

在第二種關係中，美與藝術的表現和目的無關；而是自然美和人工美的總稱。自然美與人工美相對。自然美是非人工所形成的各種美；例如山川之美、四季之美、蟲魚花草以至人體之美等等。自然美的產生，與人為的加工沒有關係。換句話講，凡是不由人為創作出來的美，都屬於自然美。人工美則是與人力創作有關的美感；例如音樂、舞蹈、戲劇、美術、文學等等。因此，藝術美是人工美，而不是自然美。因為，藝術是人的藝術；所有的藝術項目與藝術作品，都是人的思想產物。藝術絕對和自然是相對的兩回事，藝術美（人工美）和自然美不同，甚至在觀念上可以視為相反。

自然美的美感形成，當然還是與人有關。人是美感產生的共鳴器，沒有人的共鳴，則根本沒有美感；美感並不是一種客觀的事物，美醜並不是事物的客觀屬性。（attribute）不過說到自然美時候，是指美感的形式問題，而非美感產生的過程問題；所以說，自然美與人無關。

莊子喜歡談美；幸而，他所談的美幾乎無有例外的，都是自然美而不是人工（藝術）美。這個事情使得思想家莊子，能夠維持其理論完整；不至於因為太過隨性，而使其思想體系崩解。但是，莊子談美

這件事情，確實讓莊子形象複雜起來。特別是對自然美、人工美沒有充分了解的人，容易錯誤地認為莊子反反覆覆－既反對藝術，又談論藝術。並且，容易因為這種認知上的錯誤，聯想到《莊子》的篇章真偽問題－認為反對藝術與談論藝術的文字，不可能出自一人之手。

藝術家（文學家）在創作之時，難免顧及體系完整問題－或者稱為風格統一問題。風格是藝術家的面目，是他人得以認識該藝術家的原因。一個藝術家如果不能夠建立風格，則其作品無論如何精彩，仍舊顯得零散。思想家亦是如此，無論他的思想如何複雜多樣，他也不能夠隨意隨性的表現出來。否則，他人不會因其複雜而重視之，只會因其混亂而輕視之。這是思想家與藝術家的相同苦惱。

事實上，莊子對自然美的論述，可以當作其反藝術理論之延伸。因為藝術美和自然美是相對的兩種美；莊子對於自然美的重視，可以當作他對於人工美的輕視。莊子是深刻的思想家，他對於美之自然與人工，也能詳細分別；雖然把問題弄複雜了，卻並沒有架構上的不妥；這是莊子思想具層次感的一個重要表現。

莊子重自然美而輕人工美的最有名例子，是西施故事。

> 故西施病心而矉其里，其里之醜人見之而美之，歸亦捧心而矉其里。其里之富人見之，堅閉門而不出；貧人見之，挈妻子而去走。彼知矉美而不知矉之所以美。

戰國時候，西施應該已經成為美人典型了。莊子說西施有心痛毛病，常常捧心而皺著眉頭。捧心皺眉是不美的，但是並沒有減損西施的美，反而因為美與不美的烘托，顯得更美。西施鄉里有一個醜人，因為西施捧心皺眉大家以為美，便也捧心皺眉；結果大家不堪其醜而走避紛紛。莊子這裡的意思非常明顯：西施的美是自然的，而「里之醜人」的姿態是人工的。

用藝術術語來講,「里之醜人」的姿態,是一種模仿,是一種戲劇
行為。摹仿或者戲劇,是全然相對於自然的人工行為。
莊子以西施與「里之醜人」作對比;以有錢人看見「里之醜人」要
「堅閉門而不出」,窮人看見「里之醜人」要「挈妻子而去走」;以這
樣滑稽、刻薄言語來形容人工可厭;是莊子對藝術的譏笑諷刺。

　　莊子對於婦人的自然之美,還有這樣描寫:

> 陽子之宋,宿於逆旅。逆旅人有妾二人,其一人美,其一人
> 惡。惡者貴而美者賤。陽子問其故,逆旅小子對曰:其美者
> 自美,吾不知其美也;其惡者自惡,吾不知其惡也。

莊子說逆旅人的兩個妾,一人「美」一人「惡」。「美」「惡」也都與
藝術無關。「美」「惡」,是先天生成的美醜,而非後天裝飾的美醜。
當然,這兩位妾因為自然美而自恃甚高,因為自然醜而自慚形穢,莊
子給予了道德上的批評。這種同情弱者的道德,應該是莊子本性的自
然流露罷。要是真正說到《莊子》的「散德」思想,這種同情與道德
應該是不存在的。

　　思想家人生可以與其思想完全合轍,也可以與其思想完全不合轍。
德國思想家尼采,是後者的典型例子,最後以發瘋結束人生。不
過,思想家的人生與言論是否應該合轍?如果不合轍,是否就該予
以道德譴責?倒是不應該強求的事。畢竟思想也是人類一種創作行
為,是文化的一部分。以中國文質理論視之,它是文的一種,同樣
具有文的虛偽性格。

　　莊子對於美的看法,除了不講藝術美外,他認為即便是自然美,
也有程度上的不同。當自然美達到了一個程度,莊子便不再稱它為
美,而稱其為大。河伯與北海若故事,是一個典型。

> 秋水時至，百川灌河。涇流之大，兩涘渚崖之間，不辯牛
> 馬。於是焉河伯欣然自喜，以天下之美為盡在己。…北海若
> 曰：井蛙不可以語於海者，拘於虛也；夏蟲不可以語於冰
> 者，篤於時也；曲士不可以語於道者，束於教也。今爾出於
> 崖涘，觀於大海，乃知爾醜，爾將可與語大理矣。

莊子說河伯的見識淺小：河水漲起，兩岸都看不清楚，即認為「天下
之美為盡在己」；及至看見「大海」，才知道自己是「井蛙」、「夏蟲」
者流。這個大境界勝過美境界說法，並不是一個孤例。莊子講堯舜對
話時候，也是如此將美與大做比對。

> 昔者舜問於堯曰：天王之用心何如？堯曰：吾不敖無告，不
> 廢窮民，苦死者，嘉孺子而哀婦人，此吾所以用心已。舜
> 曰：美則美矣，而未大也。

這種將美視為境界之一種的觀點，不是莊子所獨有；儒家也常以美與
善來形容境界的不同。孔子就曾經說：

> 子謂《韶》：盡美矣，又盡善也。謂《武》：盡美矣，未盡善
> 也。

孔子以為《韶》的境界高於《武》。《武》是很美的，但是《韶》同時
具有美和善。孔子的說法與莊子有不同地方；第一，他談的是藝術
（音樂）美而非自然美。第二，他把美和善混為一談，把感官問題和
道德問題混為一談。然而，孔子的話也側面反映著：無論講自然美或
藝術美，美這個字，在先秦時代都不是一個很高境界的形容詞。美的
上面，還有幾個境界；美的下面，也還有幾個境界。

事實上，先秦時代，美這個字的定義與今日相當不同。它並不是單
指感官的審美活動，而只是諸多美好境界之一罷了。好例子之一，
是《論語》中孔子對衛公子荊的批評：「子謂衛公子荊，善居室。
始有，曰：苟合矣。少有，曰：苟完矣。富有，曰：苟美矣。」這

裡合、完、美三個字，可以等量齊觀，美的前面還有合與完兩種境
界。另外，《左傳》季札觀樂的記載中，季札更是細緻的表示：在
美與大之間還有廣，在廣與大的後面，還有至。（詳見本書乙編第
八章第六節〈「禮樂」的基調與主軸精神〉）把這兩個例子加起來，
可以得到一個「合、完、美、廣、大、至」的序列。其中美的地位
與今日不同，可以清楚顯現。美不僅屬感官範疇，而是境界之一
種；並且，層次並不是很高。

莊子在美的境界問題上，沒有儒家那麼複雜。他反對藝術美而只
談自然美，並且簡單的表示，那個至高而不可形容的偉大境界，就叫
做「大美」。他說：

> 天地有大美而不言，四時有明法而不議，萬物有成理而不
> 說。聖人者，原天地之美而達萬物之理。是故至人無為，大
> 聖不作，觀於天地之謂也。

「大美」是天地之美，當然是自然之美，而絕不是藝術之美。

此外，莊子對於自然美的產生原因，也有一些特別發揮。他說：

> 民食芻豢，麋鹿食薦，蝍且甘帶，鴟鴉耆鼠，四者孰知正
> 味？猿猵狙以為雌，麋與鹿交，鰌與魚游。毛嬙麗姬，人之
> 所美也；魚見之深入，鳥見之高飛，麋鹿見之決驟，四者孰
> 知天下之正色哉？

莊子的說法，科學而持平；他不堅持自然美有什麼固定標準，並且認
為自然美之所以呈現，還是因為人為的感官問題。

所謂人為感官與自然美有關，是指人介入自然美的審美過程，而非
指介入自然美的創作過程。自然美自然形成，與人無關，與創作也
無關。

感官不同，則所感不同。所謂對的感官、優秀的感官—「正味」或者「正色」，其實並不存在。莊子在這裡，確是有著一種與物同化的逍遙風度。在美與感官的問題上，他與儒家不同，沒有絲毫的強迫與堅持。

儒家，特別是孟子、荀子，對於感官問題有強烈的偏執心態。其心態的產生，與利用感官以行禮樂教化有直接關係。可參看本書乙篇第七章第四節〈荀子對感官研究的立場與限制〉與〈孟子對感官研究的一些看法〉。

第四節　技術與藝術—藝術家莊子的出現

莊子談美，對於《莊子》一書的體系不構成影響。因為莊子談的是自然美，而不是人工美。（藝術美）也因此，若是認為莊子談美，便是莊子認同藝術；那不是莊子之錯，而是後人之過—沒有把自然美與人工美（藝術美）分別清楚。但是，《莊子》在藝術的這個議題上，的確有系統不清楚的地方—《莊子》裡有些篇章，談論技術與藝術之間的關係。這個情況，讓思想家莊子過渡為藝術家莊子了。這個藝術家莊子，通過藝術（文學）形式來反對藝術，真是匪夷所思！不過，這就是《莊子》的寫作方式。

技術（技藝）是一切文明文化的基礎。反對文明文化，而不反對技術事物，是沒有道理的。因為，一旦技術受到肯定受到讚揚，由技術所造成的文明文化，（包括藝術）便不得不被肯定與讚揚。只肯定文明文化的前半段，而否定其後半段，在邏輯上是說不通的事情。然而，莊子談論技術與藝術的段落不在少數。如果不是嫻熟於藝術創作的人，恐怕對於技術與藝術的關係，不能夠述說的這樣詳盡。到底是

藝術（文學）家莊子寫了一部思想的書，還是思想家莊子寫一部文學作品，真是說不清楚了。《莊子》長久來被視為思想作品，也被視為文學作品，就是由於這種模糊與弔詭所造成。

莊子對於技術的描寫，深刻而精闢。並且，他對於如何磨練技術，如何得到技術、忘卻技術以進入藝術境界，反復的舉例說明。輪扁製輪，是一個好故事。

> （桓公讀書於堂上，輪扁斲輪於堂下。）…輪扁曰：臣也以臣之事觀之。斲輪，徐則甘而不固，疾則苦而不入，不徐不疾，得之於手而應於心，口不能言，有數存焉於其間。

輪扁說，他製作輪子的技巧「得之於手而應於心」。心與手的相應，即是感覺與動作的相應。這種「應」是一種直覺，而不是技巧。技巧對輪扁而言，已經因為熟練到極點而不見了；技巧已經變化為一種習慣動作，變化為一種本能反應。輪扁還說，這種境界的轉換是說不出來的；但是他感覺到技巧突破之後，那種心手相應之間「有數存焉於其間」－有「數目字」的存在。這種「數目字」的出現，是具體事物抽象化的結果，也是技巧簡練化的結果。莊子的「有數存焉於其間」講得精采極了！不是對技術鍛鍊深有心得的人，不是對跳脫技術而進入藝術之境有經驗的人，說不出這樣的話。

數目字，就是規律。任何規律，都可以數目字或方程式的方式表現。例如音階高低的數字化，顏料號數的數字化，形狀長短大小的數字化等等。任何技術性的事物，都可以歸納為簡單的數字。只是傳統上，具有技術者多不願意談論數目字；因為數目字之出現，降低了技術的神祕性與神聖性，而成為一種易於了解與傳承的知識。易於了解與傳承，雖有益於被傳承者，卻減少了傳承者的利益與尊嚴。

莊子講解技術與藝術的關係，特別是由技術進展為藝術的過程，以庖丁解牛故事最為出名。

> 庖丁為文惠君解牛，手之所觸，肩之所倚，足之所履，膝之所踦，砉然響然，奏刀騞然，莫不中音，合於桑林之舞，乃中經首之會。文惠君曰：譆，善哉！技蓋至此乎？庖丁釋刀對曰：臣之所好者，道也，進乎技矣。…方今之時，臣以神遇，而不以目視，官知止而神欲行，依乎天理。…動刀甚微，謋然已解，如土委地。提刀而立，為之四顧，為之躊躇滿志，善刀而藏之。

莊子對於庖丁的解牛神技，以「莫不中音，合於桑林之舞」形容之。表示庖丁的解牛技術，已經達到音樂一般的藝術境界。

音樂，因為其形式抽象─無形無相，而被視為層次最高的藝術。莊子把技術的極至，以音樂形容之，可見莊子對於藝術的涉獵與了解，並不只侷限於文學。莊子對於藝術的愛好是不能否認的；然而，他卻在思想的層面上反對藝術。這種在現實與理想層次上有不同見解，同時，又敢於表現不同見解，是《莊子》的弔詭之處，也是莊子的偉大之處。

文惠君很羨慕庖丁，請教技術如何能夠達到這樣境界。庖丁回答「以神遇，而不以目視，官知止而神欲行，依乎天理」。其中，「官知止而神欲行」是很生動的描寫：官能停止活動，而由本能（「神」）接管。這種過程，就是由技術而藝術的過程；這種境界，就是藝術的境界。庖丁又說，他非但明白由技術而藝術的過程，他還知道通過這個過程，最後會進入「道的境界」。所謂「臣之所好者，道也，進乎技矣」。道，是庖丁的人生大目的；解牛的技術與藝術，僅只是他得道的方法。這種觀點，是莊子藝術觀的精華所在：藝術非旦由技術而來，到了一定層次，還能夠通過藝術而入道。

道是道家的追求目標，通過一種技術與藝術入道，是得道的路徑。中國素有「玩索有得」說法：任何看似好玩的事項，在精練過程中，可以因為思索，而得著更廣大的人生道理。通過庖丁解牛，莊子把這個道理說得很明白。那麼，古人對琴棋書畫的愛好與重視，是玩物乎？是修道乎？今天的所謂藝術家，已經多不肯如此深思了。

一個「進」字，把技術、藝術與道家之道，作了經典式的連結。當然，莊子在故事中，把庖丁的文化層次高大化了。以庖丁的社會地位與知識背景，怕是說不出這樣有深度的話來。

「道也，進乎技矣。」的一個「進」字，說明藝術由技術而來。這個道理看似簡單，事實上，古今多少有才氣的藝術家，因為看不起技術，而落入眼高手低之境。而又有多少努力不懈的藝術家，因為覷不破一個「進」字的奧妙，而落入工匠之列。莊子也說過「能有所藝者，技也。」清楚點明技術是藝術的基礎；技術向上發展，則可以成為藝術。

莊子在技術與藝術的轉化過程中，還提出一個名詞，這個名詞在中國藝術史與思想史中，都發生了巨大的影響；那就是「無心」。莊子說：

> 以道汎觀而萬物之應備。…能有所藝者，技也。…《記》
> 曰：通於一而萬事畢，無心得而鬼神服。

其中「無心得而鬼神服」句，說明技術轉化為藝術時候，一切動作都根據反應與本能而來；呈現出一種沒有想法、沒有機心的「無心」狀態。至於如何達到「無心」，莊子也有講法：

> 梓慶削木為鐻，鐻成，見者驚猶鬼神。魯侯見而問焉，曰：
> 子何術以為焉？對曰：臣工人，何術之有！雖然，有一焉。
> 臣將為鐻，未嘗敢以耗氣也，必齊以靜心。…則以天合天，

　　　　　器之所以疑神者，其是與！

莊子表示，「無心」的狀態可以訓練。這個訓練方法就是「未嘗敢以
耗氣也，必齊以靜心」。不要耗氣，（動氣）讓心安靜下來，就可以達
到「無心」。「無心」的狀態，也就是技術過渡到藝術後，把技術放棄
了的狀態。莊子對這種放棄技術的「無心」狀態，以「忘」來表示：

　　　　　工倕旋而蓋規矩，指與物化而不以心稽，故其靈臺一而不
　　　　　桎。忘足，履之適也；忘要，帶之適也；知忘是非，心之適
　　　　　也；不內變，不外從，事會之適也；始乎適而未嘗不適
　　　　　者，忘適之適也。

莊子用了四個忘字，「忘足」「忘要」「忘是非」與「忘適之適」來形
容忘。他說，因為忘了腳，做成好鞋子；因為忘了腰，做成好帶子；
因為忘了是非，得到好心情。甚至，「忘」的最後境界，竟然是連好
心情也忘記了。

　　　　　忘這個字，是一個會意字。它本來即是由亡和心兩個字拼成；本來
　　　　　就是無心的意思。看起來，忘字出現再先，無心出現在後；無心只
　　　　　是莊子對忘字的解釋！而忘這個字的造字者，智慧不下於莊子啊。

關於「忘」的理論，得魚忘荃故事，最為人耳熟能詳。莊子說：

　　　　　荃者所以在魚，得魚而忘荃；蹄者所以在兔，得兔而忘蹄；
　　　　　言者所以在意，得意而忘言。

「忘」字在這裡，除了忘記技術，進入無心的藝術領域外，還有形式
與內容上的精緻解釋。莊子說「言者所以在意，得意而忘言」；言是
外在的語言文字，意是內在的觀念思想。他認為內容超過形式，好觀
念好思想，勝過好語言好文字。「忘言」有輕形式的味道；而這種輕
形式觀念，對往後的中國藝術理論，有深遠影響。

　　　　　意這個字，是一個會意字；它由心和音拼成，也就是心的聲音。莊
　　　　　子對於意字的重視，還有這樣的記載「世之所貴道者，書也。書不

過語，語有貴也。語之所貴者，意也」。形式與內容是藝術上最大的問題。先秦輕形式的理論家多，（例如老、墨、韓、莊）認為形式與內容並重的也多。（例如孔子的「質勝文則野，文勝質則史，文質彬彬然後君子。」單純重形式輕內容的理論，則是比較淺薄的理論。（例如六朝的駢麗文體）因為缺乏內容，形式便只是一個空殼而已。

莊子又說：

> 視而可見者，形與色也；聽而可聞者，名與聲也。悲夫！世人以形色名聲為足以得彼之情。

莊子認為，「形與色」「名與聲」僅只是外在可看見、可聽見的東西。一般人竟然以為可以從外在「形」「色」「名」「聲」上，了解其內在世界，真是悲哀的事。莊子對於藝術形式的輕視，在宋元君畫師故事中，呈現得淋漓盡致。

> 宋元君將畫圖，眾史皆至，受揖而立，舐筆和墨，在外者半。有一史後至者，儃儃然不趨，受揖不立，因之舍。公使人視之，則解衣般礡臝。君曰：可矣，是真畫者也。

莊子說，宋元君有一個畫師，不拘理法。在眾人面前「解衣般礡臝」－脫了衣服，裸體蹲踞在地上畫畫；莊子藉著宋元君之口，說「這才是真藝術家啊」！（「是真畫者也」）事實上，該故事並未說明畫師的藝術成就如何，只是顯示出一個藝術家的任性形象。莊子從技術而藝術的問題上，終於說到了藝術家問題，特別是藝術家的形象問題：既然藝術不須重形式，那麼，藝術家也同樣不須重形式。這種對於不拘形式藝術家的描寫，大概也是莊子自己形象的描寫。宋元君畫師「解衣般礡臝」，與莊子妻子死了，他「方箕踞鼓盆而歌」，又有多少的不同呢？由藝術上的不拘形式，到行事作風上的不拘形式，正是藝術家莊子的最好寫照。

　　《莊子》裡有一段文字，可以視為他人批評莊子，也可以視為莊子的自評；說明了《莊子》的寫作方法，與莊子的為文態度。

　　　　莊周聞其風而說之，以謬悠之說，荒唐之言，無端崖之辭，時恣縱而不儻，不以觭見之也。以天下為沈濁，不可與莊語，以卮言為曼衍，以重言為真，以寓言為廣。…其書雖瑰瑋，而連犿無傷也。其辭雖參差，而諔詭可觀。

這段文字，把莊子與《莊子》都講得很清楚。其中，「謬悠之說，荒唐之言，無端崖之辭」與「卮言為曼衍，以重言為真，以寓言為廣」即是《莊子》的寫作方法，與莊子的為文態度。若是再細細分析，則「謬悠之說，荒唐之言，無端崖之辭」是誇張；（exaggeration）而「卮言為曼衍，以重言為真，以寓言為廣」是暗示。（implication）誇張與暗示，是藝術的基本表現手法。誇張使得藝術離開真實，進入奇幻世界；暗示使得藝術貼近真實，返回現世人生。這兩種手法的運用與否，便是作品具有文學性，與不具有文學性的差別。《莊子》當然是一部文學作品，莊子當然是一個文學（藝術）家。

　　古人多以為該文言及莊子，必為他人所作。事實上，如果知道莊子是一個文學藝術家，則可理解《莊子》文中出現莊子二字並無奇怪處。文學的寫作方式，比學術的寫作方式鬆動多了。這是許多考據家不明白的事情。

　　莊子是一個文學家，他的文采成為中國的一種寫作典型。莊子也是一個思想家，他的思想成為中國道家的一個重要流派。莊子藝術思想的複雜，正是因為他具有藝術家與思想家的雙重身份。

　　中國具有思想家與藝術家雙重身份者，莊子當推第一。西方或當推尼采第一。

　　莊子，是先秦諸子中的一個異數。

乙編　第五章

封建與禮樂的積極擁護者－論孔子

第一節　孔子人格與事業的複雜性

儒家由孔子所建立，時間在春秋晚期。先秦儒家，相較於其他各家，是對藝術最友善的學派。先秦儒家及其對藝術的態度，直接受到他們精神領袖－孔子的影響。孔子的藝術思想帶有很重的官方色彩；爾後，亦成為歷代官方藝術政策的主軸思想。其重要性不言而喻。

在中國歷史上，先秦儒家、漢儒、宋儒有很大不同。有學者稱先秦儒家為「原儒」或「原始儒家」，這和對佛教的了解，有異曲同工之妙。不過「原始」與「不原始」相對，好像儒家到了後代便「不原始」而有比較「成熟」的味道。事實上並非如此，儒家還是在先秦時代廣大精采。

孔子的形象，在中國歷史上經過幾次改變，終至難以辨認。他的神聖色彩去除後，作為一個歷史人物，有兩點值得後人敬佩：第一，他力爭上游的毅力－也就是石門晨門笑他「是知其不可為而為之者與」的奮鬥精神。孔子從貧賤中脫穎而出，進入上流社會；又不斷突

破進取，謀求更可發揮的機會，幾乎至死方休。

　　道家人物對孔子冷嘲熱諷，以老子罵他「驕氣、多欲、態色、淫志」為最甚。

第二，他的好學態度－即所謂「學而不厭，誨人不倦」的精神。孔子對知識的熱愛，可以從他學術工作的多樣性，以及他教學範圍的廣大見到一斑。

　　孔子的學術工作，刪詩書、訂禮樂、贊周易、修春秋；已經包括文學、政治、藝術、哲學、歷史幾個範疇。在教學上，禮樂射御書數六藝，更是涵蓋面廣闊。

　　孔子的努力和好學，確實值得模仿與學習。不過，現代人對於現實歷史上的孔子瞭解並不多。一來，儒家為漢武帝定為一尊後，孔子便神聖而遙不可及了。孔子的各種思想學術，在披著神聖的盔甲，除了讚嘆以外，沒有什麼可以研究的餘地了。這是孔子之失，也是後人之失。二來，孔子博學並且涉及太多領域，讓人摸他不透。這種情況，並非發生於後代；孔子當時的人（甚至學生）也不了解他。叔孫武叔說孔子壞話，並且挑撥孔子師生間感情；在朝廷上說「子貢賢於仲尼」。子貢就說：不是這樣，你們認為我有學問，是因為我淺小。你們不了解老師，是因為他深不可測：

　　　　譬之宮牆，賜之牆也及肩。窺見室家之好，夫子之牆數仞，
　　　　不得其門而入，不見宗廟之美百官之富。

這是子貢形容孔子深厚廣大的話。事實上，學生們對於孔子的深厚廣大，也不見得完全明白。連孔子最喜歡的顏回都表示：

　　　　仰之彌高，鑽之彌堅，瞻之在前，忽焉在後。

這裡的「彌高」與「彌堅」，是指深厚廣大的程度；但是「瞻之在前，忽焉在後」則表示：非但程度上不能企及，連遵循方向都把握不

住。顏回的話，應該是當時師生間的實際情況。因為孔子博學而身兼六藝，是真正全方位型人物；他的學生沒有這樣深厚本領。通才和專才之間的差異，是溝通上的一大障礙。孔子的寂寞，可以想見。

雖然司馬遷說「身通六藝者七十有二人」，又說「孔子曰，受藝身通者七十有七人」。然而孔門弟子的實際表現，多半是具備一藝，便得以身顯諸侯。通才的出現，何其困難也。

無論當時的人（與學生）是否了解孔子，無論後代尊儒運動，是否使孔子更難了解任何人多才多藝，也必須有一個生命主軸。這個主軸，可以從其志向上看出來，也可以從其功名事業上看出來。因此，把孔子拉回現實歷史裡，釐清他的真實身份，還原他的生命主軸，是了解孔子與研究孔子的重要步驟。

歷代尊儒，不是使孔子複雜化而難以了解；而是使孔子過於簡單化而難以了解。

第二節　孔子身分的釐清

孔子出生在魯國，但是他的先世是宋人；出身低微，只知其三代祖先─孔防叔、伯夏和叔梁紇。

孔子是商人後裔。《史記》上有兩條記載。1 孔子將過世時說自己「予始殷人也。」2 孟釐子曰「孔丘聖人之後」。這個聖人是指商湯。叔梁紇與顏氏女「野合」，而生孔子。孔子生在下層社會家庭，父親是有爭議性的人物，母親也不是父親的正娶。孔子出生沒多久，父親就去世了，並且不知道父親葬在何處。種種證據，都顯示他的家庭不是很正常，更不是書香門第。

孔子自敘其身世，曰「少也賤」。司馬遷也說「孔子貧且賤」。賤是指沒有社會地位而言。

後人對於這一段記載，想盡辦法遮掩彌縫，實在毫無道理。孔子的努力奮鬥，是我們尊敬的事情；少時貧賤而日後發達，是他偉大之處。妄加強解，顯示了後世與孔子攀緣者的狹隘心態。

　　在儒家地位定為一尊後，叔梁紇的身分便被一再抬高。例如：徐廣引孔子十二世孫孔安國說法，認為叔梁紇是貴族。《家語》(三國魏王肅偽書)稱孔子為宋襄公後代。對叔梁紇和顏氏女「野合」事，更是費盡心思找典故解釋。以上諸說，散見《史記》〈集解〉〈索隱〉。

孔子的家庭對他自有影響；他卑微出身，令他始終不疏遠中下社會。

　　孔子有教無類的教育理念，看似簡單而合於社會正義，卻並不是一般人能夠做到。孔門諸生除冉伯牛之外，沒有出身貴族者。能和中下層人物來往，和孔子出身中下層社會大有關係。

後來，孔子家庭中還加入了公冶長；公冶長是個罪犯。

　　《論語》中，孔子自言公冶長是罪犯。後人強解公冶長會鳥語，因為與鳥說話，而被誣殺人獲罪，純粹是以神話附麗史實。真是畫蛇添足，實無必要。該說或以南朝皇侃《論語義疏》引《論釋》為早。

孔子把女兒嫁給他。

　　　公冶長可妻也，雖在縲絏之中，非其罪也。

孔子注重公冶長的人格，而不在乎他的犯罪紀錄，這是中下人士才有的見解和氣魄。

　　中下社會人士，常常以擁有犯罪紀錄為光榮。這種心態和反抗國家與法律權威有關；蓋中下階級是最不受法律保護、最不能享受國家所分配利益者也。

孔子的出身和家庭，是沒有什麼可懷疑的，孔子自己也說過：

　　　吾少也賤，故多能鄙事。

　　孔子出身中下社會，一心力爭上游。他終身企圖心極旺盛的想要作官，以顯抱負。孔子想要做官，又是歷來學者想要避諱的事情；認為一個聖人、老師、學者怎麼可以老想著做官呢。後世論孔子者，多認為他想做官的目的在救世，這種講法並沒有錯；只是他非常積極的希望做官，以便救世，也是事實。孔子想要做官，並且長時間地做了不少職位的官。孔子是一個官員這件事情，中國讀書人總是刻意忽視；寧可把他想成一位單純的老師。事實上，孔子做老師，也不像後代老師僅僅傳授知識而已。他問學生「盍各言爾志」，便是重視學生的企圖心－並且準備依其企圖，介紹學生到各國去做官。他一方面做官，一方面培養官員，一方面也希望因為學生勢力，而幫助他在政治上有更大的發展空間。

　　孔子學生各處為官這件事情，《論語》裡記載很多。明白孔子與其學生談學問，而形成一個「準官員集團」這件事，是了解孔子、了解儒家的重要切入點。把孔子以及先秦儒家，看成後世讀書人或者知識份子，是一廂情願的看法。

孔子身分很複雜，中國讀書人願意說他是老師，而不願意說他是官員。然而，不願意面對孔子的真實身分，就不容易了解他學術理論的立足點。關於孔子的官場經歷，大致上可以擇要簡述如下。

青年時代：
　　　　及長，嘗為季氏史，料量平；嘗為司職吏而蓄蕃息。由是為司空。
孔子年輕時曾經在魯國季氏那裡做官，可能是倉丁。後來離開魯國，到齊國、宋國、衛國、陳國、蔡國。諸國都對他沒有好感；便又回魯國。

三十五歲：

> 魯亂，孔子適齊，為高昭子家臣，欲以通乎景公。

孔子三十歲時，齊景公和晏子來魯國訪問，與孔子有過一段談話；齊景公很欣賞他。三十五歲時，孔子因魯國內亂而到齊國，為了接近齊景公，做高昭子家臣。

> 這是孔子的一次重要機會，可是晏子說了儒家很多壞話；以致齊景公不願意以原來魯國的待遇對待孔子。

爾後孔子離開齊國，回魯國季氏處。

五十歲：

> 季氏亦僭於公室，陪臣執國政，是以魯自大夫以下皆僭離於正道。故孔子不仕，退而脩詩書禮樂。

孔子「不仕，退而脩詩書禮樂」的這一年，約五十歲。由此可以側面了解，孔子三十五歲（離開齊國）到五十歲之間，大概仍在魯季氏處為官。

五十歲至五十二歲：

> 公山不狃以費畔季氏，使人召孔子。…欲往，子路不悅，止孔子。

孔子五十歲離開季氏後，有小國費請孔子做官。孔子有興趣，而子路不高興以為太隨便了。

> 子路為孔門中的性情中人。孔子要去費他不高興，孔子要見衛靈公夫人南子他不高興，往後他又數次對孔子不高興，顯示出他的格調之高甚至過於孔子。孔子在《論語》中不時責備子路，但是不得意要「乘桴浮于海」，卻又只想到子路可以跟隨。子路雖為儒家，而有儒家所缺少的俠氣矣。

可是，或者正因為費重視孔子而提高了身價之故；魯國決定正式用孔子。

> 其後定公以孔子為中都宰，…由中都宰為司空，由司空為大司寇。

這個階段，孔子的官位較高，有了可以一展長才的空間。

五十六歲：

> 定公十四年，孔子年五十六，由大司寇行攝相事。…誅魯大夫亂政者少正卯。與聞國政三月。

這是孔子從政的高峰時期；奈何魯國大治而齊國緊張，便送了一些歌妓舞女給魯國，迷惑魯君怠於政事。孔子離開魯國，開始周遊於列國之間。

> 孔子離開魯國，又是因為子路曰「夫子可以行矣」，孔子才放棄官位。

孔子周遊列國期間，有的國家對他很友善。

> 孔子適衛，衛靈公問孔子「居魯得祿幾何？對曰奉粟六萬，衛人亦致粟六萬」可見其厚遇。

有的國家對他不友善。

> 過匡，匡人以為孔子為陽虎，把他關了五天。過宋，宋司馬桓魋欲殺孔子。

有的國家想請孔子做官。

> 如衛靈公、楚昭王。

有的國家請孔子而孔子不就。

> 如佛肸使人召孔子，又因為子路勸阻「其身親為不善者，君子不入也」而作罷。

這裡面固然牽涉到國君對孔子的重視與否，但是列國官員對孔子與孔

子「準官員團隊」的忌妒恐懼，亦是重要因素（詳後）。所以大概自他五十六歲離開魯國以後，孔子就一直沒有正式官位。大家很尊敬他，但是都把他當成顧問一般和他來往。孔子心內當然還是想為官，幾次都是靠著子路的曉以大義而作罷。孔子倒是從善如流。最後以老師與學者的身分，名傳千古。

後來孔子絕糧於陳、蔡間，反而以「君子固窮，小人窮斯濫矣」教訓子路，實屬可笑。

儒、道、墨、法四家的創始者中，每個人的身份和際遇，決定了他們的思想取向：老子在晚年歸結智慧經驗，而沒有特定對象的陳述他的學理。

老子說「故立天子，置三公，雖有拱璧以先駟馬，不如坐進此道」，他的論述對象雖然是帝王，不過似乎沒有特定對象。

莊子在「散道德」的理念之下放言高論，完全不需要考慮對象的自由創作。墨子，他的著書立場很值得研究；墨子有他的組織，首領號為「鉅子」。到底是墨子先著書，而後大家佩服結為團體；還是墨子先有團體，而後著書立說建立團體形象？墨子的著作動機，應該屬於後者；因為中下社會人士根本不可能看書，蓋不識字也。因此，墨子不可能因為著作，而得以團結下層人士。《墨子》一書很可能是為了表明其團體宗旨，而有宣言意味的著作。法家的韓非，原來為韓國公子，因為口吃而發奮著述。《韓非子》一書立論清晰條理分明，是一本相對上單純的政治學著作。

這四家的創始者中，孔子最缺乏「學術自由」。他是官員，但是和老子那種技術官員又不同；他是追求官位與權力的行政官員。因此，他的論述必須合於現實官場需要，同時，在理論層面上又要沒有

爭議性。

　　理論和大原則不能有人反對，可不可實行就要看實際環境許可與

　　否，這是「聖之時者」孔子的世故之處；也是儒家的世故之處。

孔子一生不斷靠著他的學說找新工作，謀求更高的官位。這種現實需

要限制了他的學術，不能如其他諸子般的發揮想像力。孔子是站在現

實政治上談問題的學者，他是一個不斷尋找舞台的行政官員。

第三節　孔子的藝術政策

　　孔子是一個官員，他的各種表現，都予人一種中規中矩的形象；

他的這種中規中矩和其他諸子比較起來，顯得平淡無奇。然而，那種

平淡無奇，就是官員應有的態度；唯有持這種態度，才能在官場上發

展。孔子的生命主軸就是官員，他是一個著書、立說、教學的政府官

員；更準確的說，長時間遊宦於不同政府間的官員。對於孔子的學術

理念，應該從這個角度來了解；對於孔子的藝術觀點，也應該從這個

角度來了解—不是看聖人孔子如何對待藝術，而是看官員孔子如何對

待藝術。孔子非常重視藝術，但是不站在藝術家立場，而站在政府立

場。因為他知道，對於政府而言，藝術可以發展成有力的統治（輔

助）工具。

　　孔子對藝術的態度，同其他諸子一樣，也是文質觀念的延伸。文

質觀念是中國思想家的特殊觀念；文質可以解釋為外在與內在、形式

與內容、精神與物質等等，自然與人文上的相對關係。孔子曾經用

「性」和「習」來說明人格發展上的文質關係。所謂：

　　　　性相近也，習相遠也。

用現在話講，「性」和「習」就是人的動物本能與文化教養。西方很

少這樣分析人格－分析如何調節動物本能、文化教養，以建立完善人格。在宗教力量的籠罩下，西方喜歡講人性和神性；好像人獨立於動物之外一樣。西方花了很多時間，才掙脫專講人性與神性的宗教束縛，而以科學方式觀察人格。可是中國從先秦時代開始，就認為人是一種動物。

　　這種看法，講得最清楚的是《孟子》「人之所以異于禽獸者幾希」，這是非常合於生物學的講法。西方可以較為普遍的接受這樣思想，恐怕要到達爾文（Charles Darwin）寫《物種原始》（*Origin of Species*）之後了。

人的根本問題不是人和神的問題；而是本能（獸性）和文化的衝突問題。本能就是質，文化就是文。

　　孔子對於文質的態度相當持平，特別是對於文這件事，較其他諸子有更多的好感。他說：

　　　　周監於二代，郁郁乎文哉，吾從周。

孔子認為，人而為人就該有文；活得像一個人，不能像一個動物。同時，孔子對文雖然嚮往卻又有保留。他知道人接受文化而去掉獸性，並不是一件簡單的事。他又說：

　　　　吾未見好德如好色者。

孔子說他沒見過不喜歡順著本性走，而喜歡接受文化薰陶的人。換句話說，他知道獸性有強大吸引力，要讓人有文化教養不容易。然而，質雖然吸引力強大，人接受文化教養薰陶，卻也不是不可能。所以他才說「性相近也，習相遠也。」－通過教化之後，人格的確會發生大變化。

　　孔子對於文、質的更深刻說法，就是「質勝文則野，文勝質則史，文質彬彬然後君子。」質固然要去掉一些，但是人太過於文也不

好；變得虛偽而失去天真。到了孟子、荀子時代，就發展出性善、性惡的爭執。

而在這個變化的過程（「習」）中，藝術佔有決定性的地位。孔子說：

> 興於《詩》，立於禮，成於樂。

孔子使人格產生「質變」的方式就是禮樂教化：其中《詩》令人奮發，產生動機和動力；禮令人知分際，而得以立足人群；最後，樂總其大成，完成人格改造。孔子又說：

> 名不正則言不順，言不順則事不成，事不成則禮樂不興，禮樂不興則刑罰不中，刑罰不中則民無所措手足。

藝術顯然是施教和施政過程中的重要環節；樂與禮要一起談，藝術和政治要一起談。只是，所謂禮樂教化的過程裡，藝術和政治的角色走得有點太近。

> 「事不成則禮樂不興，禮樂不興則刑罰不中」兩句話，自然是在闡述禮樂的重要性。但是，兩個「則」字前後的事情，在邏輯上看不出有什麼必然性。

禮是規矩與限制，把藝術與禮放在一起，藝術便走上符號性的階級標籤一途了。

> 歷來學者都視「正名」是孔子的重要政治理論，便是因為《論語》中「名不正，則言不順」這段話。不過，這段話的出現，是因為衛君請孔子做官，子路問孔子要如何處理？孔子說「必也正名乎」。「正名」的原來意思，似乎只是孔子要向衛君討一個「有實權的名分」而已。因為，子路立刻回了孔子一句「有是哉，子之迂也！奚其正」。

關於藝術的符號性和階級性，孔子論季氏的記載中，顯示得很明白：

孔子謂季氏，八佾舞於庭，是可忍也，孰不可忍也。

舞蹈是一種藝術，但是在孔子眼中，什麼人跳舞、什麼場合跳舞等等資格問題，才是舞蹈的重點。孔子說「是可忍也，孰不可忍也」的時候，完全沒有想到舞蹈本身的藝術問題。他「不可忍」的事，只是針對八佾舞（天子之舞）出現在不該出現的場合而已。八佾舞這種藝術，是天子的特有符號，這個符號不可以出現在天子階級以外的任何人身上。

現在祭孔大典跳八佾舞。孔子地下有知，恐怕不大贊成。

在政治考量之下，藝術除了是階級符號，也是教育老百姓的工具。孔子大力推行以藝術來感化百姓的方式，只是並不很成功。大多數當政者都以為，用藝術作為政治符號，或可實現「正名」要求－某種藝術為某種階級獨享。但是管理國家，還是要靠法與刑－用藝術來感化人，實在緩慢而不實際。不過真正實行的例子，也不是沒有，例如：

> 子之武城，聞弦歌之聲。夫子莞爾而笑，曰，割雞焉用牛刀？子游對曰，昔者偃也聞諸夫子曰，君子學道則愛人，小人學道則易使也。子曰，二三子，偃之言是也，前言戲之耳。

這個記載裡，有很多資料可以談論。第一，孔子過武城，他對於武城當政者的藝術教化有點吃味，說話酸溜溜的嫌武城地方小，還用上他的治國大政策。第二，經過子游的點破，他馬上認錯，承認藝術教化是不分對象的；完全肯定藝術的作用。第三，到底藝術教化發生了什麼作用呢？子游說得很清楚，而孔子回答得很快速－「小人學道則易使也」。這「易使」二字的政治味道極重，即是令人民容易指使也。說穿了，即是利用藝術教化使人民變得善良，而往容易管理的方向誘

導。這個「易使」的道理，老子也說得很好：

> 古之善為道者，非以明民，將以愚之。民之難治，以其多
> 智。故以智治國，國之賊。不以智治國，國之福。

老子說治國要愚民，而孔子說了愚民的方法；通過他所認可的藝術項目與操作方式，（詳後）有計畫的去潛移默化人民。

　　孔子這種由政治看藝術的態度，使得藝術不得獨立自主；沒有什麼自由創作、發揮性靈的空間。同時，既然認為藝術有誘導作用，可以由施政者操弄；那麼，要確保藝術僅能由政府統一操弄，就是極為重要的事情了。孔子說：

> 惡紫之奪朱也，惡鄭聲之亂雅樂也，惡利口之覆邦家者。

孔子認為藝術一定要嚴格管理，要合於執政者定的標準。以音樂為例，每個地區民風不同，有不同的音樂；鄭聲，是鄭國的音樂，而鄭國音樂的特色是「淫」。淫是什麼呢？古來都解釋為過度。聲音如何過度呢？（我個人認為，鄭聲的節奏快速一些）真是難講。孔子討厭鄭聲，說它「亂雅樂」－擾亂了雅樂的正統標準；事實上，大概也僅是因為鄭聲的音樂風格不同於雅樂而已。不同的音樂孔子就要「惡」之，即便站在階級鮮明的政府立場，也有一些勉強。但是，如果連顏色（紫色還是紅色）的使用都限制，都要定於一，（「惡紫之奪朱也」）則不能不說孔子面對藝術時，顯露出嚴肅的官僚氣息。

　　儒家雖然以溫良恭儉讓作為形象，但是一旦替執政者發言，卻毫不留情面；與之不同者便要誅除。漢代倡議獨尊儒術的董仲舒說「諸不在六藝之科，孔子之術者，皆絕其道，勿使並進」。「絕」字用得極為狠毒，看不見一點儒家所標榜的溫和態度；倒是和秦始皇的焚書坑儒精神類似。

　　孔子對於藝術，的確有一種管制的心態，對於藝術標準的訂定很嚴格。例如：

　　　　顏淵問為邦，子曰，行夏之時，乘殷之輅，服周之冕，樂則《韶》舞，放鄭聲，遠佞人，鄭聲淫，佞人殆。

可見除了音樂以外，孔子對服裝、車輛等等，凡是可以透過美術而顯示階級之物，也都要求制式的標準。這種標準當然是為了配合禮制－階級制度的推行。然而，禮制標準的背後，也多少可以看見儒家的道德標準。孔子表示：

　　　　子謂《韶》：盡美矣，又盡善也。謂《武》：盡美矣，未盡善也。

孔子喜歡《韶》，因為它盡善盡美。然而，美和善是兩回事情。美是感官的課題，善是道德的課題。當這兩個課題含混不清的時候，美不能影響善，但是善可以影響美；美成了善的包裝，而善是美的表現唯一主題。

　　　　美是形式，善是內容；當美善混合的時候，則是美必須以善為內容的時候。盡善盡美是好事，但是當善或者道德是美的唯一內容時候，善就成為教條主義，而美就成為形式主義。美與善相混合，非常容易為人操作而成為偽善；這個道理，是所有冀望控制藝術者，應當深思的問題。

換句話講，所謂孔子的藝術政策，非但要以禮作為樂的標準，還要以道德作為感官的標準。雖然，這件事情可以解釋為：道德要求，是為了使藝術達到更高標準。但是道德的旗幟一旦展開，是極為嚴厲的一種旗幟。

　　　　善或者道德是一種政治法寶。道德的作用在於協助政府，補強法律之所不能訂定的部份。以真正法治的觀點言之，在法條約束之外過分強調道德，並且使之得以產生可見的效果，是違法的行為，是欺

騙的行為。

孔子推行禮樂教化的嚴厲作風，在他對文學（《詩》）的態度上尤其明顯：

　　《詩》三百，一言以蔽之，曰，思無邪。

千百年來，沒有人否認刪減古詩為三百篇，是孔子的學術成就；但是忽略這個件事件，呈現出來類似警察國家的檢查制度。事實上，《詩》何止三百！秦始皇焚書坑儒後，古代典籍還有逐漸恢復的機會。而古詩經過孔子的評定與刪除，竟然自此真正消失不見。刪《詩》《書》的刪字是個可怕字眼；刪《詩》即是毀滅藝術品，刪《書》即是毀滅史料。經過孔子的剪裁，剩下的文學藝術，是他認為可以由人民閱讀的「無邪」（合於道德的）作品。

　　刪字是一個可怕的會意字；以刀加之於冊，用刀將書冊毀掉－所謂
　　「古者詩三千餘篇，及至孔子，去其重，取可施於禮義」。古詩大
　　約便因為孔子而失傳十分之九。

孔子說：

　　《關雎》樂而不淫，哀而不傷。

《關雎》，是孔子予以高度評價的藝術作品；千百年來，也沒有人對孔子的評價提出異議；甚至認為它代表了藝術的至高境界。事實上，我們也不能否認「樂而不淫，哀而不傷」，體現出一種沒有感情的枯燥藝術趣味；甚至側面反應出，一種沒有活力的麻木不仁社會。當然，就當政者而言，這種社會絕對是一種方便管理的理想社會。孔子推行其藝術政策的手段，有強烈的專制烏托邦氣味。

孔子周遊列國而不得意，有諸多原因；但是他的政治理論不夠實際這件事情，絕對是原因之一。就藝術政策而言，如果政府要實行強

烈的管制作風，則莫如重視法律。法律雖嚴格，如果能公平而有效的
執行，人民也能接受。現在，孔子不重刑法而重禮樂；以抽象縹緲的
精神活動，取代具體可遵行的法定規則。而對這種抽象縹緲的精神活
動，孔子又施以嚴厲的規範。這種藝術政策所表現出來的就不僅是理
想主義，而是技術上的複雜與矛盾了。這種統治技術大概有經驗的政
治人物都不會採用；因為在這種作法中，偽君子和真小人行徑兼而有
之，並且真小人部份，又不能發生實質上的恐嚇作用。為政者何必如
此的找自己麻煩呢？然而孔子似乎並不明白這個道理，對於禮樂政策
的不能實行，他還倒果為因的說：

　　　　人而不仁如禮何？人而不仁如樂何？

禮樂是方法，人是對象。方法沒有效果反而責怪對象不對（不合乎仁
的標準），確實有些迂腐；人不對才需要方法來管理與變化啊。人如
果已經都對了，（都合乎仁的標準了）又何必要施以禮樂教化呢？

　　　這句話，看似孔子在談論形式與內容之間的關係，但是其疑問語
　　　氣，令人感受到孔子的悲傷心境。

孔子的藝術政策，是一種帶有強制性的精神教育；即便在周代這樣重
階級的社會體制下，也沒有多少人願意嘗試。孔子對於禮樂政策的不
得實行，說過下面這樣一段寞落無奈的話：

　　　　禮云禮云玉帛云乎哉！樂云樂云鐘鼓云乎哉！

第四節　孔子的藝術教育

　　　孔子的藝術政策，當時大多數人認為迂迴而不切實際。今日看
來，則以為站在政府角度利用藝術，太過功利。孔子的藝術教育，和
藝術政策同樣的充滿政治氣味。只是因為孔子的老師身分，讓他可以
沒有阻力的教育自己學生。

孔子和學生之間的關係相當不錯，其中有不少人得其衣缽。

　　弟子蓋三千焉，身通六藝者七十有二人。

孔子以六藝教學生；這個六藝在周代指的是「禮、樂、射、御、書、數」，《周禮》中記得很明白。到了西漢，便有指《詩》、《書》、《易》、《禮》、《樂》、《春秋》六經為六藝的說法；六經在《樂經》散逸的情況下，再減為五經；而在武帝設置五經博士時，作為獨尊儒術的標準教本。無論六藝內容如何變化，藝術這個項目，在儒家的教育上都有相當份量。

　　六藝由禮、樂、射、御、書、數，變成《詩》、《書》、《易》、《禮》、《樂》、《春秋》的過程中，應該暗藏了漢代獨尊儒術的秘密。周代六藝所訓練出來的是文武合一的社會菁英，而漢代六藝教出來的是沒有了武術訓練的典型文人。這種經過變造的儒家，才是政府敢於大量培植的儒家。試想，若是全國士子都是文武全才的菁英領袖，政府又如何能控制；士子又如何肯甘心為政府所用。因此，中國兩千年來遵行儒家，培養出大量的文弱儲備官員；六藝內容的改變，實為其核心所在。

　　孔子重視藝術，藝術在他教授的課程範圍之內。不過，由於教書是他政治生命的延伸，而不是他的事業主軸；所以他固然專業的教書，但是也非常重視通過他的學生團體，來增加他的政治實力。這個團隊對孔子而言，可以說有利也有弊。前面曾經提及，孔子周遊列國不成功，禮樂教化的曲高和寡是原因之一；而國君與在位官員對孔子與其學生團隊的忌妒與恐懼，更是原因之一。關於大家怕他的團隊這件事，楚昭王與臣子的對話是重要史料。

　　昭王將以書社地七百里封孔子，楚令尹子西曰，王之使使諸侯有如子貢者乎？曰，無有。王之輔相有如顏回者乎？曰，

> 無有。王之將率有如子路者乎？曰，無有。王之官尹有如宰
> 予者乎？曰，無有。且楚之祖封於周，號為子男五十里。今
> 孔丘述三王之法，明周召之業，王若用之，則楚安得世世堂
> 堂方數千里乎？夫文王在豐，武王在鎬百里之君卒王天下。
> 今孔丘得據土壤，嫌弟子為佐，非楚之福也。昭王乃止。

楚令尹子西講的話，可以做為諸侯對孔子周遊列國，甚至對他有教無
類私人講學的普遍看法。孔子有理想有能力，帶著一批有理想有能力
的學生在身邊；就政治的現實面而言，哪個國家敢用呢？楚令尹子西
怕孔子可以王天下，還算是客氣的說法。更為直接的是，哪國的君主
大臣不怕孔子的團隊會取而代之呢？要是孔子單獨的周遊列國，各國
尚可以把他安插在自己的官僚系統中以為牽制，其結果可能大為不
同。出動了一大群人，便由遭忌而遭禍了。

> 孔子與學生周遊列國最為狼狽的場面是在鄭國，鄭人說孔子「纍纍
> 若喪家之犬」，孔子自已也承認，確是如喪家之犬。

不過，他的學生很爭氣，最後的確有不少人步入仕途，師生之間相互
援引攀附。

> 孔子學生替孔子在政壇講話的例子不少，例如，子貢便三次為孔子
> 辯護不惜與人爭執。孔子與其學生形成的社會勢力，和佛陀與其弟
> 子、耶穌與其門徒的關係很相類似。

司馬遷甚至認為，孔子名揚天下永垂後世，幾乎是因為子貢的關係。
所謂：

> 子貢結駟連騎，束帛之幣已聘享諸侯。所至，國君無不分庭
> 與之抗禮。夫使孔子名布揚於天下者，子貢先後之也。

孔子的教育目的，是培養學生成為一個政治團隊。因此，即便是
藝術，也並非獨立科目，而是政治人物養成教育之一環而已。藝術在

孔子的教授課程中，有很高的地位。孔子說：

 子路問成人，子曰，若臧仲武之知，公綽之不欲，卞莊子之
 勇，冉求之藝，文之以禮樂，亦可以為成人矣。

他表示，有了知識、道德、勇氣、技藝之後，還要「文之以禮樂」。
文有包裹的意思；藝術是對社會施以教化的工具，對於個人形象，也
有提升包裝的用處。所以，孔子說「可以為成人」。藝術，是他政治
教育最後一個包裝形象的步驟。

 文學是藝術的一個重要項目，孔子對《詩》的誦讀目的曾經這
樣講：

 嘗獨立，鯉趨而過庭，曰，學《詩》乎？對曰，未也。不學
 《詩》無以言。鯉退而學詩。

他又說：

 誦《詩》三百，授之以政，不達；使於四方，不能專對，雖
 多，亦奚以為。

讀《詩》是為了從政時懂得修辭。能夠修辭，則可以準確的表示意
見；讀《詩》不是為了文學本身的藝術目的。所以孔子以為：

 辭達而已矣。

這個簡單的「達」，便是孔子對《詩》的要求，便是孔子將《詩》列
為修習功課的原因。文學在孔門，是政治語言訓練的延伸。學生懂得
了政治的道理，掌握了語言與文字，然後孔子要他們「授之以政」、
「使於四方」，並且希望他們能夠獨當一面的「專對」。

 雖然孔子非常政治化，連談《詩》也不例外。但是他對於文學藝
術本身的了解，卻不可謂為不深。下面的說法可以作為證據。

 子曰，小子何莫學夫《詩》？《詩》可以興，可以觀，可以

群，可以怨。邇之事父，遠之事君；多識於鳥獸草木之名。
孔子明白，文學可以有藝術上的「興」「觀」「群」「怨」作用，可
是，他沒有導引學生向純文學的藝術方向發展。孔子視文學為政治的
表達工具。因此，在能夠掌握「達」的語言文字能力後，要以之事父
與事君。父與君，是家庭與國家的主持者，儒家修習語言文字的目
的，不是為了藝術本身，是為了要能夠很藝術化的與在上位者應對。

　　《詩經》體例，確是以鳥獸草木之名作為詩篇首句。不過孔子論述
讀《詩》的功用時，始於「邇之事父，遠之事君」而以「多識於鳥
獸草木之名」嘎然而止，很有過於現實的感覺。這種不能以語言文
字從事政治活動，就算背誦一些生物名字也好的態度，是對藝術的
一種侮辱；似乎藝術本身毫無價值可言。當然，《論語》是語錄
體，也可以把這句話看成孔子的一句玩笑話。

第五節　孔子的藝術修養與其影響

　　孔子的藝術教育理念中，處處可見政治功能。然而，作為一種高
級心靈活動，藝術並不依孔子意志，輕易接受駕馭。藝術是一種相互
感染的心靈共鳴，正因為它會感動他人心志，孔子才企圖將之作為動
人心志的施政工具。但是，藝術絕對是一把雙刃劍；藝術家和欣賞
者，會同時被藝術所感動。（即共鳴之共字深意也）因此，孔子設計
藝術去感動他人的同時，自己也常常受到藝術感動。甚至，他也不能
保持理智地，陶醉在藝術幻境之中。最有趣的例子是：

　　　　子在齊聞《韶》，三月不知肉味。曰，不圖為樂之至於斯
　　　也。

孔子因為聽了好音樂，竟然三個月不知道肉的味道。他滿腦子都是
《韶》的音符繚繞，說「不圖為樂之至於斯也」－真想不到快樂可以

到這種地步。這似乎不是孔子在嚴厲藝術政策下所應該說的話；孔子
想把藝術設計為控制社會的工具，沒想到自己也為藝術所控制，以致
於「不知肉味」。

　　孔子有這樣的藝術經驗，多少使他的「小人學道則易使也」說
法，和老子的「古之善為道者，非以明民，將以愚之」有所區別。也
正因為孔子自己能夠作詩，能夠演奏樂器。
　　關於孔子本身的藝術修養，《論語》中有不少他演奏音樂的紀錄。
　　此外，孔子曾經拜師學琴藝「孔子學鼓琴師襄子」，並且大量的作
　　曲，所謂「三百五篇孔子皆弦歌之」。
他不像其他思想家空談藝術利弊。他明白藝術在政治上的價值，但是
也明白藝術離開政治之後，可以給人多麼大的心靈安慰。就藝術修養
而論，孔子比其他諸子確是較為豐富。因此，他會有如下的感嘆：

　　　　子路、曾皙、冉有、公西華侍坐。…點，爾何如？…曰，莫
　　　　春者，春服既成，冠者五六人，童子六七人，浴乎沂，風乎
　　　　舞雩，詠而歸，夫子喟然嘆曰，吾與點也。

上面一段記載，顯示孔子放下世俗－能夠不談政治只談藝術的時候，
對藝術的愛慕與嚮往。這段記載，也令人多少原諒了孔子對於藝術的
功利態度。畢竟為官者必須有官方態度；只要還有真感情，還肯說真
話，總算一個可愛人物。

　　雖然，孔子私下對藝術十分愛好，但是他畢竟不是一個專業藝術
家。當然，他對藝術不夠專業，也是他不能成為專業藝術家的原因。
但是更重要的是，孔子不願意變成專業性藝術家。《書經》上說：

　　　　不役耳目，百度惟貞，玩人喪德，玩物喪志。

孔子的人格特點是意志力堅強，是「是知其不可為而為之者」。他知

道藝術的好處，藝術有令人愉快的作用，但是他不願意為藝術所操控而不能自拔；不願意「玩物喪志」。所以在不談政治，能夠真正享受藝術的時候，他非常堅持「游於藝」這件事。

　　　子曰，志於道，據於德，依於仁，游於藝。

孔子提出的「游於藝」觀念，是真正對中國藝術有大影響的觀念，也是孔子對於中國藝術的最大貢獻。（孔子說的藝，不單指今天的藝術，應該是各種技藝，其中也包括藝術）孔子在形容「藝」的時候，態度和前三者（「道」「德」「仁」）很不同。他認為對於「道」要立志追求，既然立志，就不可以改變。對於「德」與「仁」，要終身據而依之，也不可改變。「道」「德」「仁」是人的內在人格，不可須臾放鬆。但是，「藝」不同於「道」「德」「仁」；它是外在的，通過學習而掌握的本領能力。對於外在的本領能力，孔子以為應多方涉獵，不該受到拘泥約束。這種觀念，讓孔子對世間的各種學問知識，有清楚的內外、本末、輕重之分。

　　先秦的思想家中，莊子對後代中國藝術家有很大啟發。莊子思想反藝術，但是其生活方式，是典型的藝術家方式。莊子因為身兼藝術家和思想家兩重身分，故其在藝術（文學）上的種種表現，皆生動感人。他放言高論目空一切的形象，也為兩千多年來的藝術家們競相模仿。至於身為官員和思想家的孔子，則知道藝術的重要性和危險性。藝術能夠移人心性，對社會而言，有轉移風氣功能。（有轉向壞「鄭聲」與好「雅樂」兩種可能）對個人而言，則藝術在冶性陶情之餘，一旦放縱，便會落入「玩物喪志」的境地。因此，孔子個人對於藝術，只肯抱著「游」（若即若離）的態度，不肯成為一個職業的藝術家。對於僅僅「游」而不肯受藝術約束的原因，孔子曾經講過：

　　　知之者不如好之者，好之者不如樂之者。

僅只知道而不親身從事，那是置身事外；親身從事，又過分愛好執著，迷戀與痛苦隨之而來；既親身從事，又不過分愛好執著，就叫做樂－既有好處，又無壞處。這種似有心似無意的「游於藝」觀念，便是孔子對中國藝術的最重要遺產。

「游」這個字，除了有移動而不黏附的意思外，也有遊玩和浸淫的意思－通過對藝術的了解，進而體悟人生。這種遊玩與浸淫的觀念，使得中國藝術除了自娛娛人之外，還有修身養性的實用目的。這個想法，完全合於中國寓教於樂的至高教育觀念；在類似遊戲的活動中玩索有得－思索出人生的道理。

這種玩的道理，是中國在人類教育史上的一種極大貢獻。古人重視琴、棋、書、畫並不是因為它們是休閒活動，而是視藝術活動為體會人生的教育方式－是啟發人最深而又最不著痕跡的教育方式。這種道理，即是《莊子》庖丁解牛故事所講的藝、道之間道理。所謂「臣之所好者道也，進乎技矣」。

孔子「游」的態度，對於中國藝術家影響極大；使得後代中國藝術家，都不願意以專業者自居，進而以專業者為恥。事實上，中國對於「家」和「匠」的分別，即在於專業與否。中國認為專業者僅具有技術，因此稱「匠」。而「家」除了技術外，還要有人生歷練與知識修養以為配合，以增加其藝術的深度和廣度。藝術對於「家」而言，不是謀生伎倆，只是「游」的對象。這是中國文人藝術家奉為圭臬的準則。

西方史學家觀察中國藝術與西方藝術不同之後，將中國宋代以後的主流文人藝術翻譯為文人藝術－literati art。Literati 是拉丁文學者的意思。literati art 翻譯的並不是很準確，並不能真正由此了解中國藝

術和藝術家的特色。因為自孔子提出「游於藝」的觀念後，中國藝術始終掌握在所謂官員學者手中。在古代西方，學者多不是官員；而在古代中國，學者皆為儲備官員。因此中國宋代以後的主流文人藝術，應該稱為士大夫藝術（official art）才能突顯藝術家的學者和官員兩種身分。

乙編　第六章

性惡學說與藝術功能理論－論荀子

　　戰國是一個時局上的亂世，也是一個思想上的亂世；它是異端雜說百無禁忌的時代，也是百家爭鳴的黃金時代。傳統儒家的溫和學者們，在這樣一個時代中，要堅持理想保持身段，相當困難。荀子，作為一個戰國大儒，以他的驚人性惡理論，替儒家做出了貢獻。

　　荀子是趙國人，年輕時遊學齊國。齊襄王時候他最受重視，曾經三度為祭酒。後來齊國人說他壞話，他便去了楚國，春申君請他擔任蘭陵令。春申君死後，也就不再被重用。李斯和韓非都做過荀子學生，後來開了法家新局面；
　　如果說因為荀子的性惡理論出現，而導致儒家的分裂，也許不合乎儒家傳統說法，卻是合於歷史的說法。
這是韓、李兩個人的抉擇，也是荀子這個儒家老師推波助瀾下的結果。荀子的學術重點是性惡論；性惡論，也是學生李斯與韓非成為法家後的核心思想。
　　韓、李兩人之所以走上法家的路，其原因，很可能是因為荀子所提出解決性惡的辦法－「化性起偽」，不能令政治人物滿意。所謂「化性起偽」，或許可以作為一種學術理論，但是任何政治家都不

敢明目張膽豎起「偽」字的旗幟，作為其政治訴求。換句話說，以
嚴法來對付人性之惡，是可以接受的；而以「偽」來解決人性之
惡，則是搬磚頭砸腳的作法。

相同於其他的先秦思想家，文質理論亦是荀子思想的重要部分。不
過，荀子以性與偽兩個字，代替了當時流行的質與文。這個新說法很
有爭議性。當然，這種爭議，也許正是荀子所期待的社會反應。在性
與偽的理論架構下，荀子對於藝術有相當獨特的見解。

第一節　荀子的性惡學說

做為儒家學者中的出類拔萃思想家，荀子以他的性惡學說最為有
特色。在中國思想偏於溫和的路數中，性惡論發人之所未發，獨樹一
幟。荀子的其他思想理路，也多半從性惡基礎上發展出來。在儒家法
先王的傳統下，不例外地，荀子對於性惡說，也以古聖先賢做為其理
論支撐。

所謂理論支撐，其實便是偽托古人言論；在議論文章中參雜沒有來
由，無法考證的古人語錄式對話，以加強自己的論點。這種文學哲
學不分，科學藝術不分的寫作方式，以《莊子》為甚。然而《莊
子》一書本為寓言，寫作動機與人不同。其他諸子如此展開議論，
總讓人覺得有可爭議處。

荀子曾經以堯、舜兩位聖君的對話，點出性惡理論淵源。

堯問於舜曰：人情何如？舜對曰：人情甚不美，又何問焉！
妻子具而孝衰於親，嗜欲得而信衰於友，爵祿盈而忠衰於
君。人之情乎！人之情乎！甚不美，又何問焉！

這段對話中，舜表示人性不美（惡），人的慾望無窮；人因為慾望而
做出惡事。語氣上，舜感嘆這個問題的必然、無奈與不必討論。舜把

人性之惡與慾望連結在一起，是深刻的說法，也為性惡學說找到了科學而非倫理學的解釋。有了這個由堯、舜起頭的哲學架構，荀子在論述性惡章節中，開宗明義第一句話，便是：

> 人之性惡，其善者偽也。

荀子這種強烈的二分說法，的確鏗鏘有力。他說人性是惡的，其善的部份為偽。這句話中的「惡」和「偽」兩個字，有驚人耳目的爆發力。荀子對於「人之性惡」的性之部分，有這樣的描寫：

> 性者、天之就也；情者、性之質也；欲者、情之應也。

這句話放在今日，也能被生理、心理學家接受。大概可以解釋為：本能屬於天生、人情是本能的核心、而慾望和人情互相呼應。這種把本能與慾望結合的觀點，和他引用舜的說法一致。至於這種性（生物本能）是善是惡，荀子以性所表現出的具體行為，做了以下的敘述。

> 今人之性，飢而欲飽，寒而欲煖，勞而欲休，此人之情性也。

在這句話中，討論「人之性惡」的切入點出現了。荀子說，「保」「煖」「休」是人之本性。人趨向「保」「煖」「休」，是由於「飢」「寒」「勞」產生的基本需要。這種論述道理沒有錯，但是，使人得以維持生存的基本需要，可以與倫理上的善惡發生關係嗎？沒有「保」「煖」「休」人便不得生存，人為求生存可以稱之為惡嗎？如果說，「飢」「寒」「勞」與「保」「煖」「休」中間的那三個「欲」字才是惡之淵藪，那三個「欲」字，仍然只是生物本能的另一種說法罷了。本能是惡嗎？這就是爭議的所在。荀子又說：

> 今人之性，生而有好利焉，順是，故爭奪生而辭讓亡焉；生而有疾惡焉，順是，故殘賊生而忠信亡焉；生而有耳目之欲，有好聲色焉，順是，故淫亂生而禮義文理亡焉。然則從人之性，順人之情，必出於爭奪，合於犯分亂理，而歸於暴。

荀子對於人性（生物本能）所造成的問題，說了三次「順是」；他以為順著本能走，將會有「爭奪」「殘賊」「淫亂」三種現象發生。這個「順是」講得很好，它將人性問題和社會問題做了一個連結－順著人性發展，將會引發出不好的社會問題。可是，上述三種現象的惡，是社會層次的惡，並不是人性層次的惡；人性本身並無所謂善惡，人的本能只是求生存。如果一群人求生存，彼此之間的摩擦衝突，造成了團體或者社會不穩定；那麼，這種不穩定應該來自社會制度（主要是資源分配上）的不理想，而不能簡單的說是來自於人性。

所謂人性，是人之所以為人的一種特有屬性（attribute），這種屬性實無所謂善惡。並且，這種屬性要從生物學上去了解，而不能從文化學上去了解。不同文化「訓練」出不同的人，其所表現出來的文化特質－爭奪或者不爭奪，善或者惡，都不相同。這些不同，都是文化和社會問題而不是人性問題。如果一切都簡單的歸罪於人性，那麼人類為求進步所作的任何努力，都將沒有意義。

換句話講，荀子對於人性問題與社會問題之間的因果關係，弄得不清楚。在荀子的論述中，惡應該是果的部份，而不是因的部份；是社會亂象部分，而不是人性部分。同時，也正因為人的行為可以受到社會環境制約，（「順是」與否）而產生出不同的善惡反應，那麼，惡就不是「性」的屬性；而不能說「性惡」了。荀子的「人之性惡」理論，不能成立。（同理，孟子「性善」的說法，也不能成立）

從動物的觀察上而言，只要地域空間足夠，食物和異性的供給足夠，動物在一起並不發生衝突。這種不衝突就是人類文化意義上的善。如果地域空間不夠，食物和異性的供給不夠，動物在一起一定發生衝突。這種衝突就是人類文化意義上的惡。這種因為種種物質條件（material conditions）不同而有不同反應的行為就是生物性；也就是人性之本質。換句話說，人基本上因為物質條件而作或善或

惡的反應；我們當然不能說人性惡，同樣也不能說人性善。這種因
應環境而作不同反應的可變性，（flexibility）倒是人或者生物的本
性之一。至於說到人的精神問題；的確有少數人因為純粹精神上的
不滿足而與人發生衝突，但是在數量和比例上，那絕不是大部分人
為惡的原因。這些人的行為沒有普遍性，不能代表人性，更不能稱
為人性。

　　荀子對於「人之性惡」的見解，相當大膽前衛；但是在因果不很
清楚、層次不很清楚的情況下，除了「性」與「欲」之間關係言之有
物外，荀子並沒有對人的本性之惡做深入表述，而僅只在人的行為之
惡上面打轉。荀子又說：

　　　　今人見長而不敢先食者，將有所讓也；勞而不敢求息者，將
　　　　有所代也。夫子之讓乎父，弟之讓乎兄，子之代乎父，弟之
　　　　代乎兄，此二行者，皆反於性而悖於情也。

上述情況或者可以見之於社會，而令荀子有感而發，但那絕不是普遍
現象。子弟是否「不敢先食」「不敢求息」都要看客觀條件而定；是
否「讓乎」「代乎」也都要看客觀的條件而定。凡是可以因客觀改變
而作主觀選擇的行為，便不能過於樸素的以本性來解釋。荀子在「人
之性惡」問題上的錯誤，一是沒有將惡性與惡行做更為合理的分別。
二是為了建立新說，而在言語詞彙上過於聳動武斷。例如他認為惡性
與善行間絕對對立，認為任何善行一定「反於性而悖於情」。所謂：

　　　　故順情性則不辭讓矣，辭讓則悖於情性矣。

這種說法，把人性之惡和社會之惡的關係，做了粗糙的推理；本性和
行為之間的互動，要比荀子說的複雜許多。過於簡單的二分法，與過
於強調必然性的語氣，在《荀子》中屢見不鮮。這種情緒化的語言，
並不能讓性惡說因而更為生色。

　　至於荀子基本理論「人之性惡，其善者偽也」的後半，關於善和偽之間的問題，他的論述就更有可以討論的地方。「其善者偽也」，是荀子思想中最令人震驚的代表性語言。荀子實在沒有必要用偽這個字，來批判人的善行甚至一切文化。偽這個字，雖然驚人但是不準確；或許能夠表達荀子理念的部分事實，但是卻有太大的想像空間；引來歷史上無數好事者的借題發揮。

　　荀子的「其善者偽也」，應該就是偽善這個詞的原始典故；而偽善是中國對於道德上的最壞評價。

　　所謂「蓋真小人其名不美，其肆惡有限。偽君子則既竊美名，而其流惡無窮矣」，見《丹鉛總錄》。這句話演義於「人之性惡，其善者偽也」，令天下小人竊喜，君子汗顏。

荀子為求文字上的譁眾效果，用了偽這個字。同時，他又堅持兩極化的看待問題；認為順本性必然無善行，善行必然違背本性（「故順情性則不辭讓矣，辭讓則悖於情性矣」）；而善又等同於偽。（「其善者偽也」）那麼，在這種邏輯的推演之下，非旦辭讓是偽，善行是偽；所有的人文活動也都是偽。荀子成了老子思想的追隨者與誇大者，其思想基礎完全建築在《老子》的一句話上面了。老子曾經說過「大道廢，有仁義；智慧出，有大偽」可是，荀子終非道家之徒，他畢竟有捍衛儒家的淑世精神；對於善與偽的關係，他又辯解道：

　　　　凡人之欲為善者，為性惡也。

無論荀子如何解釋偽善的動機－行善雖然是偽，但是行善的目的，是為了對付性惡。然而，偽這個字實在太過強烈，實在難在普遍的定義之下有所鬆動。偽就是假，就是不真；偽是絕對負面的字眼。荀子或者看見人生的部份現象，但是在他這樣強烈的論述下，人要如何遵循？要過一個真實而惡劣的生活？還是一個虛偽而善良的生活？荀子

的性惡思想，自兩千多年以前，便丟給中國人一個鬼魅般的兩難選擇。

　　性惡說最不好的影響有二，一是給有心向善者扣上原罪的帽子－因為偽善這個字眼而不敢向善。二是給有心向惡者尋著理論依據，因為性惡這種理論而無所忌憚的行惡。

　　在所謂的「搬石頭砸自己腳」之後，荀子這個儒家學者，終究要談他對人性本惡的解決方法。那就是人性雖惡，善行雖偽，他還是要「悖於情性」地建立「辭讓」、「忠信」、「禮義文理」的理想社會。但是，在他的「人之性惡，其善者偽也」理論下，荀子越是要闡述儒家理想，卻越是難逃偽善者之陰影，而成為最大的一個偽善者。將所見到的部分現象，誇張為整體現象，是荀子聰明之處，也是極不聰明之處。

　　這裡或者勉強可以看出荀子做為一個儒家學者的苦心；他和其他儒家諸子對於社會發展方向的用心並無二致，但是對於人為什麼要向理想社會方向邁進的原因，荀子提出了一個過於驚人的論點。這個論點的提出，是荀子個人的見解，還是故意提出激烈的學說理論，讓儒家這個過於平淡的學派也能與戰國諸子一較短長，便不得而知。因為同為戰國時代的儒家孟子，也有「豈好辯哉？予不得已也」這樣的衛道說法。

「其善者偽」的說法，非常驚人；對於處於戰國時代的學者而言，確是一個揚名立萬的有利踏腳石。但是，對於一個要繼續走儒家路線的學者而言，實在相當難以自圓其說。對於偽這個字，荀子必須再花心思給予解釋。他給偽這個字，下了一些新的定義：

> 凡性者，天之就也，不可學，不可事；…可學而能，可事而成之在人者，謂之偽。是性偽之分也。

荀子認為，不可學不可事的是性，可學可事的是偽；又說：

> 慮積焉，能習焉，而後成，謂之偽。

其中，特別提出思想和教育（「慮積」與「能習」）是偽。

> 這是荀子自己對於偽字的新解釋，在與《荀子》同時或較早的典籍
> 中，偽的意思非常清楚，代表了虛假、欺騙、卑劣。例如《左傳》
> 的「淑慎爾止，無載爾偽」，《尚書》的「作偽心勞日拙」，《墨子》
> 的「贏飽則偽行以自飾，汙邪詐偽，孰大於此」。

荀子的這種說法，是把人類的整個文化文明和虛假、欺騙、卑劣畫上
等號了。在他論述偽這個字的時候，人們要使用既有的一般定義，還
是他的特殊定義呢？在懾於「人之性惡，其善者偽也」這句話後，又
有多少人能夠細讀《荀子》，來了解他對偽的新解釋呢？這是荀子對
儒家所造成的一種重大傷害。在這樣不合常理的彆扭局面中，荀子只
好把聖人們又拉到他的思想體系之下，以為奧援。

> 故聖人之所以同於眾，其不異於眾者，性也；所以異而過眾
> 者，偽也。

這句話中，荀子要講的是，聖人們創造文化事業而將本性中的生物獸
性漸漸去除；本是對聖人的恭維崇敬。但是從字面上，任何人都會以
為荀子說：從事建立文明文化的人是聰明的騙子。所以，《荀子》這
部書在定義奇特的情況下，無論如何運用儒家術語和理念，總讓人覺
得它和儒家越走越遠。荀子又說：

> 故聖人化性而起偽，偽起而生禮義，禮義生而制法度；然則
> 禮義法度者，是聖人之所生也。

這裏要怎麼解釋呢？大多數人都認為，荀子說聖人改變人之本性而代
之以虛偽；而荀子說不是，他只是說聖人改變人之本性而代之以一種
「可學而能，可事而成之在人者」的東西；那又有什麼意義呢？又有
誰會相信呢？這就是輕易改變文字定義的可怕結果。荀子以性與偽代
替了質與文，似乎將一個哲學問題帶入了科學領域。然而，偽這個字

本有它的通俗負面意義，在荀子「人之性惡，其善者偽也」的解釋下，所有的善意善行，都蒙上一層機關心術色彩。荀子這位儒家學者，在找了這麼多麻煩以後，最後，還是把孔老夫子請出來圓場。他說：

> 孔子觀於東流之水。子貢問於孔子曰：君子之所以見大水必觀焉者，是何？孔子曰：…以出以入以就鮮絜，似善化。

這「善化」兩個字，替荀子的「善者偽也」與「化性而起偽」非常勉強地起了背書作用。但是，也把儒家的理想和動機，弄得越來愈不清楚了。

性善性惡是戰國時代孟子荀子對人性的爭執。事實上，孟、荀二人皆失之於對人生景況的激動，而見樹不見林。關於人性問題，孔子早就說過「性相近也，習相遠也」，既吻合於歷史事實，又通達於人情世故。對於先天與後天，本性與文化的差異，都解釋的入情入理。荀子對於文化現象—偽（狹義的直指善，廣義的包括文）有非常特殊的解釋，而使儒家學理走上詭異的路徑。但是，荀子終究還是對文化持肯定態度的人。因為，他曾經批評過墨子不文。

> 墨子蔽於用而不知文。

也曾經表示過對文有很高的要求：

> 君子寬而不僈，廉而不劌，辯而不爭，察而不激，直立而不勝，堅彊而不暴，柔從而不流，恭敬謹慎而容。夫是之謂至文。

可見，荀子在性偽理論中，並非否定人文的價值—只是因為使用了聳動詞彙並且輕率的將詞彙賦予新定義，而引發爭議。荀子同樣地以為，任何思想有所偏廢總是不好，總是不合中庸之道。荀子有一段話，或者最能代表他的儒家傳統性格。

> 故曰：性者、本始材朴也；偽者、文理隆盛也。無性則偽之無所加，無偽則性不能自美。性偽合，然後成聖人之名，一

天下之功於是就也。

荀子的話，可以和孔子的話前後呼應。所謂：

質勝文則野，文勝質則史，文質彬彬，然後君子。

其中荀子的「性偽合」，更與孔子的「文質彬彬」完全同出一轍。但是這兩句話後面的思想體系，無論就智慧層次或者格局大小言之，都有相當大的距離。

第二節　荀子的藝術功能理論

作為文化的重要一環，藝術也是荀子所關心的事情。與他強烈的性惡學說相比較，他的藝術觀點，倒是顯得比較遵循儒家傳統。當然，在他性惡理論籠罩下，他對藝術的陳述方式，也很有特色。

荀子在藝術活動的共鳴現象上，以及運用共鳴在領導統馭的可行性上，都有相當的貢獻。雖然將藝術作為政治身分的區隔標識，是儒家藝術思想的老路線；但是荀子是一個極聰明的人，他善於以新瓶裝舊酒的方式推陳出新。學術上的老觀念在他的新術語解釋下，也能讓人一新耳目。由於荀子喜歡談人性問題，談藝術時候，他也不忘將藝術還原至基本層次，與他的性、偽理論發生關連。他說：

若夫目好色，耳好聽，口好味，心好利，骨體膚理好愉佚，是皆生於人之情性者也；感而自然，不待事而後生之者也。夫感而不能然，必且待事而後然者，謂之生於偽。是性偽之所生，其不同之徵也。

荀子提出藝術上的一個基本問題；那就是，藝術能夠發揮作用的最根本物質條件，是我們的感覺器官。這是藝術生理學的研究問題，

荀子解釋的雖不周嚴卻相當合理。他認為我們之所以受到藝術感動，能夠欣賞甚至批判藝術，是因為我們有眼、耳、舌、心、身五種感覺器官。

　　荀子的眼、耳、舌、心、身說法，顯然在觀察和分類上不夠周詳。人的基本感覺器官是眼、耳、鼻、舌、身五種器官；相對於色、聲、香、味、觸五種感覺。所有的藝術形式都要透過這五種器官，而喚起這五種感覺。對於藝術的各種感動和共鳴，都建立在這五種感覺和與之相對的五種器官上面。心即是腦，心能不能直接發生作用未有定論；有人以為心可以直接與外界相感，即所謂第六感（the sixth sense）。有人認為在感應層次上而言，心只能作為一種綜合統合的器官，無法與物質界直接溝通。

在他的性、偽理論下，感官屬於性；他稱為「感而自然」者。（「感而不能然」的部份則是偽，也就是人為的部份。）用現代術語來講，荀子認為人能與藝術共鳴的部份是性，是一種本能。（詳第七章第二節）

　　事實上，共鳴雖然是本能，卻也可以有先天後天之分；除去普遍而先天的性之共鳴外，也可以通過訓練而產生後天的偽之共鳴。舉例而言，孔子曰：

　　　　惡紫之奪朱，惡鄭聲之亂雅樂。

大部分人喜歡鄭聲是出於本性，喜歡雅樂反倒是出於教育。

　　此處與孔子說「吾未見好德如好色者也」同理。好色是人之常情，屬性；好德是後天教化，屬偽。孔子對鄭聲和雅樂有與人不同的感受，不是因為他先天之性與人不同，而是因為他接受後天教化（偽）之故。

因此，荀子要找出共鳴與偽之間的關係，藝術才有人為操控的可能；

禮樂教化也才能和藝術發生關係。對藝術共鳴現象深入了解後，荀子認為這種現象，值得君王注意。他說：

　　夫聲樂之入人也深，其化人也速，故先王謹為之文。

荀子把共鳴現象產生的結果稱為「化」，這個化字有緩慢無形的意思，也有教育誘導的意思。荀子還舉了一些例子，說明藝術共鳴在政治上的實際操作方法。

　　故聽其雅頌之聲，而志意得廣焉；執其干戚，習其俯仰屈
　　伸，而容貌得莊焉；行其綴兆，要其節奏，而行列得正焉，
　　進退得齊焉。

荀子說，聽到「雅頌之聲」的士兵會有「志意得廣」的心理改變，拿著兵器行進之時，可以嚴肅而整齊；這是利用音樂來整齊士兵心理的辦法。他又說：

　　故樂者、出所以征誅也，入所以揖讓也；征誅揖讓，其義一
　　也。出所以征誅，則莫不聽從；入所以揖讓，則莫不從
　　服。…是先王立樂之術也。

藝術會產生共鳴，因此要注意，它可以通過操縱而導引至不同方向。至於向哪個方向引導，是「征誅」還是「揖讓」，便是君主存乎一心的事。這種將藝術歸類為君王治術（「立樂之術也」）的論點，說明荀子（甚至所有儒家諸學者）對藝術感興趣的真正原因。無論荀子研究藝術的動機如何，他利用藝術共鳴來統一軍士精神狀態，並驅使之以貫徹君主意志，是領導統馭在心理層面上的好見解。

　　以一個藝術理論家而非藝術家言，荀子拿手的部份，是他的藝術社會學和藝術心理學。作為一個儒家學者，這部分理論也適於轉變為藝術政策，進而對施政者提出建議。因此，荀子將他的藝術共鳴理論和儒家禮樂觀念掛勾起來。他對於儒家的禮樂政策推崇備至。荀子說：

> 聖人也者，道之管也：天下之道管是矣，百王之道一是矣。
> 故詩書禮樂之道歸是矣。詩言是其志也，書言是其事也，禮
> 言是其行也，樂言是其和也，春秋言是其微也。…天下之道
> 畢是矣。

又說：

> 故書者、政事之紀也；詩者、中聲之所止也；禮者、法之大
> 分，類之綱紀也。故學至乎禮而止矣。夫是之謂道德之極。
> 禮之敬文也，樂之中和也，詩書之博也，春秋之微也，在天
> 地之間者畢矣。

荀子這樣讚美儒家的詩、書、禮、樂、春秋，站在儒家立場本應如
此。只是他認為只要對這五種學問盡其了解，則「在天地之間者畢
矣」「天下之道畢是矣」。這兩個畢字讓人感覺到一種霸氣。這種情
況，和戰國的霸氣社會條件自然有關，和荀子「人之性惡，其善者
偽也」的思想基調也有關。好似既然已經承認性惡而善偽，講話就
肆無忌憚一些。

在荀子而言，藝術存在的主要目的，就是要與禮相配合，因為「故學
至乎禮而止矣」。禮是儒家可以和政治發生關係的重要法寶，以禮、
樂互為表裡來維持王綱，是儒家的最終理想。

儒家的學問，的確和現實政治不發生直接關係。禮可以說是倫理規
範，卻屬於階級惡法。儒家學問的用心，不在道德而在政治。儒家
談道德，仍然是以有利於封建政治為訴求。

故所謂：

> 故為之雕琢、刻鏤、黼黻文章，使足以辨貴賤而已，不求其
> 觀；為之鐘鼓、管磬、琴瑟、竽笙，使足以辨吉凶、合歡、
> 定和而已，不求其餘；為之宮室、臺榭，使足以避燥溼、養
> 德、辨輕重而已，不求其外。詩曰：雕琢其章，金玉其相，

　　　　亹亹我王，綱紀四方。此之謂也。

這段話中，荀子表明藝術（美術、音樂、建築）要用來「辨貴賤」、
「辨吉凶」與「辨輕重」。這個「辨」字就是禮的精義，也就是分別
階級。因此，君王當然要有最好的藝術，顯示他最崇高的地位；唯有
「雕琢其章，金玉其相」這樣華麗貴重的藝術，才能代表君王的威
嚴，而為天下表率。

　　　對於人君要講究藝術這一點，荀子很直接的指出，藝術在君主的
強勢統治技巧上，佔有重要地位。他說：

　　　　知夫為人主上者，不美不飾之不足以一民也，不富不厚之不
　　　　足以管下也，不威不強之不足以禁暴勝悍也。

荀子把藝術與經濟、軍事的重要等量齊觀。「富厚」（經濟）與「威
強」（軍事）是在上位者之所以在上位的基礎；但是如何表現出「富
厚」與「威強」呢？「富厚」與「威強」不適於頻繁的直接展示；要
靠藝術的華美貴重（「美」與「飾」）作暗示性的展示。以先秦諸子的
術語來說，「富厚」與「威強」是質，華美貴重是文；沒有文，則無
法有技巧而不著痕跡的展現其質。因此：

　　　　故必將撞大鐘，擊鳴鼓，吹笙竽，彈琴瑟，以塞其耳；必將
　　　　鏤琢刻鏤，黼黻文章，以塞其目；必將芻豢稻粱，五味芬
　　　　芳，以塞其口。

荀子認為，人君的「富厚」與「威強」，可以通過藝術展示，使人民
產生「塞其耳」、「塞其目」、「塞其口」的（迷惑）效果。這三個
「塞」字，有以上對下的輕視味道。政治高於一切的情況下，荀子對
藝術並沒有人文素養上的關心，而只見到藝術的功能性而已。同時荀
子也提醒人君，既然藝術有這樣的功用，因此不可以把它交付於他人
之手，以免他人也用這個辦法來暗示其「富厚」與「威強」，而對君

主產生威脅。荀子說：

> 人之生不能無群，群而無分則爭，爭則亂，亂則窮矣。故無
> 分者，人之大害也；有分者，天下之本利也；而人君者，所
> 以管分之樞要也。故美之者，是美天下之本也；安之者，是
> 安天下之本也；貴之者，是貴天下之本也。古者先王分割而
> 等異之也，故使或美，或惡，或厚，或薄，或佚或樂，或劬
> 或勞，非特以為淫泰夸麗之聲，將以明仁之文，通仁之順
> 也。

人君在「美天下之本」（顯示了「富厚」與「威強」）後，要注意他在
政治生態上是分配者，要注意其「管分之樞要」的地位。人君對於藝
術這種工具，必須按照禮的嚴謹規定，依據社會階級而予以不同分
配。這就叫做「分割而等異」─分割和分配藝術給眾人，以表明其身
分的不同。換句話說，藝術通過人君的分配，成為社會階級的識別證
件；和金錢名譽一樣，是操之在人君的一種賞賜。（誰獲得這種賞
賜，就可以適其分的，向其他人去暗示自己的「富厚」與「威強」）

　　階級制度存在的原因，是為了維持階級特權；這個制度由天子操
縱，除了實質上的物質分配和限制（土地、人口、稅收、軍隊等）外，
也由各種精神上的標識來強化階級。禮樂即是強化階級的精神標識。
　　藝術在儒家的理論中，並不是獨立的一項文化活動。禮樂需要相互
配合，禮是制度而樂是表現制度的輔助方法。所謂的禮樂，只是象
徵性說法；事實上和禮相配合的不是僅只有音樂一項，有很多項藝
術（包括銅器、玉器、服裝、舞蹈、墓葬等等）都是與禮相配合，
而代表階級的象徵性符號。孔子說「八佾舞於庭，是可忍孰不可忍
也」，就是舞蹈藝術不合禮制而讓孔子不悅的例子。
禮樂對階級維護有多麼大的威力，荀子講過下面的話。這段話講得有

點忘形，有點歇斯底里。

> 重色而衣之，重味而食之，重財物而制之，合天下而君之，
> 飲食甚厚，聲樂甚大，臺謝甚高，園囿甚廣，臣使諸侯，一
> 天下，是又人情之所同欲也，而天子之禮制如是者也。…故
> 人之情，口好味，而臭味莫美焉；耳好聲，而聲樂莫大焉；
> 目好色，而文章致繁，婦女莫眾焉；形體好佚，而安重閒靜
> 莫愉焉；心好利，而穀祿莫厚焉。合天下之所同願兼而有
> 之，睪牢天下而制之若制子孫，人苟不狂惑戇陋者，其誰能
> 睹是而不樂也哉！

荀子說，禮制規定的身分和權利，可以迎合「好味」「好聲」「好色」
「好逸」「好利」等慾望，而給予臣下各種「臭味莫美」「聲樂莫大」
「文章致繁，婦女莫眾」「安重閒靜莫愉」「穀祿莫厚」的享受－則宰
治天下，就像宰治兒孫一樣；除非人瘋了癡了，哪個能不受誘惑！這
些話講得很坦白，也頗具有心理學的依據。但是藝術經過荀子這樣描
述，禮樂的功用或者更為人君所了解；但是一般人對禮樂甚至儒家的
印象，只怕因此更打了折扣。

荀子處於戰國，客觀條件與社會風氣和春秋大不相同。儒家在孔子
時代的溫良恭儉讓精神已不復得見，而代之以「捨我其誰」的劍拔
弩張氣魄。具有這種氣魄的寫作風格，不曾見諸於《論語》，倒是
在荀子的學生韓非身上顯現得很清楚。

第三節　荀子與孔子的距離

荀子顯然對於藝術的理論和應用非常有興趣。然而，他對於藝術
本身的了解和修養卻並不是很內行。荀子有一句很有名的話「不全不
粹之不足以為美」，其原文如下。

　　　　百發失一，不足謂善射；千里蹞步不至，不足謂善御；…全
　　　　之盡之，然後學者也。君子知夫不全不粹之不足以為美也。
「不全不粹之不足以為美」似乎和孟子的「充實之謂美」很接近。然
而就原文上下義看來，孟子正面的形容什麼是美，而荀子是負面的、
嚴苛的形容什麼是不美。這兩種態度相差很遠，「不全不粹之不足以
為美」這句話，在藝術上不具什麼意義，只是顯示了荀子是個挑剔的
完美主義者。完美主義不是不好，但是完美主義並不能作為藝術或者
美的惟一標準。

　　藝術（art）必須講技術和藝術兩個部份。技術是技巧，可以追求完
　　美；而藝術是一種創意，和完美與否沒有關係，也不應該用完美與
　　否來形容之。部分工藝（artifact）或者可以用完美、精益求精來形
　　容，因為工藝是藝術中強調技術性的那部份。（那也只是部分工
　　藝，不能以偏概全的說工藝的唯一標準就是求技術完美）荀子的藝
　　術修養，停留在一個只能明白工藝品工整細緻的階段，那是藝術世
　　界中相當初級的階段。
並且將藝術與「百發失一，不足謂善射」以及「千里蹞步不至，不足
謂善御」相提並論，也顯示荀子是個藝術世界的外行人物。

　　射箭是一種技術而非藝術。射中九十九枝不如射中一百支，經過多
　　鍛鍊便可改進。走路走了一千里，差了一步沒走到，也是經過多鍛
　　鍊，加上這一步便走到。藝術基本上沒有這種不斷鍛鍊的問題；不
　　斷鍛鍊是藝術中的技術部份，如果一味強調鍛鍊技術，就走上工藝
　　之路，而非藝術之路。藝術是技術之昇華，藝術與技術的那一點微
　　妙的差別，多半來自於人生閱歷而非技術鍛鍊。唐代杜甫說「讀書
　　破萬卷，下筆如有神」，便是關於技術如何昇華為藝術的一個最好
　　註腳。作詩有作詩的格律規矩，這些規矩的純熟，便是作詩的技
　　術。然而詩人並不能夠因為這些技術的純熟，而做出好詩；杜甫說

他作出好詩是因為他勤於讀書。讀書不是作詩的技術，讀書更不是一種藝術，但是讀書可以高明詩人的見解，豐富詩人的內涵。這種高明和豐富，才是作出好詩的原因；有沒有這種內在的高明和豐富，便是技術和藝術的差別。（以中國古代標準，任何技術都可以三年零四個月出師；技術很重要，但是是非常基本層次的功夫）

荀子是一個涉及藝術理論的政治思想家。他似乎未曾有過藝術經驗；未曾親身一探藝術那個奧妙的心靈世界。

做為一個專注於藝術功能的學者，荀子對藝術在政治上的實用性有研究；但是對藝術本身的興趣不大。這一點和孔子非常不同，孔子對於藝術同樣有非常政治性的觀點，可是他又同時具有個人藝術修養。這種面對藝術時，能夠客觀的分析藝術功用，而又能夠主觀的享受藝術樂趣的境界，恐怕不是荀子所可以想見的。孔子說：

> 子路、曾皙、冉有、公西華侍坐。…點，爾何如？…曰，莫春者，春服既成，冠者五六人，童子六七人，浴乎沂，風乎舞雩，詠而歸，夫子喟然嘆曰，吾與點也。

儒家令人神往的六藝教育，應該在很早時間便不能貫徹。戰國大儒們多具備學者身分而不及其他，（未受過六藝教育）他們的見識和氣度，離開孔子已經很遠很遠了。

乙編　第七章

對藝術的兩種科學觀察－再論荀子

第一節　荀子的科學精神

先秦是東方的希臘黃金時代；東方之所以為東方，中國之所以為中國，其雛形大致在這個時期出現。中國重人文而輕科學的文化特徵，也可以在這個時期看見端倪。

中國對科學的態度，顯示在對科學家的態度上。中國古代的大科學家，屈指可數。西方則相對人數眾多，儼然形成一種特殊的知識集團；科學家的形象，也在社會上受到重視。

中國的科學家，就沒有這樣的環境和待遇。中國總是將科學（science）和技術（technique）分不清楚－將純粹的科學研究與應用的技術發展，分不清楚。以致於，將對科學有興趣有心得的發明家，籠統歸類於工匠。在古代士農工商的社會階級中，科學家不被視為知識份子，不在士的高尚階級中受到表彰，而被視為出類拔萃的高級工人。這種態度，自然是一種不獎勵科學的態度。

科學（science）這個字自西文翻譯而來，即有分科而學之的味道。（把事物分門別類逐項研究）中國古代所謂的格物，和西方科學在態度上相近。不過，中國總是不喜歡分科而學之，中國認為有概括性、整合性的學問才是大學問。因此，中國相對重哲學而輕科學。然而，對大自然的好奇心，終究是人類天性。中國古代科學家不受重視，並不表示中國沒有科學。

如果科學這個行業不受重視，科學家自然不容易出頭。但是科學現象無所不在，大家也都在日常作息中順應科學規律。《莊子》中有一個講桓公和輪扁（做車輪的工匠）故事，把科學規律的存在和應用講得很好。「桓公讀書於堂上，輪扁斲輪於堂下。…輪扁曰：臣也以臣之事觀之。斲輪，徐則甘而不固，疾則苦而不入，不徐不疾，得之於手而應於心，口不能言，有數存焉於其間。」其中「得之於手而應於心，口不能言，有數存焉於其間。」就是形容看不見、說不出來，但是能夠感覺到「數」的存在。數就是規律，就是法則。事實上，中國科學嚴重的落後於西方，也就是這最近五百年以來的事情。

關於藝術的研究，先秦時代思想家們，多半沒有真正面對藝術，而集中心力在藝術和社會的關係上。一方面，儒家對藝術能否作為有效的教化工具，有相當了解與貢獻。另一方面，則有道家、墨家和法家基於心理、社會、政治，以及與儒家唱反調的立場反對藝術。表示藝術存在，對於個人以及社會國家都沒有好處。除去這種大格局的談論藝術應否存在、藝術在社會中如何扮演腳色的論調以外，少部分思想家，對於藝術行為本身發生好奇心。

本文用藝術行為（behavior）而不用藝術活動（activity），在於活動

一詞泛指藝術在整個社會中的扮演腳色與運作方式。而行為一詞特
指藝術與個人（individual）或群體（group）間的互動模式與共鳴
過程。
他們對於藝術為什麼發生共鳴作用、為什麼會令人產生各種情緒上反
應等等問題，做了比較科學性的觀察與解釋。這些觀察與解釋，對於
中國往後的研究者而言，是重要基礎知識。

　　對於藝術的科學觀察上，荀子是最科學而有系統研究藝術的先秦
學者之一。這種情形，或者是因為他治學嚴謹使然，或者是因為他主
張性惡而多由生物學角度審視人類使然。

　　荀子治學態度嚴謹，可以從他對學術的求全責備精神看出來。他說
「百發失一，不足謂善射；千里蹞步不至，不足謂善御；…全之盡
之，然後學者也。君子知夫不全不粹之不足以為美也」，又說「君
子寬而不慢，廉而不劌，辯而不爭，察而不激，直立而不勝，堅彊
而不暴，柔從而不流，恭敬謹慎而容，夫是之謂至文」。這種完美
主義，自然令他格外仔細的面對研究主題。事實上，科學精神，也
不外是精密謹慎的追根究底罷了。至於性惡主張，基本上是以生物
學角度，將人、獸等量齊觀的研究罷了。只是善、惡終究是倫理學
名詞；這種以生物學角度研究倫理學題目的方式，使得他的結論，
以倫理學而言，顯得強烈而偏激。
他的研究今日看來，即便方法過於樸素，還是比較全面而深入。對於
感官活動之生理層面與心理層面，他都有客觀的觀察與合理的解釋。

　　先秦諸子，幾乎沒有像西方那樣為學問而學問的純粹學者；他們
的研究動機，多少總是和當代的政治發生關連。換句話說，他們希望
當政者注意到他們的學說而重用他們。而基於儒家的入世立場，荀子

對於學術之態度，更是不脫替當政者規劃參謀的影子。

　　戰國的荀子，主張儒家一貫的禮樂教化政策。並且因為他對感官活動有深入的科學了解，荀子主張藝術非但可以消極的教化人，也可以積極的控制人。從他有名的「故樂者、出所以征誅也，入所以揖讓也；征誅揖讓，其義一也。出所以征誅，則莫不聽從；入所以揖讓，則莫不從服。…是先王立樂之術也。」可以看出他對禮樂教化的強勢解釋。這種強勢態度，令儒家有一轉折，而法家韓非於是出焉。

荀子說：

　　　　夫聲樂之入人也深，其化人也速，故先王謹為之文。

荀子對於藝術，抱持著儒家一貫的教化理想；認為藝術是安撫、攏絡甚至指導人民的利器。孟子雖然在解釋人性的基本特質上和荀子相反，但是在藝術功能的了解上，倒是想法與荀子一致。孟子也說過：

　　　　人言不如仁聲之入人深也。

孟子想法和荀子一樣，認為藝術的潛移默化作用，功效超過語言文字說教。然而，無論儒家學者的研究動機如何，荀子對於藝術的分析，仍然非常有價值。他科學的觀察藝術，並且將藝術分為生理活動與心理活動兩部份。事實上，他最大的成就即是發現生理、心理之不同而將二者分開。並且，發現二者雖然不同，卻又交互影響地，形成藝術行為的完整過程。

第二節　荀子對藝術行為的生理分析

　　荀子雖然是儒家學者，他研究事物的角度卻很有特色。荀子和其他學者的不一樣，在於他不透過理想（或者想像），給予社會一個主

觀的道德標準。荀子在探討社會應該走的方向之前，他先探討人這種
高級動物的內心世界。從了解人性的這個基礎上，試圖說服他人應該
怎麼樣讓社會向前走。這種層次分明的治學態度，使他的學說有幾分
近代社會科學的色彩。

　　荀子對人性的了解，可以簡單分為兩部分；一是他稱為「性」的
先天，一是他稱為「偽」的後天。（其他學者則喜歡用質文代表）
　　荀子的學術主軸是性惡說；他認為人的本性為惡，因此要施行禮樂
教化。他稱這種由惡轉善的教化為「偽」，即所謂「化性而起偽」。
荀子對於人性的觀察有他獨到之處，然而他既要做一個社會解剖學
家，又要做社會的改造者；這兩種身分的矛盾處，讓他有點不能兼
顧。他的性惡說主要闡述：1 人的先天惡是真的。2 人的後天善是
偽的。到此為止的分析，是社會解剖學家荀子該做的事情。但是做
為儒家學者的荀子，還要在後天善為偽的基礎上，去推廣後天善。
當然我們可以說，這種弔詭讓荀子有一種無可奈何的浪漫主義悲
哀。但是，所謂以子之矛攻子之盾，真是荀子最好的寫照。
荀子把「性」與「偽」，巧妙的與其藝術理論結合在一起。所謂：

　　　　若夫目好色，耳好聽，口好味，心好利，骨體膚理好愉佚，
　　　　是皆生於人之情性者也；感而自然，不待事而後生之者也。
　　　　夫感而不能然，必且待事而後然者，謂之生於偽。是性偽之
　　　　所生，其不同之徵也。

荀子把人格中的先天本能部分（「性」），和後天教育部份（「偽」），視
為截然不同的兩種人格。

　　　　這種二分法，可見出一種科學的分析精神。然而在解釋人類
　　　　行為上，荀子說法遠不如孔子「性相近也，習相遠也」的說
　　　　法。後者說法籠統，但是更具有改造社會的現實性格─讓人

　　　　承認學習的價值，進而從事學習來改變自己。孔子又說「吾
　　　　未見好德如好色者也」，德為後天，色為先天。先天後天對
　　　　人的影響，說得明白而詼諧。孔子較之荀子，成熟世故得
　　　　多。

荀子認為通過藝術行為而產生的各種感覺，都是本能之一部份，不待
後天教育而成。同時，他也理解到藝術行為有其固定的交通管道。他
提出：「目、耳、口、心、骨體膚理」五種器官與「色、聽、味、
利、愉佚」五種感覺之間，有對應關係。五種感覺由五種器官傳達；
沒有五官，則感覺沒有交通的管道。

　　中國原本即有五官的說法，那是代表五種官稱；
　　《漢書 / 百官公卿表》中對於傳說中古代聖君（早至伏羲、神農）
　　的五官皆有記述，唯年代久遠，不可考其真偽。又《周禮 / 春官宗
　　伯第三》紀錄了周代小宗伯的職務「小宗伯之職，掌建國之神
　　位。…辨其名物而頒之於五官（司徒、宗伯、司馬、司寇、司
　　空）」。

爾後，五官指生理上的五種感覺器官。莊子說：
　　　　　聖也者，達於情而遂於命也。天機不張而五官皆備。

五官和天機各自代表人類形下與形上的不同機能。五官的提出，是人
類觀察自身的突破性步驟；人之所以為人，我之所以為我，基本上都
是來自五種感覺器官（sensors）的運作與其後續動作。如果五官不完
整，則我們對於世界的了解將大大走樣。如果五官完全失去，則完全
不能感覺到客觀的存在；進而，物我主客之間的一切聯繫都不存在。
五官是人體上的基本接收器官，任何藝術形式都是針對五官的特色而
發展出來的。例如音樂之於耳（聽覺）、美術之於眼（視覺）、舞蹈和
戲劇之於眼耳（視覺與聽覺）等等。因此，對於五官的了解，是解釋

藝術之生理活動的最基本研究。荀子透過五官與其功能的闡述，試圖
要對藝術行為模式做科學分析；不過，顯而易見的，他在〈性惡〉這
一篇文字中，對於藝術行為中的生理、心理活動沒有整理的很有條
理。他分析五種器官與五種感覺是很好的科學觀察，但是「心」這個
器官與「目、耳、口、骨體膚理」並列並不妥當。因為心（腦）並不
是一個第一線的感覺器官，而是綜合感覺，形成意識的更高層次器
官；它和其他四種感官不是同一類。荀子對於這個問題，沒有劃分的
很清楚。他又說：

> 夫人之情，目欲綦色，耳欲綦聲，口欲綦味，鼻欲綦臭，心
> 欲綦佚。此五綦者，人情之所必不免也。養五綦者有具。無
> 其具，則五綦者不可得而致也。

這段文字中，荀子同樣把心與其他四種器官不適當的並列在一起。而
他改變「骨體膚理」為「鼻」，則表示他在觀念上仍然有混亂之處。
因為加入「鼻」是對的，但是以「鼻」代替「骨體膚理」卻沒有道
理。鼻子和身體（皮膚），嗅覺和觸覺，都是居於同樣地位的感覺器
官；沒有理由彼此取代。不過，荀子這裡用了「具」這個名詞十分有
趣。具即是工具、器具。他把感覺器官稱為具，相當科學；相當有唯
物色彩－有一種將物質與精神、軀體與靈性區分開來的味道。

> 與荀子提出「具」相類似的說法是《易經》上的「器」；所謂「形
> 而上者謂之道，形而下者謂之器」。

在〈王霸〉篇中，荀子稱五官為「五綦」；在〈天論〉中，荀子則改
稱五官為「天官」。「天官」的出現，是荀子對生理與心理機能加以
嚴格區分的開始；對於五官的定義，比上述各段資料都講得要準確。
他說：

> 耳目鼻口形能各有接而不相能也，夫是之謂天官。心居中
> 虛，以治五官，夫是之謂天君。

在這裡，五官少了「心」而多了「形」。形的意思應該即是身體，因為在荀子引伸五官（天官）和心之間的作用時候，常常提到「體」或者「形體」。（詳後）荀子對於「耳、目、鼻、口、形」的了解，和佛經裡面喜歡講的五根「眼、耳、鼻、舌、身」是一樣的。

> 佛經中講「眼、耳、鼻、舌、身」五根的地方很多；比較具有定義性的說法，可參唐玄奘譯《俱舍論》。

同時，荀子開始把心的作用和五官分開。他終於明白心並不是感覺器官，而是一個管制的中樞；所謂「治五官」。他稱心為「天君」以與「天官」區別，「君」和「官」有了從屬關係。荀子到此處，才對人類感覺的生理和心理機能，做了正確而合於科學的理解。

> 對於五官定義由不清楚而清楚，可以顯示出荀子觀察與思辨的過程。在文獻學的考證上，也許可以作為《荀子》篇章完成次序的一種依據。

對於五官的實際作用，荀子在〈正名〉這一篇中，有最詳細的論述。

> 形體、色理以目異；聲音清濁、調竽、奇聲以耳異；甘、苦、鹹、淡、辛、酸、奇味以口異；香、臭、芬、鬱、腥、臊、漏庮、奇臭以鼻異；疾、癢、凔、熱、滑、鈹、輕、重以形體異。

這一段論述，很清楚的將五官的位置－眼睛、耳朵、鼻子、舌頭、皮膚，與它們的作用－視覺、聽覺、嗅覺、味覺、觸覺做了準確串聯。同時，荀子用了五次「異」字，來說明器官在作用上的最大特徵－分別；器官不只是接受外來訊息的器官，它更是分別外來訊息的器官。在上面的〈正名〉中，他列舉了近三十種由五官分別的不同感覺。

> 器官的分別作用（感覺）和心的分別作用（情緒）是藝術的基礎，也是荀子所要控制和運用在禮樂教化上的工具。荀子對五官的理解，與佛教對「眼耳鼻舌身」與「色聲香味觸」的理解完全相同。

但是，如何面對這種理解（知識），他們卻完全不同。荀子要利用這種分別以為操縱，佛家要抗拒這種分別，而不被操縱。（老子則全然厭惡這種分別）

把「天官」（五官）的分別作用弄清楚了以後，荀子對於「天君」（心）也有一番觀察；把「天君」如何「治天官」，作了一些很科學的說明。荀子發現，心之所以不是一般感覺，在於它不是由外而內的感覺；心是個別的，主觀的感覺。他說：

　　　　　說、故、喜、怒、哀、樂、愛、惡、欲以心異。

荀子舉的九種感覺，都是由心所產生的內在感覺。（而非外在事物加諸人身的感覺）這九種感覺，都是人的主觀情緒。而心的感覺與五官的感覺之間，又有什麼關聯？荀子說：

　　　　　心有徵知。徵知，則緣耳而知聲可也，緣目而知形可也。

原來心的感覺還是由五官而來。心的感覺是消化、反芻五官的分別感覺而後產生的綜合感覺。心較之於五官，是一種高層次的感覺器官。這種由五官傳達至心，並由心加以綜合的過程，荀子稱之為「徵」。

　　荀子藝術研究的重點之一，在於他釐清藝術行為上一連串感覺活動的生理機制－「天官」與「天君」之間如何產生聯繫。他闡明了「天官」接收而「天君」綜合的道理－「天官」接收客觀感覺，而「天君」創造主觀感覺。這是人類感覺的基本流程模型，也是藝術行為的基本流程模型。

第三節　荀子對藝術行為的心理分析

　　存在決定意識，生理是心理的基礎；在了解藝術行為的生理過程之後，荀子開始探索藝術的心理層面問題。對於「天官」與「天君」

（五官和心）之間，更為具體細緻的相互影響與相互干擾問題，荀子
認為：

> 心憂恐，則口銜芻豢而不知其味，耳聽鐘鼓而不知其聲，目
> 視黼黻而不知其狀，輕煖平簟而體不知其安。

心在感覺活動上有相當的主導地位。器官感受到了外在令人愉快的感
覺；但是，如果心不配合，就不能發生應有的作用。荀子提出「心憂
恐」狀態作為例子；心因為正在「憂恐」，結果離開了正常的反應動
作，而停滯在其他事情－「憂恐」上面。所謂「銜芻豢」「聽鐘鼓」
「聽鐘鼓」「輕煖平簟」，都是感覺器官接收進來的訊息，為什麼心不
與之配合反應呢？因為心還在反應已經過去但是儲存起來了的感覺－
它還在反應記憶中的感覺。所以，心不但綜合感覺，它還儲存感覺。
並且感覺一旦儲存起來，還會影響後面感覺的接收與接受。荀子在這
裡觸及了記憶問題，他發現心有綜合感覺、儲存感覺的複雜功能是了
不起的事情。他又說：

> 故嚮萬物之美而不能嗛也。假而得間而嗛之，則不能離也。
> 故嚮萬物之美而盛憂，兼萬物之美而盛害。

當心為其他事情（記憶）佔據的時候，任何好的感覺都因為心的不正
常反應，而無法「嚮」（享受）。即便好的感覺能夠享受到，舊的壞感
覺（記憶）也總是不離開；使得感覺變得很複雜，形成更不好的感
覺。這種好壞感覺、好壞記憶在心中的反覆，荀子以「憂」與「害」
來形容。

> 如此者，…夫是之謂以己為物役矣。

荀子說，這種「憂」與「害」反覆糾纏的形況，是心為物役；心已經
受到外物的過度影響，而不能自主。

　　到此為止，荀子所發現的感官流程，可以整理如下：外在事物透

過感覺器官進入腦中，腦可以及時的反應而形成情緒；也可以儲存其情緒而形成記憶。記憶會影響往後的感覺，如果記憶累積太多，腦子就被外物所控制了。

　　人是活在記憶中的一種生物。所謂文化、教育、經驗等等形成人格的諸般事物，不過都是個人心中一連串的記憶罷了。所以，人格的不同、善惡的表現，都是個人腦中強勢記憶的外射而已。不過，對一般人而言，心為物役的現象，怕是常情常態。

荀子還舉了與上述相反例子，來說明感官與心的關係。

　　　　心平愉，則色不及傭而可以養目，聲不及傭而可以養耳，蔬食菜羹而可以養口，麤布之衣，麤紃之履，而可以養體。局室、蘆簾、稿蓐、敝机筵，而可以養形。故雖無萬物之美而可以養樂，…夫是之謂重己役物。

荀子說，如果心愉快，不好的顏色、聲音、食物、衣服、居室都讓人覺得快樂；這種情況真好，因為心控制了外物。

　　荀子所謂「心平愉」有可以分析的地方。心平和心愉並不是一件事，後者是單純的心中存有快樂記憶，而前者卻是一種複雜的心志鍛鍊結果。心平，是無論如何的感官刺激，心都不產生強烈的情緒反應；在佛家禪宗稱為「無念」。(《壇經／定慧第四》)同時，心不但不反應，並且也不累積，不形成記憶；這個功夫稱為「無住」。（同前）心中沒有過往的感官記憶，也就是所謂的「應生無所住心」；(《金剛經／離相寂滅第十四》)佛家的分析，細密過於荀子。至於「心平愉」以後，是不是就可以「役物」－控制外物？荀子可能在思路上跳躍得快了一些。按照佛家的經驗，這裡面還有很長的，對於心的鍛鍊。

和前面的說法相同，心能夠「平愉」，是因為以前的記憶美好；那種美好的記憶覆蓋了新的感官訊息。有時候，這種好記憶非但能夠壓過

壞的新訊息，甚至在記憶強度到達一定程度之後，連新的好訊息也都
完全不能進入，不被接受。

　　《呂氏春秋／仲夏紀》有一段和《荀子／正名》非常類似的記載
「耳之情欲聲，心不樂，五音在前弗聽。目之情欲色，心弗樂，五
色在前弗視。鼻之情欲芬香，心弗樂，芬香在前弗嗅。口之情欲滋
味，心弗樂，五味在前弗食。欲之者，耳目鼻口也；樂之弗樂者，
心也。心必和平，然後樂，心必樂，然後耳目鼻口有以欲之，故樂
之務在於和心，和心在於行適」。這段記載也講了心和器官間的主
從關係，但是它用了「欲」這個字來代替天官。天官是器官，而
「欲」是狀態；《呂氏春秋》沒有《荀子》分析的清楚。而且「心
必和平，然後樂，心必樂，然後耳目鼻口有以欲之」這句話不見得
有事實根據；心平和心樂之間，好像沒有那樣的必然過程。
這種器官和心之間的複雜干擾現象，最好的例子，當然是《論語》中
孔子在齊國聽音樂的故事。

　　　　子在齊聞《韶》，三月不知肉味。曰：不圖為樂之至於斯
　　　　也。

《韶》，是孔子認為的完美音樂。所謂：

　　　　子謂《韶》：盡美矣，又盡善也。

孔子聽了《韶》之後，竟然三個月時間，連肉的味道都嚐不出來。因
為舊記憶太過美好，當遇到新的感官訊息時候，（即便美好如吃肉）
心也不發生作用了。孔子沒有去分析這段感覺經驗，但是他的這段
話，是荀子談感官與心的問題時，一個很好的註腳。

第四節　荀子對感官研究的立場與限制

　　荀子對藝術行為的生理與心理流程觀察，是一件很大的貢獻。然

而，在了解感官與心的作用方式之後，荀子要把這種學術知識，和他的現世活動連結起來。這裡面產生了的新問題：如果前述的生理與心理流程是個人行為，並且每個人都不同的話，那麼，它對於荀子的禮樂教化理念就不發生關係。前述流程，必須是人類行為的共相而非殊相；禮樂教化要發生作用，必須通過統一的器官刺激而產生普遍的心理結果。（相同的情緒）換句話說，政府施行一種特定的統一藝術，社會各層面各角落，必須要有相同的反應。如果反應不同，則禮樂教化的基礎理論就要解體。因此，在科學研究的最後應用上，荀子在科學和政治之間，有很猶疑的地方。如果要政治人物重視他，他的科學觀察，總不能和他的政治理論互相唱反調。

　　對於藝術的反應，是不是人人一樣呢？這個問題牽涉到儒家禮樂教化實行的可能性，荀子的解釋很有些非科學上的考慮；他說：

　　　　然則何緣而以同異，曰：緣天官。凡同類同情者，其天官之
　　　　意物也同。故比方之疑似而通，是所以共其約名以相期也。
荀子的意思是，凡為同類的東西（生物），其感官感覺都一樣。

　　因為「類」之不同，而導致感官不同，基本上是站得住腳的說法。

　　然而其反向思考：定義不是固定的。它可以不斷的延伸，大類分小類，小類又分細類；可以無限制的分類下去。人和犬馬固然不同類，人和人之間又有多少不同的「類」？這些小類、細類之間的差異，造成怎麼樣的感官反應，是很多先秦諸子都沒有顧及的地方。

這個說法是否正確很難講，因為它和一般人的生活經驗有相違背處。簡單以口味來講，不同地方人的味覺差異就大極了；更何況是更高級的各種感官感覺。孔子就顯然的不喜歡鄭聲而喜歡雅樂，不喜歡紫色而喜歡紅色。（「子曰，惡紫之奪朱也，惡鄭聲之亂雅樂也」）可是喜歡鄭聲和紫色的，一樣大有人在；否則不會對孔子的藝術品味造成威

脅。然而，為了強調人的「同類同情」，與人人具有相同的感覺過程和感覺結果，荀子把他的本性理論搬了出來。

> 目辨白黑美惡，耳辨聲音清濁，口辨酸鹹甘苦，鼻辨芬芳腥臊，骨體膚理辨寒暑疾養，是又人之所常生而有也，是無待而然者也，是禹桀之所同也。

他說，人的五官感覺都一樣，因為它是屬與「無待而然者」的先天本性。因此，無論是聖人如禹或者是暴君如桀，都完全一樣。這種強調先天感官都一樣的說法，自然是要為後天教育能夠獲致普遍效果設下理論依據。而後天教育如果確實可行，儒家的禮樂教化才有獲得重視的可能性。因此，荀子對於感官活動是否人人相同這件事的說法，不如他對感官流程的觀察那樣科學。尤其他以禹、桀這些政治人物來支撐他的科學理論，讓他的科學研究，一下子又回到政治的範疇裡面去了。荀子有科學的精神，但是他畢竟不是科學家，而是一個有科學精神的政治理論家。

附　孟子對感官研究的一些看法

　　荀子對藝術行為中感官活動的了解，是為了鋪陳出他的政治理念。因此，儒家學者大約都對他的「凡同類同情者，其天官之意物也同」說法感到興趣；因為人的感覺過程如果完全相同，那麼就可以透過禮樂教化去感動人，而最終導致人心的相同。與荀子約略同時代的孟子，沒有對如何利用感官以行教化這個問題，像荀子般的花心思；荀子對於如何利用感官活動來治眾，以及如何延伸儒家的教化理論，都較儒家其他學者激烈。例如他說，透過感官的刺激（引誘）則可以「合天下之所同願兼而有之，睪牢天下而制之若制子孫，人苟不狂惑戇陋者，其誰能睹是而不樂也哉」，又說「知夫為人主上

者，不美不飾之不足以一民也，不富不厚之不足以管下也，不威不強之不足以禁暴勝悍也」，都是其他儒家學者不會言及的露骨說法。倒是和法家口氣極為接近。

但是同為儒家學者的他，也有非常近似荀子的說法。無論這些說法有沒有瑕疵，荀子與孟子對感官活動具有普遍和必然性的論點，都是儒家禮樂教化的理論基礎。孟子說：

> 至於味，天下期於易牙，是天下之口相似也。故曰：口之於味也，有同耆焉。

孟子表示，五官的感覺，人人一樣。大家都說易牙的菜做得好，因為大家都有相同的味覺；口（舌）這個器官和味道這個感覺之間的關係，是大家相同的。他又說：

> 口之於味，有同耆也。易牙先得我口之所耆者也。

孟子認為易牙之所以是好廚師，並不是他做了特殊的美味；而是他了解大家有共同的味覺，他能夠掌握眾人對美味的共同愛好與要求。同時，孟子也與荀子說「同類同情」一樣，提出了「類」這個字，來解釋感官具共同性的原因：

> 如使口之於味也，其性與人殊，若犬馬之與我不同類也，則天下何耆皆從易牙之於味也。

孟子認為，感覺之所以具有共同性，是因為「同類」。如果「類」不同，將導致感覺的標準不同；例如：狗和馬與我們不同類，所以感覺不同。除了味覺之外，孟子還把「類」的觀點，推至其他的感官項目。孟子說：

> 惟目亦然。至於子都，天下莫不知其姣也。不知子都之姣者，無目者也。…目之於色也，有同美焉。

人屬於同類，感覺必然相同。天下的人都說子都長得美，如果不知道子都美的人，那一定是沒有眼睛的人；因為眼睛這個器官，對於外在的美麗有共同視覺標準。同理：

> 至於聲，天下期於師曠，是天下之耳相似也。…耳之於聲
> 也，有同聽焉。

大家都說師曠演奏的音樂好，因為大家有一樣的耳朵；因為大家是同類，而同類必然有同樣的聽覺標準。

　　孟子的這一番話，講得條理分明。與荀子一樣，他說五官和感覺之間的關係是普遍而必然的。因為「同類」則有同樣的器官，既有同樣的器官就有相同的感覺標準。他的「同耆」、「同美」、「同聽」說法，與荀子的器官與感覺研究很合轍，並且一個「同」字，使得感官活動有了制式標準。這種感覺的標準化，便和禮樂教化拉上密切的關係；因為人如果有制式的感覺反應，則施以制式的禮樂教化才有效果。然而，這種標準存在與否，真是非常有爭議性。二位戰國大儒所謂的感官標準－「同」，以及造成同之原因－「類」，在一般人的生活週遭隨時受到檢驗：味覺、視覺、聽覺、甚至嗅覺和觸覺，顯然都是因人而異的事情；人並沒有相同的刺激與反應模式。原因是人和犬馬固然不同，人和人之間的差異性也極大。忽略這些細緻的相異問題，而把人的感官活動，概括的以「同」與「類」解釋之，是荀子和孟子在學術上，為了配合政治理論的要求，所犯的共同錯誤。

　　莊子說「民食芻豢，麋鹿食薦，蝍且甘帶，鴟鴉耆鼠，四者孰知正味？猿猵狙以為之決驟，四者孰知天下之正色哉？」又說「咸池九韶之樂，張之洞庭之野，鳥聞之而飛，獸聞之而走，魚聞之而下入，人卒聞之，相與還而觀之。魚處水而生，人處水而死。彼必相與異，其好惡故異也」。他的說法好似跟荀子、孟子一般；事實上，莊子不強調同，而強調異。更重要的是，莊子非但強調異，他還表示「四者孰知正味」「四者孰知天下之正色哉」－異是沒有對錯的；我們很難說彼此相異而其中誰對誰錯。這種見解，是真正的人

文精神。儒家隨時不忘教化的態度，反而使其視野侷限而小器了。
至於器官與心的不同作用問題，孟子倒是敘述得很清楚。

> 耳目之官，不思而蔽於物，物交物則引之而已矣。心之官則
> 思，思則得之，不思則不得也。

他說感覺器官僅只是作為一種接受的管道而已，它不能思考而容易受
外界影響；而心則有思考的作用。孟子雖然有這樣的了解，但是在推
行禮樂教化的動機之下，他又表示，心與器官雖然作用不同，但是也
有共通性；它們都受「同」的規律制約。所謂：

> 至於心，獨無所同然乎？心之所同然者何也？謂理也，義
> 也。聖人先得我心之所同然耳。故理義之悅我心，猶芻豢之
> 悅我口。

孟子說，既然五官的感覺是一樣的，為什麼獨獨心的感覺不一樣呢？
正因為每個人的心之感覺也是一樣，所以聖人才會如易牙一般，提出
適合我們的心能夠接受的道理。孟子號為亞聖，他是孔子之後儒家最
正統的學者。他對於官能和認知之間的各種細緻問題，仍然以一個
「同」字完全帶過；他的目的我們可以了解，但是他實在把問題說簡
單了。

> 孔子推展禮樂教化，卻從來不敢強調效果。他以「性相近也，習相
> 遠也」說明教化不易推行的道理；又說「人而不仁如禮何？人而不
> 仁如樂何？」「禮云禮云玉帛云乎哉！樂云樂云鐘鼓云乎哉！」表
> 示教化不易推行的事實。孔子是理想主義者，而他的戰國學生們為
> 了求好心切，顯得有些強詞奪理。

尤其是「故理義之悅我心，猶芻豢之悅我口」這句話，將感官和心視
為運作相同的同類器官－它們接受了芻豢或者理義，都非常快樂。這
種說法，推翻了荀子好不容易才釐清的感官和心的問題；把心和五官
的基本分別，又弄含混了。

乙編　第八章

先秦藝術思想的史學考察
－關於禮器與「禮樂」問題

第一節　先秦藝術思想的兩條路線

先秦時代，藝術就已經是思想家們的一項重要議論主題。不過，先秦諸子對於藝術的爭論，始終放在肯定藝術或者否定藝術這種基本觀點上面，而鮮及其他。儒家主張禮樂教化，重視藝術；其他諸子則基本上都反對藝術。例如：墨家在社會基礎上反藝術、（訴諸社會公平性）道家在形上與心理基礎上反藝術、（追求心靈清靜而不願受干擾）法家在政治基礎上反藝術（重法律而輕視禮樂的政治效果）等等。如果以量取勝的話，先秦諸子反對藝術的比贊成藝術的多。這種一直在藝術存廢問題上面打轉，而沒有就藝術本身問題來談藝術，是中國先秦思想界非常特殊的地方。事實上，從諸子的言論上看來，先秦思想家們多半也只能就藝術對個人、對社會的影響上談問題；他們對藝術本身的知識不能說豐富。用現在的語彙講，先秦諸子偏重對藝術心理學和藝術社會學研究；這和他們是思想家而非藝術家有很大關係。

藝術是人類精神活動的上層架構。任何時代，無論思想家贊成藝術還是反對藝術，無論藝術家有沒有表達理念的能力和機會，藝術仍然以它自己的步調，活動於歷史舞台之上。

藝術是人類一種重要精神需求。精神需求和物質需求相比，也許有先後差別；但是，一旦物質得以滿足，精神需求就變得極為強烈。自從人類開始控制其他物種（通過畜牧和農耕方式）後，物質需求不得滿足的情況並不是常態。人類自新石器時代以降（近一萬年來）基本上精神生活與物質生活並重。很多看似爭奪物質的活動，（例如政治、戰爭等等）其背後都不能說沒有很強烈的精神慾望。因此，反對藝術與禁止藝術的思想，違反了人類的精神需要，不可能落實於現實社會。

先秦時代不是沒有藝術家，但是這些藝術家的名字以及他們關於藝術創作的心得，少有流傳下來。因為當時藝術專業人士，沒有崇高社會地位，足以使他們名留青史。專業人士不能取得專業地位，是中國古代藝術界的奇特現象。「工匠」不是一個有敬意的名字。這個名字使專業藝術家沒有階級優勢，得以表現他們的想法與意見。「外行領導內行」的說法，也許嚴厲了些。不過先秦藝術家沒有發言資格－而由哲學家代言，由政治家指導，是個不爭的歷史事實。

在中國，藝術家對藝術有發言權，當始於漢代。最早留下藝術理論的藝術家是漢代的書法家。他們有這種發言能力，是因為早期的書法理論家非但是知識份子，同時是貴族與官員。這種特殊的官方背景，使得漢代書法家得以與工匠劃清界線，而暢言其藝術理念。

先秦時代關心藝術理論的人，除了諸子以外還有第二種人；那就是政治制度和文化政策的設計者。禮樂制度是周代封建制度下的官方文化政策，依據禮樂制度而製作展現的禮樂藝術，是先秦藝術的主

體。就史學而非哲學言之，官方的禮樂藝術理論（而非諸子的藝術理論），才是當時藝術的核心理論。因此，先秦的藝術思想出於二元；一是思想家（諸子），一是政治家。思想家面對藝術，可以不顧慮現實要求，漫遊在思考本身的樂趣之中。政治家面對藝術，則要考慮如何將藝術作為有效的政治工具，而將之納入現實的政治運作之中。政治家的理論回歸政治面付諸實行；思想家的理論回歸文化面，豐富了先秦的學術史內容。因此，無論諸子的藝術思想如何光輝燦爛，先秦時代真正主導藝術活動與藝術思想者，不是藝術家也不是思想家，而是政治家。

先秦時代最重要的藝術活動，是禮樂制度下的美術和音樂。它們是封建制度的階級符號。

音樂是表演藝術，（performance art）是時間性藝術，隨著表演的時間結束而結束；不能在歷史上留下痕跡。美術是空間性藝術，在空間中可以長時間存在，不受時間影響，而成為歷史見證。（一般以文物視之）音樂和美術的史料價值顯然不同。本文談及音樂時（或後面的「禮樂」時）都包括舞蹈，因為舞蹈必然有音樂配合。但是因為舞蹈的資料太少，故不對舞蹈單獨探討。至於中國的戲劇活動，則顯然在早期不如同時期的西方；希臘時代戲劇的蓬勃發展，和它政治上的民主選舉有絕對的關係。演講和表演，都是民主運作中極為必要的方式和手段。

通過擁有與使用不同等級的美術和音樂，貴族之間的階級便得以劃分清楚。（所謂「孔子謂季氏，八佾舞於庭，是可忍也，孰不可忍也。」最能反映音樂的階級性格）

封建制度或是任何政治制度，其核心都是武力和經濟力。唯有武力和經濟力，才得以形成勢力，維持統治。禮樂制度是封建的符號系

統；它本身沒有約束力，而是一種榮譽制。在政治中心有絕對武力和經濟力時，（例如西周早期）大家當然樂於尊敬這種無傷大雅的榮譽制。一旦政治中心失去實力，禮樂制度，就成為有力諸侯的玩弄對象。楚子問鼎輕重固然是一種玩弄。齊桓公尊王攘夷仍然是一種玩弄。不過層次有差別，目的有大小罷了。

如前所述，先秦時代談藝術思想的有官方和諸子兩個系統；前者具有主導性而不具個人色彩，後者具個人色彩但是未見付諸實行。

思想史的研究者經常有一種誤會，便是認為歷代的大思想家對於當時社會一定造成很大影響。事實上，影響歷史發展的人物多為政治人物。思想家能夠將思想化為實際行為，多半要靠政治人物支持。因此，歷史和思想史是兩套歷史。歷史是人如何活動的客觀歷史，思想史是人應該如何活動的主觀歷史。這兩套歷史多半在時間上不能夠相互吻合。例如莊子的思想在莊子時代並不成氣候而流行於魏晉，孔子思想並不流行於東周而受重視於漢代。（從這個角度言之，我們可以說思想家走在時代的前面；這也是思想家之所以可貴之處）思想家之思想能夠見重當時的很少，那需要很重的因緣際會成份。（例如宋代之理學發展）

但是，這兩個系統並不是完全毫不相干的各自表述。事實上，二者之間有一種巧妙關係：諸子對藝術的各種態度，是諸子對官方禮樂制度（封建）好惡心理之延伸。換句話講，諸子的藝術思想，可以說都是以官方禮樂制度為對象，提出了贊成意見或者反對意見。

儒家贊成藝術，實際上是維護周開國以來的禮樂制度與背後的封建制度。其他諸子反對藝術，基本上也是反對禮樂制度與背後的封建制度。封建制度到了東周已經不能貫徹，是不能適應現實政治的舊制度。而禮樂制與封建制是一體的兩面，自然備受攻擊。儒家重視藝術的衛道色彩很重，那是在政治上傾向於維持封建現狀，而有的

必然姿態。至於其他諸子的反藝術，都有點借題發揮的味道。例如，道家因崇尚自然而反文化；墨家因培養民間武力而反社會；法家因重集權輕封建而反體制。道、墨、法三家都把反藝術作為不滿當時封建現況（文化、社會、體制）的一個切入點。否則，思想家這種文化人物反對藝術，真是一個不可思議的事情了。

在官方和諸子的相對關係中，儒家特別顯現出現實價值。

東周時期，政治上的禮樂制度傳統，只有儒家表示支持；而其他諸子多通過各種角度表達不同意見。不過在先秦藝術的史學考察上，我們不需要特別強調儒家在當時藝術思想上的主流性格；或者認為儒家藝術思想即是官方藝術思想。因為儒家雖重禮樂，但是禮樂制度的建立者並非孔子或儒家，而是周公；那是西周初年的事而不是春秋末年的事。儒家並沒有創建禮樂制度，儒家只是官方既有禮樂制度的附和者；只是尊重已經實行數百年的禮樂老傳統。（而其他諸子則不附和、不尊重這個老傳統）儒家不應該掠周公之美；我們也不應該本末倒置的說，封建制中的禮樂部分受到儒家影響；或者說關於禮樂的記載都是出於儒家信徒之手。充其量，我們只能說，因為儒家尊重禮樂傳統，在儒家典籍中處處可見到這個老傳統的身影罷了。

孔子說他「述而不作」是泛指他的為學態度，還是特指他對於禮樂制度的尊重和堅持，是值得推敲的問題。禮樂制度顯然和儒家推行的禮樂教化不同。禮樂制度是周代的政治制度，對象是諸侯；禮樂教化是儒家的政治理想，對象是老百姓。後者即便曾經納入施政方案，其作用和效果應該相當有限。例如「子之武城，聞弦歌之聲。夫子莞爾而笑，曰，割雞焉用牛刀？子游對曰，昔者偃也聞諸夫子曰，君子學道則愛人，小人學道則易使也。子曰，二三子，偃之言是也，前言戲之耳。」便是禮樂教化施行的一個例子。孔子周遊列

國不得諸侯重用，又為當時人嘲笑其固執，是因為他推崇舊有的禮樂制度不合潮流？還是他提倡的禮樂教化太過高調不切實際？無論如何，孔子都是一個既盼望改革又站在保守一方的理想主義者。

當我們釐清諸子思想與官方思想的差異性，同時又對於儒家是禮樂制度的附和者而非創建者這件事情了解之後；便可以從哲學回歸史學，把當時真正藝術活動的主軸精神尋找出來。

第二節　禮樂藝術的差異性與互補性

政治家對藝術的了解，自然片面而不夠專精。但是在藝術的社會角色這個問題上，政治家比思想家、藝術家要深刻而務實。藝術和政治這兩種活動本來就有非常相似的地方；這種相似性，使得政治家特別對藝術的社會角色不敢掉以輕心。進而特別處心積慮的要抓緊藝術、運用藝術，要藝術為政治服務。

藝術和政治是非常相似的行為，二者都有施者與受者；二者都必須在施者與受者間起共鳴作用，方才得以完成。在目的和過程上，政治與藝術都是對於他人情緒的操控活動。

禮樂制度是封建制度中的重要一環；將藝術做禮、樂兩種方向的設計－相反而互補的分工，以期在政體維持上起積極作用。下面一段記載，對於禮、樂之相異與分工，說得最為精闢。

> 樂者為同，禮者為異。同則相親，異則相敬。…合情飾貌者，禮樂之事也。禮義立則貴賤等矣，樂文同則上下和矣。

禮與樂的功能，在封建制度的運作中，各有其不同領域。樂的作用是安撫情緒，使上下同心而相親；禮的作用是緊繃情緒，使上下異心而保持距離。禮與樂的作用相反，禮可以分出上下等級，樂能夠令上下

打成一片。這種對情緒的深刻了解，以及把情緒控制巧妙納入制度的作法，是中國古代政治智慧深不可測的地方。

　　藝術與政治都是操控他人情緒的行為。不過藝術在操控中不夾雜利害，（或者賺取欣賞者一點小錢）而政治操控，則以利害為唯一目的。禮樂制度是封建制度的配套制度，是迂迴而鬆緊並存的統治方法；因此說「合情飾貌者，禮樂之事也」。情在於內，要大家相和好；貌在於外，要大家守分寸。這樣所謂「貴賤等，上下和」的理想政治氣氛，便會在不著痕跡的情況下，自然出現。

　　這種「合情飾貌」的情況，令人想到孔子說「望之儼然，即之也溫」的相反形象。古代官場的複雜細緻，可見一斑。

不過，實行禮樂（「合情飾貌」之後）而產生的「貴賤等，上下和」理想政治氣氛，還不是禮樂制度的最大功用與最終目的。禮樂的真正目的，是所謂：

　　　　禮樂皆得，謂之有德，德者得也。

可見建立和好、守分際的「有德」氣氛，仍然只是方法與過程；「德者得也」這句話，才把「德」的真正目的講明白了。原來，最終是要透過「有德」而「有得」；政治家要透過禮樂制度，非常藝術地顯示禮樂之「德」，而「得」到各種階級上的權力與利益。

　　禮與樂，是相反而互補的兩套統治方法。在「樂者為同，禮者為異。同則相親，異則相敬」的論述下，可以解釋為剛性（禮）和柔性（樂）的統治方法；針對這兩種方法設計出來的符號藝術，性格完全不同。本文將這兩種符號藝術稱為：禮器藝術與「禮樂」藝術。

　　禮樂制度中的樂這個字，特指「禮樂」（或者「雅樂」）而非一般的樂。如「故禮樂廢而邪音起者，危削侮辱之本也。故先王貴禮樂而賤邪音」「子曰，惡紫之奪朱，惡鄭聲之亂雅樂」二例中，「禮樂」

與「邪音」相對,「鄭聲」與「雅樂」相對;可見「禮樂」或「雅樂」,才是樂的完整名稱。

因此,禮樂有兩種定義。一種是禮樂制度中講的「禮」與「樂」。一種是單獨指樂的部分,它也叫做「禮樂」。(或者雅樂)本文使用加括號的「禮樂」,表示它是與雅樂相等義的那種音樂,而非禮樂制度中的「禮」與「樂」。

第三節 禮器藝術的功能問題

禮的嚴肅性接近法,(某些時候,具有約束以及懲罰力量)不過禮不是普遍平等的法,而是階級間特殊而不平等的法。

以現在的觀念來講,禮不是以全民利益為基礎的善法,而是以階級利益為基礎的惡法。禮的存在有相當的不公平性,它能否約束和懲罰,不在於政府單純公權力的貫徹,而在於階級制度的能否維持。因此,當階級毀壞而非政府解體之時,禮便形同虛設,沒有人遵守。東周是禮壞樂崩的時代,正因為東周是階級解體時代,而非政府解體時代。

禮這種特殊的法,除了可以見諸文字外,還要靠文物藝術來強化它的階級權威;這些文物就是禮器。

傳統上,禮器在中國特指銅器和玉器。事實上,凡是可以通過擁有和出示,以顯示階級的物件,都具有禮器功能。

禮器的藝術功能,基本上,是藉由器物之存在顯示階級之存在;進而令人對於階級存在產生恐懼。

> 君人者,將昭德塞違,以臨照百官,猶懼或失之,故昭令德以示子孫。…文物以紀之,聲明以發之,以臨照百官,百官

於是乎戒懼，而不敢易紀律。

這段記載表示，上位者應該通過「德」（理想的人際關係）來統領百官規範百官。但是，恐怕「德」過於空洞抽象有所不足，而製作文物（禮器），令百官「戒懼」不敢僭越。這段話，點出前述「異則相敬」以及「禮義立則貴賤等」的真正意義。那就是通過禮器使用，區分出階級貴賤；進而使低階對高階有恐懼情緒。事實上，敬與畏二字，在很多場合中，幾乎同義而難以區別。禮器藝術之製作動機，就是令人產生對階級的戒慎恐懼。

《論語》中，有一段關於階級恐懼的露骨記載，「哀公問社於宰我，宰我對曰，夏后氏以松，殷人以柏，周人以栗，曰使民戰栗。子聞之曰，成事不說，遂事不諫，既往不咎」。這個種植栗樹為了「使民戰栗（慄）」的說法，是宰予的坦白之處；孔子的遮掩態度反倒多餘。

禮器藝術散發著階級恐懼。但是，禮器藝術本身在形式上並不見得可怕。

西周的考古發現證明，當封建制可以維持的時候，禮器（以銅器為例）本身在形式上並無可佈之處，禮器的威嚇作用主要由其銘文所代表的政治意義而來。商代的銅製禮器倒是以形式可佈為特色，只是因為缺乏文獻佐證，以致於今日我們對商代禮制難以了解。

這種恐懼效果的能否出現，受到階級制度落實程度的制約。換句話講，禮器藝術只能在階級制度存在的時候強化階級性，而不能在階級制度式微的時候提升階級性。王孫滿和楚子故事，很能夠側面反應這種階級與禮器藝術間的制約行為。

楚子伐陸渾之戎，遂至于雒，觀兵于周疆。定王使王孫滿勞楚子，楚子問鼎之大小輕重焉。對曰，在德不在鼎。

在階級制度清晰並且嚴格執行的時代，王孫滿事件根本沒有發生的可

能。但是當制度毀壞的時候，禮器藝術便完全不能發揮它的功能－恐嚇楚子而使之保持距離。楚子「觀兵于周疆」本來就不懷好心意圖不軌，而他還敢問周王室禮器的大小輕重；這個問題充滿了不敬與挑釁。楚子想表示周王的鼎雖然重，而周王卻沒有實力呢？還是想表示周王的鼎沒什麼特殊，回去以後，也比照形式做個一樣的呢？前者侮辱了周王室，後者挑戰了整個階級制度。這個事件，說明了階級制度在施行上的殘酷真相；那就是要維持特殊階級利益，必須要有強大階級實力作為後盾。一旦失去力量，連帶著象徵階級的文物－禮器藝術，都成為新階級的嘲弄對象。

面對楚子的無禮行為，王孫滿技巧的回答了楚子一句「在德不在鼎」。表示禮器藝術傳達的是它內容上意義，而不是形式上的大小輕重。就算楚子在形式上有了完全相同的鼎，但是不具周鼎的內容意義，價值不能相提並論。這種說法合於封建思想，但是在當時的情境下說出來，卻很有點酸澀味道。因為在「德者得也」的觀念下，失去權位，便是無德。既已無德，又何必強調文物藝術所具有的德之意義呢？東周時代王權衰落，禮樂制度已經崩壞，願意遵守禮制的諸侯越來愈少。但是制度固然衰落，制度設計的目的並沒有被完全遺忘。因此王孫滿還能以「在德不在鼎」這種論調周旋楚子。德是文物的內容，鼎是文物的形式。無論如何，王孫滿說周鼎有德，是指王室文物所顯示（暗示與傳達）的階級尊嚴。

藝術之所以能夠與人產生共鳴，即在於暗示。（implication）藝術通過形式表現內容，而所謂表現即是暗示－暗示作者要傳達於受者（聽眾／觀眾／讀者）的觀念想法。這種暗示在音樂上最明顯，在美術上其次。因為音樂的暗示強烈而抽象，（難見痕跡）故有音樂是最高級藝術的說法。

第四節　形式和數量－禮器藝術的階級性格

　　形式和內容，是藝術的兩種基本內涵。內容是藝術所要表現的意義，形式是藝術得以表現的方法。在內容上，禮器藝術所傳達的精神比較難以掌握。（其精神隨著階級制度的興衰可以有不同解釋，例如王孫滿和楚子，對周鼎的內容必然有不同解釋）而在形式上，問題要簡單一些。禮器藝術主要透過兩種具體方式來劃分階級：一是形式的不同，一是數量的不同。關於禮器的形式問題，玉器最為典型，最為方便舉例。

　　玉器是區分封建階級的重要禮器藝術，以「六瑞」－六種不同形式的玉器，來區分貴族等第的高下。所謂：

　　　　以玉作六瑞，以等邦國。王執鎮圭，公執桓圭，侯執信圭，
　　　　伯執躬圭，子執穀璧，男執蒲璧。

據說，這六種不同形式的玉器：王的圭上刻有山巒（四鎮之山），公的圭上刻有城牆，侯與伯的圭上刻有鞠躬人形，子和男的璧上刻有穀粒和蒲紋。

　　　　見宋龍大淵《古玉圖譜》與聶崇義《三禮圖》。事實上，除了穀
　　　　璧、蒲璧之外，其他上述形式的玉器，皆未見於考古發掘。

這六種形式，表現了三種不同的階級差別：第一等，是王與公。山巒和城牆圖像代表土地，然而山巒和城牆形象上的差異（自然與人工、大面積與小面積等）又暗示著王和公之間的地位差異。第二等，是侯與伯。人形圖像代表人民；但是人口來去、生滅不定性，不能和土地的穩定相提並論－因此次於王和公。同時，人形的鞠躬圖像，是代表人民對侯與伯的恭順？還是代表侯與伯對王與公的恭順呢？這裡有微妙的暗示。第三等，是子和男。他們在五等爵中地位最低，因此不能

用圭，而用璧代表身分。

　　圭和璧，確實有意義上的高下。圭源於石斧（鋤），為男性的生產工具，璧源於紡輪，為女性的生產工具。在古代男尊女卑的觀念下，自然圭較璧為重要。可參考王大智《東周禮玉的文獻學與考古學研究》

子和男的用璧，其上有穀粒和蒲紋，（紡織品紋飾）代表人民生產物。但是穀物和織物流動性更大，遠不如擁有人民直接而可靠。同時，穀物與織物的紋飾，是代表人民要納貢於子與男，還是代表子與男有向王、公、侯、伯納貢的義務呢？這裡又見藝術上的發揮。

　　玉器六瑞，是具有精緻暗示性格的禮器藝術。它們通過形式之不同，對貴族階級做了非常清楚的劃分。同時，在這種清楚劃分中，又處處可見微妙的（subtle）藝術暗示。玉器是禮器最有代表性的藝術，就在於這種政治手段與藝術運用的細膩結合。

　　至於禮器和數字之間的問題，玉器不能表達得清楚，其他器用（包括人員配置）則更容易說明之。以數字作為區分階級的工具，非常簡單有效，因為數字本身就具有大小多寡的涵義。因此，數字的獨占（某階級獨占某數字）可能是人類社會最原始的階級符號；其符號內涵，大致上不脫數字越大身分地位越高這個簡單規則。例如：

　　　　條狼氏掌執鞭以趨辟。王出入，則八人夾道。公則六人，侯
　　　　伯則四人，子男則二人。

這是關於貴族出入之時，前導人數的規定。人數皆是雙數，（因為要「夾道」分列兩側之故）從二人到八人，各有定制。若是違反，便是越禮。至於各級貴族擁有器用的限制，則多採單數以分別之。

　　　　典命掌諸侯之五儀。諸臣之五等之命。上公九命為伯。其國

家宮室車旗衣服禮儀皆以九為節。侯伯七命。其國家宮室車
旗衣服禮儀皆以七為節。子男五命。其國家宮室車旗衣服禮
儀皆以五為節。

《周禮》的這段記載，把生活中所有器用都規範在內了。各等諸侯使
用任何器用，都要合於這組固定數字：公用九，侯用七，伯用七，子
用五，男用五。其中侯與伯共用七，子與男共用五的規定，與玉器六
瑞侯、伯皆用人形之圭，而子、男皆用璧不用圭的現象一致。反映了
侯與伯、子與男確是五等爵中分屬二組的貴族。也即是說，五等爵雖
然是公、侯、伯、子、男；但是由禮器的分類上，可以看出的確有
公、侯伯、子男這樣的三種組合。（《周禮》中也有「公于上等，伯侯
於中等，子男於下等」的記載）

　　上述記載中，沒有提到王的器用數字。不過在描寫王的日常飲食時
候，說「膳夫掌王之食飲膳羞。…王日一舉，鼎十有二」。另外王
和六這個數字關係也密切，例如「凡王之饋，食用六穀，膳用六
牲，飲用六清」「食醫，掌和王之六食、六飲、六膳」「冪人，…以
畫布巾冪六彝」「宮人，掌王之六寢之脩」「司尊彝，掌六尊六彝之
位」。看來王有其特別的數字，（與雙數及六、十二有關）以代表其
至高無上的身分。

　　形式和數字，是禮器藝術之所以能夠產生階級尊嚴（德）的核
心。通過形式不同和數字不同，各級貴族使用合於身分的文物，以及
有獨佔性數字的文物；封建制度的階級差異，便得以嚴整的劃分開
來。禮器藝術是一種剛性而嚴格的藝術。

第五節　「禮樂」的理論基礎

　　階級尊嚴，（德）是禮樂制度的外在政治展現。情緒操控，是禮樂制度的內在藝術手腕。禮樂藝術非但剛性地表現階級尊嚴以壓服別人，同時，也柔性地表現階級尊嚴以安撫別人。因為，使人戒慎恐懼固然是操控，使人平靜祥和也同樣是操控。前者在禮（禮器）方面表現得多，後者在樂（「禮樂」）方面表現得多。

　　雖然禮、樂並稱，但是從樂的實行有特定時空限制看來，（有名的例子是孔子曰「八佾舞於庭，是可忍也，孰不可忍也。」）樂其實是禮的一部分。或者說，樂是禮的一種特殊的表現方式；所謂「知樂，則幾於禮矣」。

「禮樂」的設計者認為，音樂風格和社會風氣互為表裡關係，音樂可以準確的反映出社會狀況。所謂：

　　　　治世之音，安以樂，其政和。亂世之音，怨以怒，其政乖。
　　　　亡國之音，哀以思，其民困。聲音之道，與政通矣。

社會的「治」「亂」「亡」能夠從音樂的「安」「怨」「哀」看出來；社會風氣，可以從音樂的風格上觀察出來－所謂「聲音之道，與政通矣」。發現社會現象可以反映在音樂上面，是一種謹慎的科學觀察。但是這種觀察，可以逆向論述麼？可以把由 A（政治）而 B（音樂）的關係，改變成由 B（音樂）而 A（政治）的關係麼？社會風氣，會因為音樂風格而有所改變麼？如果音樂可以影響社會，那麼，音樂就可以反客為主的操控社會了。

　　　　樂中平則民和而不流，樂肅莊則民齊而不亂。…樂姚冶以險，則民流僈鄙賤矣。

上面記載，說明藝術和社會間的逆向反應。社會的「和而不流」「齊而不亂」「流僈鄙賤」，是因為音樂的「中平」「肅莊」「姚冶以險」所

造成。這種企圖顛倒音樂反映社會的科學觀察，而代之以音樂引導社會的政治策略，是「禮樂」出現的重要原因。並且，「禮樂」設計者還認為：作為一種有效的輔政工具，「禮樂」對社會的引導快速並且深入。其深入的程度，甚至要超過語言。因為：

> 夫聲樂之入人也深，其化人也速，故先王謹為之文。

> 仁言不如仁聲之入人深也。

結果，在音樂能夠引導人心的理論下，如何設計出可以引導人心的「禮樂」，成為政治家關心的大學問。下面敘述，是這個學問的一種基礎分類工作。

> 是故知聲而不知音者，禽獸是也。知音而不知樂者，眾庶是也。唯君子為能知樂。

這段記載，把聲、音、樂做了嚴格劃分。第一種是聲。聲是一般物理界的聲響，任何禽獸（生物）只要有聽覺器官，都可以感受到。第二種是音，音是人為的聲響。這種聲音，禽獸不會製造，也不能欣賞；只有人會製造，人能欣賞。聲與音的不同，區分了自然與人為的聲響。（合則稱為聲音）而人為的聲響，又可以再區分為二。因此，有了第三種聲音－樂。樂是什麼呢？樂是一種君子（相對於眾庶）才會製作與了解的聲音。君子是統治階級，任何舉措都和施政有關。樂與音的不同，是君子的大發現。（合則稱為音樂）「禮樂」，是特別經過設計的樂，用以輔助施政，用以管理眾庶。

　　先秦時代的君子有好多等級。上層君子，固然可以層層地施「禮樂」於下層君子；下層君子，也可以施「禮樂」於眾庶。可見《禮記／樂記》上說的眾庶知音、君子知樂並不完全正確。樂的感染性，並不區分君子與眾庶。「禮樂」是禮的一部分，它是可以貫徹上下階級間的統治技術。

這種會影響眾庶，只有君子可以製作了解的「禮樂」，並不是很容易

明瞭。它和政治間的關係更是細緻微妙，因此，即便是君子，都要下功夫學習揣摩。所謂：

> 審樂以知政，而治道備矣。

「審樂以知政」這句話，給了「禮樂」最高的評價。「審」是一種複雜的思維方式，它有緩慢的、辨證的體會而產生心得的意思。因為緩慢體會「禮樂」種種，因而緩慢體會政治種種－最後達到「備」（完全明白而可以應用）的地步。

了解音樂與政治的關係後，「先王」們對於「禮樂」的製作施行非常謹慎；除了正面考慮之外，還要防止弊端出現。換句話講，音樂在「先王」眼中，是一種兩刃式的輔政工具。它可以經過設計而成為導正人心的「禮樂」，也可以經過設計而成為「怨以怒」的「亂世之音」；成為「哀以思」的「亡國之音」；或者因為「禮樂」施行無力，而流於「姚冶以險」「流僈鄙賤」的「邪音」。

> 故禮樂廢而邪音起者，危削侮辱之本也。故先王貴禮樂而賤邪音。

「邪音」的出現並不是理論上的推測，它真正出現過，並且深度地影響了社會眾庶。孔子曾經對這種狀況有所批評。他說：

> 惡紫之奪朱也，惡鄭聲之亂雅樂也。

「禮樂」在實行上的困難處，大概就在這個「亂」字上面。

孔子這段話裡，有一種微妙訊息－由那個「亂」字點出。「鄭聲」為什麼可以以「亂雅樂」（「禮樂」）呢？是「邪音」更有感染力，更為廣受歡迎嗎？是「雅樂」雖然可以使人平靜，而人並不想長久平靜嗎？這段記載雖或是孔子牢騷話，卻道出了一個人性問題。孔子說過「吾未見好德如好色者也」，這句話說得準確。然而，如果明明知道人性問題，還要實行與之相反的教化，那就站在人民的對立

面了。也許所謂「是知其不可而為之者」的態度，是整個儒家性格
中一個很大問題。

禮的產生基礎，在於政府的階級威權。只要政府機器的力量足夠，便
可以強制大家遵守。而樂的產生基礎，卻是人類感情的正常抒發。因
此，強制性的「禮樂」－即便它有萬般優點，在施行上一定有相當阻
力。所謂「邪音」「鄭聲」，並不是什麼人要造階級制度的反，或者哪
個國家專門設計音樂用以對付哪個國家。「邪音」「鄭聲」應該只是相
較於「禮樂」，更為刺激與人性化的音樂罷了。這種自發而宣洩感情
之民間音樂隨時出現，應該是「禮樂」推行上的最大敵人。也是「禮
樂」設計者，所始料未及的問題。

第六節　「禮樂」的基調與主軸精神

雖然「禮樂」在施行上有「邪音」「鄭聲」的干擾，要求社會永
遠處於祥和狀態也不合於人性。但是，基於「有德」而「有得」的理
論，現實利益始終是當政者施行「禮樂」的誘因。下面的記載對於
「禮樂」的現實面，說得很露骨。

> 二十三年，（王鑄大鍾）單穆公曰…夫耳目，心之樞機也，
> 故必聽和而視正。…聰則言聽，明則德昭。…王弗聽，問之
> 伶州鳩。對曰：…夫政象樂，樂從和，和從平。…夫有和平
> 之聲，則有蕃殖之財。

周王鑄造大鍾，徵詢兩位大臣意見。單穆公講了一番有關音樂與政治
間的大道理，周王不願意聽。伶州鳩也說了類似的道理，但是在最後
加了一句「有和平之聲，則有蕃殖之財」。這句話一語道破周王真正
關心的事－施行「禮樂」的目的，在於最終能夠獲得「蕃殖之財」。
這種看似不具關聯性的思維，在政治家的邏輯上，實有幾層轉折：1

「禮樂」的和平性格將使百姓和平。2 百姓具有和平性格則容易管理。3 百姓容易管理，則容易取得其生產利益。因此，為了「有得」與「蕃殖之財」，「禮樂」的內容，必須嚴格控制在「樂從和」範圍之內。

「禮樂」的內容與主軸精神，可以直指伶州鳩「樂從和」的這個「和」字。換言之，「和」是「禮樂」的製作方針與法定內容。（荀子亦說「恭敬、禮也；調和、樂也；謹慎、利也；鬥怒、害也。故君子安禮樂利，謹慎而無鬥怒，是以百舉而不過也。小人反是」）所謂：

> 故詩書禮樂之道歸是矣。詩言是其志也，書言是其事也，禮言是其行也，樂言是其和也，春秋言是其微也。

事實上，「禮樂」之道定位於「和」，主要還是因為禮與樂二者，在政治運作上有互補性－樂定位於「和」，重要的原因，是禮常常造成不和。因為：

> 樂者為同，禮者為異。同則相親，異則相敬。

「禮者為異」是禮的本義，也就是劃分界線。這種方式，容易令上下階級產生摩擦。而這種摩擦，便需要依靠「禮樂」來予以調和軟化。「禮樂」的施行目的，在於與禮相配合。希望藉由音樂的和平性格，來消彌禮制的嚴肅冷漠。所以，在階級倫理「異」與「敬」的壓力下，「禮樂」扮演著安撫情緒，修補緊張的腳色。也即是所謂：

> 夫樂以安德。

樂與禮有互補性，禮為主，樂為輔。關係既然確定，那麼，在禮的剛性規則條件下，「禮樂」也要如禮一般，具有統一性格？還是需要有多樣性變化，與禮相配合？便是一個重要議題。關於這個議題，孔子說的「惡紫之奪朱也，惡鄭聲之亂雅樂也」，代表了前者的態度；孔子對於「禮樂」的多樣與變化，持反對意見。他要求「禮樂」必須嚴

格而統一。（事實上，在禮樂的互補關係下，孔子的說法並不合於「禮樂」應有的配合性身段）春秋晚期的晏子，則代表了後者態度。他有一段與孔子意見向反，但是更為實際深入的說法。

> 齊侯至自田，晏子侍于遄臺。…公曰：和與同異乎？（晏子）對曰異。

晏子認為「禮樂」要「和」，而不要「同」。晏子說法，和《禮記》中「樂者為同，…同則相親」看似衝突，實則兩個「同」字意義不一樣。《禮記》的「同」，是指「禮樂」目的。晏子的「同」，是指「禮樂」的形式。（孔子所厭惡的「奪朱」與「亂雅樂」也是指形式而言）晏子說：

> 和如羹焉；水火醯醢鹽梅，以烹魚肉。燀之以薪，宰夫和之。齊之以味，濟其不及，以洩其過。君子食之，以平其心。故詩曰：亦有和羹，既戒既平，鬷假無言，時靡有爭。

又說：

> 聲亦如味，…清濁大小，長短疾徐，哀樂剛柔，遲速高下，出入周疏，以相濟也。君子聽之，以平其心；心平德和。

晏子認為宰夫與樂師的工作，便是「濟其不及，以洩其過」與「相濟」－也就是調和各種相異的東西。君子接受了調和過的食物與音樂，心情也如調和過一般，平靜了下來。接著，晏子說一段，當時政治人物不容易說出口的道理：

> 若以水濟水，誰能食之？若琴瑟之專壹，誰能聽之？同之不可也如是。

晏子說，既然調和，就必定產生與先前不同的東西。這種不同，當政者必須忍受。他特別指出「以水濟水，誰能食之」「琴瑟之專壹，誰能聽之」－沒有變化而過於單一的食物或者音樂，是沒有人能夠接受的。

晏子的「琴瑟之專壹，誰能聽之」說法，不啻給予「禮樂」一記當頭棒喝。為了政治原因，強迫大家接受某種單一藝術，（哪怕它再有益人心社會）不合於人類善變、求變的天性，不可能長久實行。「禮樂」也必須謹守它的調和腳色—以「和」為尚，以「同」為忌。晏子認為，「禮樂」要求內容上「和」，以求安撫調和之效。但是，在形式上卻不可求「同」。（統一曲調風格，讓大家都聽一樣的音樂）因為，「同」是一種單調而令人反感的事物。

晏子是有長期施政經驗的政治家，孔子是不得意於仕途的理想主義政治家。對於運用藝術於政治的態度，孔子嚴厲而晏子寬厚，似乎可以見到他們在施政經驗上的巨大差異。

烹飪，是與人生最為接近的藝術。晏子論述「禮樂」聽覺藝術時，幾次以味覺藝術與之對照，以求旁徵博引。他說：

> 先王之濟五味，和五聲也，以平其心，成其政也。

晏子用的「和」「濟」等字，分屬聽覺、味覺不同範疇。但是它們有共同意涵，那就是「和」與「濟」都具統一矛盾的性格。無論是音樂還是食物，是聽覺還是味覺，「和」「濟」都表現出將不同材料予以平衡的概念。「禮樂」的精神所在，即是將原本不「和」、不「濟」的緊張感，予以「和」之「濟」之—以達「平其心」的理想政治效果。

在形容「禮樂」的平衡作用時候，除去「和」這個字外，「中和」二字也值得重視。

> 禮之敬文也，樂之中和也，詩書之博也，春秋之微也，在天地之間者畢矣。

從字形上分析，「中」字的原始意義，應該是物理描述。例如線段的中點，或者平面、立體的中央。爾後才轉化為描寫抽象的形上觀念。

例如中庸、中道、中和。「中和」這個名稱，本來是形容宇宙法則的一種特性，所謂：

> 喜怒哀樂之未發謂之中，發而皆中節謂之和。中也者，天下之大本也；和也者，天下之達道也。致中和，天地位焉，萬物育焉。

既然「中和」是宇宙普遍道理與共同狀態，那麼「樂之中和也」的說法，便使得「禮樂」這種政治藝術與形上哲學發生了聯繫。「中」之外，與「中」同音的「衷」，也是形容「禮樂」一個重要的字。

> 形體有處，莫不有聲。聲出於和，和出於適。和適先王定樂，由此而生。…何謂適？衷音之適也。何謂衷？大不出鈞，重不過石，小大輕重之衷也。黃鐘之宮，音之本也，清濁之衷也。衷也者適也，以適聽適則和矣。

「衷」是不過分而恰到好處的意思，與「中」的意思很相近。「中」或者「衷」都是平衡狀態。這個平衡狀態，又稱為「適」－令人舒服的狀態。（由這個記載看來，現在所謂的「合適」，可能最早寫作「和適」）「禮樂」的演奏，會讓欣賞者產生「以適聽適」的共鳴現象。彼此相「適」的情況下，「和」的效果便出現了。也即是說，因為聽覺與心靈的「和」，最終導致了人際關係上的「和」。

「以適聽適」，可以算是「禮樂」的心理學支撐。事實上，「禮樂」並不像一般藝術那樣，是真正的雙向共鳴、無所為而為的美感經驗。「禮樂」是一種相對單向的政治藝術。在施、受腳色那麼清楚的情況下，當政者如何產生「和」「濟」「中」「衷」「適」的音樂，進而讓階級間產生「和」「濟」「中」「衷」「適」的互動呢？下面的記載很有趣味。

> 晉侯求醫於秦，秦伯使醫和視之。…（醫和）對曰：節之。

先王之樂所以節百事也。

晉侯生病求醫，醫生名字叫做「和」。「和」告訴晉侯，要節制自己；正如以「禮樂」調和政治一樣；因為節制這件事，可以使萬物保持平衡穩定。雖然這段記載來自史書《左傳》，但是它的文體結構卻很像寓言。（醫生的名字叫「和」，尤其具暗示性）它說明了醫學、藝術、政治之間的類似處；也說明在「禮樂」制度下，上位者需要控制自我，養成調和事情的胸襟氣度，再以這種氣度（「禮樂」即是這種氣度之具體化）去感動別人。

第七節　季札觀樂－「禮樂」欣賞的史學紀錄

「禮樂」的調和性格，是它受重視的原因。在形容這種調和性格時，大量使用著相對辭彙。那是一種有效的論述技巧，可以令人體會，「禮樂」如何調和其內在的相對因素。例如：

> 帝曰：夔，命汝典樂，教胄子。直而溫，寬而栗，剛而無虐，簡而無傲。…律和聲，八音克諧，無相奪倫，神人以和。

文中的「直」與「溫」相對、「寬」與「栗」相對、「剛」與「無虐」相對、「簡」與「無傲」相對；這種形容「禮樂」的相對辭彙，連孔子也在《論語》中使用。

> 子曰：《關雎》樂而不淫，哀而不傷。

對於「禮樂」的獨特形容，最成功而精采的，是季札觀樂故事。這段記載，可以說是先秦時代最重要的「禮樂」史學紀錄。

> 吳公子札來聘，見叔孫穆子。…請觀於周樂，使工為之歌周南召南。曰，美哉！始基之矣，猶未也。然勤而不怨矣。為之歌邶、鄘、衛，曰，美哉！淵乎。憂而不困者也。…為之

> 歌王。曰，美哉！思而不懼。其周之東乎？…為之歌豳。
> 曰，美哉！蕩乎。樂而不淫。其周公之東乎？…為之歌魏。
> 曰，美哉！渢渢乎。大而婉，險而易。行以德輔，此則明主
> 也。…為之歌小雅。曰，美哉！思而不貳，怨而不言。其周
> 德之衰乎？猶有先王之遺民焉。

吳國公子季札到魯國，請求聽周樂。他聽了《周南》、《召南》、《邶》、《鄘》、《衛》、《王》、《豳》、《魏》、《小雅》以後，其反應是「美哉」。對於這些「禮樂」的各別形容，是「勤而不怨」「憂而不困」「思而不懼」「樂而不淫」「大而婉，險而易」「思而不貳」「怨而不言」。季札對諸般音樂的感受，雖不相同，但是使用相對辭彙，顯示「禮樂」的複雜性格，卻無一例外。

> 「勤」與「怨」、「憂」與「困」、「思」與「懼」、「樂」與「淫」、
> 「大而婉」與「險而易」、「思」與「貳」、「怨」與「言」都是相對
> 辭彙。以「而不」統一其相對。

這種調合與統一，非僅淡化了兩極的矛盾，而且通過「不」字的使用，使每一個句子都予人正面印象。這種統一口徑頌揚音樂光明面的基調，不見得顯示了音樂家（創作或演奏者）的真實感情；卻完全合於引導社會合諧、消除階級緊張的政治要求。另外應該注意的是，季札對這部份「禮樂」，並沒有給予最高評價；在當時的藝術批評標準下，「美哉」僅只代表了一個相當基本的藝術程度。（詳後）接著，季札聽了《大雅》。

> 為之歌大雅。曰，廣哉！熙熙乎，曲而有直體。其文王之德
> 乎？

季札的形容方式並無不同；他感覺到「曲而有直體」。（「曲」與「直」相對）但是他對於《大雅》的評價與前面有異，季札說「廣哉」。廣顯然和美不一樣，美純然是一種視覺上的愉快經驗；而廣則

有大的意思。甚至，廣不一定美，廣是因為對象在實體或精神上的巨大，而產生的崇拜情緒。這種情緒，季札以為比美要高明。

西方對於美的分別，亦有秀美（grace）壯美（sublime）之分。事實上，秀美是容易理解的美感經驗，而壯美很難說它是不是美感經驗。例如，當我們登於萬里長城上、站在尼加拉瓜瀑布下，甚或觀看閱兵之時，都會產生壯美情緒。這種情緒是因為我們認為對象美呢？還是我們屈服於對象的大，而產生恐懼感以至於崇拜起來了呢？這種恐懼和崇拜，是否真正屬於美的範疇呢？都是可以議論的事情。

再接下來，季札又聽了《頌》。

> 為之歌頌。曰，至矣哉！直而不倨，曲而不屈，邇而不偪，遠而不攜，遷而不淫，復而不厭，哀而不愁，樂而不荒，用而不匱，廣而不宣，施而不費，取而不貪，處而不底，行而不流。五聲和，八風平，節有度，守有序。盛德之所同也。

這一回，季札用了更高層次的評語；他說「至矣哉」。用白話說，應該是「達到最後目標了」「到頭了」。季札為了這個達到「禮樂」最高標準的作品，一共使用了十四個調和相對的辭彙，讚美它的至高無上。聽完音樂之後，季札還觀賞了舞樂。

> 見舞大夏者。曰，美哉！勤而不德，非禹其誰能脩之？

對於《大夏》，季札說「勤而不德」，表示這個舞曲一定是夏禹所做。但是他的一句「美哉」，卻又說明該舞的境界，只屬於一種可以接受的基本層次。最後，季札看了《韶箾》。

> 見舞韶箾者。曰，德至矣哉！大矣！如天之無不幬也，如地之無不載也。雖甚盛德，其蔑以加於此矣。觀止矣！若有他樂，吾不敢請已。

季札說，《韶箾》「德至矣哉」「大矣」。說明該舞的層次，超越一般美

感，進入偉大的境界。這裡的「大」和前面的「廣」相當接近。這種感動，在政治功能上，要比一般美感產生的力量大得多。因此，他說「我們停止觀賞吧，如果還有其他更好的，我不敢要求了」。這句話是對《韶箾》的最高敬禮，也是對於藝術可以達到多麼撼人境地，給予了一個傳神的寫照。

　　季札觀樂，豐富了「禮樂」演奏實況的史學資料，提供了一些關於先秦「禮樂」的珍貴觀念。第一，「禮樂」的目的，在包裝施政者的意志以感動人心，因此美不是它的極則。在美之感動以外，還有許多讓人敬畏、震撼的感動層次。（「廣」「大」「至」等等）

　　　美，或許是後代藝術家的一種主要追求，（而非唯一追求）但是在
　　　先秦時代的高度政治要求下，綜合性的政治共鳴價值，要超過美感
　　　共鳴價值。因此「禮樂」的「美」「廣」「大」「至」幾個藝術層次
　　　中，美才會居於相對低下的地位。孔子的藝術態度和季札很有類似
　　　處。所謂「子謂《韶》，盡美矣，又盡善也。謂《武》，盡美矣，未
　　　盡善也」，同樣表示出，善的價值高於美的價值，善是高於美的一
　　　種藝術標準。

第二，「禮樂」有一個固定的展現模式：一個由弱而強，逐漸增大其刺激強度的有效表演策略。（季札在觀樂與觀舞時，都受制於「美」「廣」「大」「至」那個展演次序的模式策略）第三，季札以超過二十次調合相對的辭彙，來形容對「禮樂」的觀感。可以知道統一矛盾的「和」之性格，確是「禮樂」主軸精神。

　　「禮樂」中相對而統一的調和觀念，是非常具有政治性的思維。然而，這種思維的來源，並不應該由任何派別的哲學思想獨占；而僅可以說是中國固有思想的一大特色。這種思想，基本上可以隨俗的稱

為中庸思想；但是，卻沒有必要將之與儒家做特別的聯繫。因為如前
所述，儒家重禮樂（與「禮樂」）是支持舊有官方思想和擁護舊有政
治體制的表現；禮樂（與「禮樂」）是周公所作而非孔子所作。甚
至，關於音樂與「和」的關係，老子講得比孔子還要清楚。

> 天下皆知美之為美，斯惡已；皆知善之為善，斯不善已。
> 故有無相生，難易相成，長短相形，高下相傾，音聲相和，
> 前後相隨。

該文不但說到了「聲音相和」，與「禮樂」觀念完全一致；同時，在
文字結構上，也使用了六次調合相對辭彙，來解釋其相對觀念。這裡
並沒另生枝節，暗示「禮樂」與老子之間的某種關係。只是提出一種
簡單證據，表示「和」或者中庸觀念，非但是「禮樂」的主軸、中國
思想的基礎，也是中國這個民族的共同智慧財產。

這種由「禮樂」所展現的「和」之精神，是中國這個民族長期觀察
自然所得到的結論；因此有所謂「大樂與天地同和」的說法。當
然，當階級體制的設計者離開理性思考，而過於膨脹的說「樂由天
作」時候，或者高唱「暴民不作，諸侯賓服，兵革不試，五刑不
用，百姓無患，天子不怒，如此則樂達矣」時候，他們以為烏托邦
式社會，可以由單純的施行「禮樂」而建構完成，就過分的樂觀與
自信了。

附錄一

支離與弔詭
—「老莊」藝術思想的兩大問題

前言
「老莊」思想與中國藝術的不解緣

　　藝術史和藝術思想史的關係，並不如一般人想像的那樣緊密。藝術史，是由藝術家及其作品所構成；藝術思想史，是由思想家的藝術思想所構成。前者，是藝術的實際部份；它們可以看見，可以觸摸，是藝術的真實存在（being）。藝術思想則不然，它們是思想家天馬行空的想像。思想家不必接觸藝術，不必對實際的藝術活動負責；然而他們會思考，有談論藝術問題的能力。雖然如此，思想家對於藝術家卻可能產生影響，甚至有時候有指導的意味。因此，某些思想家，被視為藝術發展與走向的前瞻者。

　　在中國思想家與藝術家的關係上，最為有趣的就是所謂「老莊」思想。「老莊」思想這個名詞，在中國藝術—特別是文人藝術上，應用得極為廣泛。凡舉書法、繪畫等等文人參與的藝術項目，都可以和

「老莊」思想發生聯想。這種將「老莊」與中國（文人）藝術作必然連結的情況，普遍到有一點浮濫。事實上，老子與莊子並稱並列，有其歷史淵源。老、莊放在一起，是不是可以沒有衝突地視為單一思想，很有討論空間。至於老子與莊子的藝術思想到底是什麼？如何主導了中國藝術的往後發展，則更有討論空間。

　　支離、弔詭各出於《莊子》〈人間世〉及〈齊物論〉。支離與弔詭，實可以代表莊子與老子並稱並列後，所謂「老莊」思想的諸般特色。

　　老子與莊子這兩個思想家，對於中國（文人）藝術的確有決定性的影響。老子與莊子有相近的地方，也有很不相近的地方。並且，老子與莊子都不認同藝術的社會角色、都不認同藝術有調節情緒的功能－他們都是反對藝術的思想家。因此，老子莊子與中國藝術的關係，錯綜複雜。他們對中國藝術的影響，不是以「老莊」這樣一個名詞，便可以簡單概括。本文研究目的，在於說明與「老莊」有關的兩個基本問題。（一）「老莊」能夠並稱並列，是歷史上的因緣際會。老子與莊子思想出發點，有很大差異，（二）老子與莊子並不贊成藝術，而是反對藝術的思想家。這兩個問題不弄清楚，所謂「老莊」思想與中國（文人）藝術有關的說法，都只是約定俗成的非學術說法。這兩個問題弄清楚以後，在「老莊」思想與中國（文人）藝術的關係上，才可以提出更合於歷史事實的研究與解釋。

「老莊」思想在歷史上的分合流變

　　老子是春秋時代的深刻思想家。孔子曾經適周向老子問禮；老子沒有回答他，只是說孔子表現出的「驕氣、多欲、態色、淫志」，對

一個君子而言毫無益處。孔子聽了以後回去對弟子們說：

> 鳥，吾知其能飛，魚，吾知其能游，獸，吾知其能走。至於
> 龍，吾不能知，其乘風雲而上天。吾今日見老子，其猶龍
> 邪。

表示他對老子學問深不可測的嘆服。沒有疑問，老子是道家的代表人物，也是道家的開山祖師。老子在春秋時代並不像儒、墨一般擁有眾多的學生徒眾。因此，所謂道家，也不像儒、墨那樣派系清楚，所謂：

> 故孔、墨之後，儒分為八，墨離為三。

> 所謂儒八墨三是指「自孔子之死也，有子張之儒，有子思之儒，有
> 顏氏之儒，有孟氏之儒，有雕漆氏之儒，有仲良氏之儒，有孫氏之
> 儒，有樂正氏之儒。自墨子之死也，有相里氏之墨，有相夫氏之
> 墨，有鄧陵氏之墨」。見《韓非子》〈顯學〉

老子因為沒有學生派系，故而也沒有師承問題；好處是使老子思想，始終清新如故，不受學生發揮解釋的沾染，得以保持原來面目。壞處是因為沒有學生護衛，使得道家門庭在歷史上，不斷有其他派別的學者滲透進來；雖然也使「道家集團」更為廣大，但是道家思想原指老子思想的觀念卻日益模糊；甚至於，老子本身在道家中的地位也受到侵占剝奪。原始道家專指老子李耳這件事情，東漢班固解釋道家定義時說得最清楚，他說：

> 道家者流，蓋出於史官歷記成敗存亡禍福古今之道。然後知
> 秉要執本，清虛以自守，卑弱以自持。此君人南面之術也。

班固說道家是由史官這個職業的人所發展出來，這是明指道家是由老子開始；先秦的史官思想家，只有做周王室守藏室史的老子一人而已。因為史官「歷記成敗存亡禍福古今之道」，而體會出深刻的智慧－帝王治術，或者說狹義的政治學。換句話講：班固說道家的內容是

「南面之術」，這種術（或思想）由老子所體會闡明。這是道家最早而且最明確的定義。

　　古今講政治者實可以分治事之學與治人之學二類。治事之學，接近今日之政治學（politics），義廣大。治人之學，接近今日所謂的領導統馭術，義狹窄。換句話講，治事之學是政，治人之學才是治。

　　至於原始道家如何受到各家附會，而形成定義模糊的道家，還可以在文字史料上粗略的見其過程。這個過程裡，黃帝和莊子的參雜，最為明顯。

1 黃帝與老子的參雜問題

　　道家，這種因為觀察歷史而研究帝王治術的思想學派，除了開創者老子之外，還有一位人物在漢代也常常和老子並稱，那就是黃帝。黃帝的時間比老子早了約兩千五百年，他和老子並稱，自然是為了烘托的功用－以帝王身分突顯道家（老子）帝王治術的權威性。至於黃帝學說為何、黃帝是何時人物、甚至有沒有黃帝諸問題本文皆不做深入的討論。

　　雖然連司馬遷在《史記》〈五帝本紀〉中都說「黃帝者，少典之子，姓公孫，名軒轅，有土德之瑞，故曰黃帝」，歷代對於黃帝有很多不同的爭議性說法。至於黃帝的著作問題，以一個很簡單的常識性判斷，便得以說明；殷墟甲骨文，是中國文字在科學考古上的最早發現，時間是商代後期。在此之前，沒有發現任何有系統的文字。甲骨文為中國最早文字，是考古學上的定論。因此，比商代早一千五百年以上的黃帝，哪裡能有文字著述？黃帝的著述問題，應該是淺顯明白的。

重點是，無論開山祖師是老子一人，還是後來附會為黃帝與老子二

人，原始的道家學術內涵都應該是指帝王術。

　　老子與黃帝並稱，在西漢時候已經很普遍。司馬遷說到申不害的學術出身時，表示申不害本身雖屬法家學派，但是他的學術淵源本於道家。司馬遷就說過學術上有黃老這樣一種派別。

　　　　申子之學本於黃老，而主刑名。

《史記》在記載漢初賢臣田叔時，也說田叔喜歡武術和黃老。司馬遷在這段記載中使用了另外一個名詞「黃老術」。他說：

　　　　叔喜劍，學黃老術於樂巨公所。

「黃老術」這個名詞的出現，表示漢人研究黃老之學（道家之學）時，側重它的實用性甚於理論性。這個術字可以說是技術，也可以說是該技術的特質─權術。權術，即是黃老思想的特質。

　　黃老術之術字意義為何，可以有不同解讀。它除了說明漢人重視黃老思想之術的部分外，也可以解釋為，漢人認為黃帝與老子學問根本就是一種術而已；它的思想層次僅止於術而已。若非如是，則漢代的皇室成員們虔心研究一種古代的深奧的哲學思想，並不合於政治人物的常情常態。

這種談論統治技術的黃老術，自然非常受到統治階層的重視。班固講西漢宗室的時候也說：

　　　　德，字路（叔），少修黃老術，有智略。…武帝謂之千里
　　　　駒。…常持老子知足之計。

這段記載值得重視，它指出所謂黃老術的本質，讓我們對於黃老術以及黃老都有更深的了解。那就是劉德雖然「少修習黃老術」，然而他的座右是老子的「知足之計」，而並沒有談到黃帝。

　　漢人去東周時代僅數百年，他們對於老子的了解，應該較後人更為接近原始老子。所謂「知足之計」的謀略性格非常明顯；知足竟然

不是一種人生態度，而是「計」之一種。此處又可見黃老術，或老子哲學之一斑。

可見老子是黃老術或者黃老的主體，黃帝僅是陪襯人物的說法正確。班固講到漢文帝皇后竇氏時候，也有非常類似的描寫。

　　　竇太后好黃帝老子言，景帝及諸竇不得不讀老子，尊其術。

太后「好黃帝老子言」，而宗室們卻僅僅「不得不讀老子」。這裡又一次說明了習黃老即是習老，黃老就是老。

根據《漢書》〈藝文志〉，漢代並不是沒有關於黃帝的著作，例如《黃帝四經四篇》、《黃帝銘六篇》、《黃帝君臣四篇》、《雜黃帝五十八篇》、《力牧二十二篇》等。關於這些書的著作時間，班固自己就說為六國人做。歷史上習黃老即是習老的記載，說明雖有黃帝之書，漢朝人對於黃帝和黃帝學術的存在與否以及其價值問題，已經有了明確的看法。

2　莊子與老子的參雜問題

老子學說受到黃帝的附會，在實質上對於道家影響並不大。因為即便黃帝與黃帝哲學為後人所依託，至少道家學說的內容是政治謀略學與帝王術這件事情沒有改變。而到了黃帝為莊子取代，老莊較黃老的說法更為風行的時候，道家不但在定義上和以往不同，內容上也豐富了起來。

西漢武帝採董仲舒意見獨尊儒術罷拙百家，是儒家在中國歷史上受重視的開始。然而儒學是要推廣於書生大臣間的學問，是被統治者所需要的，而非統治者所需要的學問；皇帝尊儒並不表示皇帝真心想成為儒家信徒。帝王本身重視的思想，當然仍是道家的帝王之術。在武帝尊儒以前，漢皇室還沒有想通尊儒用道的道理以前，（把臣子之

道和君王之道分開）皇室對於儒家不見得很感興趣，甚至多有批評。
帝王曾經率直的表示要尊道家而排儒家，原因是儒家之學沒有用處。

> 孝文即位，有司議欲定儀禮，孝文好道家之學，以為繁禮飾
> 貌，無益於治，躬化謂何耳，故罷去之。

這段記載中，說明漢初不尊儒的實況。西漢文帝喜歡道家，對過於繁
文縟節的儒家不重視，因為他覺得儒家「無益於治」－對於政治二字
中的「治」，沒有用處。

> 前文所謂皇室沒有想通的道理即是指此，儒家對統治者固然無用，
> 並且造成「主勞臣逸」。但是其無用的特色「博而寡要，勞而少
> 功」卻正適合讓被統治者學習以便指使之。這是武帝尊儒的真正動
> 機。（本註二引號語皆見司馬遷《史記》〈太史公自序〉）

既然無益於治是罷儒家的原因，當然「有益於治」便是好道家的理
由。既然「有益於治」是受重視與否的標準，那麼，文帝所好的道家
思想中，就不可能參雜有其他「無益於治」的學說。這件事情的邏輯
非常清楚，除了儒家「無益於治」而受到皇帝質疑之外，當時還有一
種學問是無可質疑的絕對「無益於治」；那就是莊子。

　　司馬遷在論莊子時，有很直接而負面的批評。他說莊子著作大抵
都是寓言；寓言並沒有大問題，寓言就是比較更為誇張的譬喻，孟子
就以善用譬喻而出名。但是司馬遷說莊子的著作有一個特色。

> 皆空語，無事實。…其言洸洋自恣以適己，故自王公大人不
> 能器之。

莊子個人與其思想充滿了典型的藝術家性格，處處皆和政治所要求的
嚴肅性背道而馳。皇室在政治上連儒家思想都要罷去，當然絕對不可
能把一種寫空洞寓言，大放厥詞以求自己高興（「洸洋自恣以適己」）
的狂妄藝術家思想，放在愛好之列（「故自王公大人不能器之」）。

　　這段記載是對莊子嚴厲的批評，卻絕不能說失之公允。因為《莊子》本來就是和政治無關的思想，我們可以說它是一種消極的反社會思想。

前述「孝文好道家之學」的道家，是一個僅僅尊黃老而以老為主軸的道家；是一個與莊子完全不發生關係的道家。因此，當莊子取代黃帝，成為道家重要人物的時候，道家起了質變。

　　黃老過渡到老莊不是一夕之間的事情，這兩種不同定義的道家應該有一段相當長的重疊時期。《史記》中的〈老子韓非列傳〉就沒有因為黃老思想，而將黃帝和老子並列；反而把老子、莊子、申不害、韓非四個人放在一起。

　　在黃老之說盛行的情況下，司馬遷尊重神話傳說，於〈五帝本紀〉中談黃帝；也尊重歷史與學術事實，於〈老子韓非列傳〉中不談黃帝。司馬遷的史識，值得後世尊古派史家深思。

可見由黃老而老莊的這個問題，在西漢時就有了模糊地帶；但是，司馬遷把老莊放在一起，卻又並不表示他認為兩人全然屬於一個思想系統。這個問題牽涉到《史記》寫人物的分類方法；從出現莊子記錄的〈老子韓非列傳〉本身就可以看出端倪。

　　老子與韓非，一是道家一是法家；然而《史記》中老子與韓非同傳，可見同傳並不表示一定同為一家。這種寫法在寫〈孟子荀卿列傳〉時候更為清楚；孟子、荀子是儒家，但是司馬遷把陰陽家騶子、法家慎到、甚至名家公孫龍以及墨子等人都寫在一傳。由此可見老、莊、申、韓並列，絕對不表示太史公認為老、莊、申、韓必屬同一學派。太史公對於老子與莊子有非常兩極化的批評；莊或者莊、申、韓與老子放在一起，應該只是表示這些人都受到老子很大影響，老子是

他們的思想源頭而已。所謂：

> （莊子）歸之自然…（申不害韓非）原於道德…老子深遠矣。

再者，即便一種學術淵源於另一種學術，也並不表示兩種學術必然可以歸為一類；先秦諸子中最明顯的例子就是韓非與荀子。韓非是荀子的學生，其淵源自不待言。但是，一為儒家一為法家涇渭分明。絕對沒有人因為二人的師生關係，就硬說韓非子是儒家，或者說荀子是法家。這是同淵源而分兩家的例子。

　　老子與莊子在學問上的關係，並不如後代那樣的以為理所當然。說到老子和莊子的學問脈絡，司馬遷分析得很好。他說莊子的「要」（基本學問）源於老子，並且很多地方闡明了老子的理論。這是莊子私淑老子的部分。所謂：

> 然其要本歸於老子之言，…以明老子之術。

司馬遷又說，莊子的「學」（完整學問）非常沒有系統，他的學問源頭太多太雜，並不僅只是老子。所謂：

> 其學無所不闚。

這種雜亂多樣「無所不闚」的個性和思想，最後導致莊子走出自己的哲學路徑。（司馬遷對於莊子可以說完全沒有好感。「闚」這個字歷來都解釋為「小視」；從門裡伸頭出去看，有窺視偷看的意思）

　　至於老子和莊子異同這一部分，《史記》的陳述更是簡單精闢，司馬遷說：

> 老子所貴道，虛無。…莊子散道德，放論。

老子重視道德，應用道德；而莊子解散道德，逍遙物外。換句話說，兩者都談論道德，都從道德問題切入。但是一個「貴」，一個「放」；

一個因「貴」而虛懷若谷，一個因「放」而目空一切。同樣觀察一個
東西（道），但是結論大異其趣。道是自然法則，德是遵守自然法則
的行為；和後世指道德為社會人群之倫理規範者完全不同。這裡所謂
觀察和切入，是指觀察自然界（nature），由自然法則而聯想到人類的
社會法則。儒、墨、法就沒有這種觀察；所以儒、墨、法的道德是人
為法則。也因此，儒、墨、法是人道，不同於道家的天道。這個宇宙
自然的道（自然法則），如老子般的貴（遵循）是可以了解的；但是
它怎麼能如莊子般的放（解散）呢？事實上，莊子的道已經沒有老子
那樣純淨；莊子因為駁雜，多少接受儒家的人道觀念。因為只有人
道，人為的社會法則與規範，才能反抗、解散。當然，那種態度也正
適合莊子的藝術家精神。

　　申、韓受到老子影響，但是各有立論見解，因此成為不同於道家
的法家。同樣，莊子也受到老子影響而發展出獨特的見解；這是司馬
遷把莊子列於《史記》〈老子韓非列傳〉的原因。所以《史記》中雖
然有由黃老而老莊的模糊地帶，但是司馬遷在學術的分類上，並沒有
出現思路混淆的地方。

　　如果僅單純的從正史資料看問題，並且認為正史上的資料混淆，
是使後人對道家定義和內容發生改變的原因之一，那麼就又要回頭談
談班固了。如前所述，班固是給道家最明確定義的漢代學者。他已經
清楚的說明道家的來源與定義：「道家者流，蓋出於史官歷記成敗存
亡禍福古今之道。…此君人南面之術也。」但是，他在紀錄漢代學術
著作之時，又非常不清楚地，給他自己和後人找了麻煩。班固在羅列
道家者流三十七家九百九十三篇著作時，選入《莊子》五十三篇。他
既把道家定義為嚴肅的「南面之術」，又把「王公大人不能器之」的

《莊子》參雜其中；不但打破了自己的道家定義、解散了黃老之術下的道家內容，也為老莊時代的開始展開序幕。當然，班固仍然是偉大的史家，這裡沒有苛責他的意思。相反地，他的這個不清楚的紀錄，或者能夠正確地、側面地反映當時學術潮流的方向與流變。

　　思想潮流的分合，正如藝術上風格的演變一般。我們不但不能用政治時段加以硬性區分，也很難認為某人或者某些人就能夠振聾發聵，導致思想潮流的大變動。除了主觀上，思想和藝術都由有創造力的人物發明之外；客觀上，這些人物也需要時代予以適時地配合。這和政治史上所謂「英雄造時勢，時勢造英雄」是一樣的道理。

　　關於莊學的受重視，以及莊子與老子並稱情況的出現，都和中國一段特定歷史對於思想的某種特別需要有關。重黃老，是政府重治術需求下的社會現象。重老莊，則是民間反治術需求下的社會現象；這個現象一來把老子從政治舞台上拉到隱逸者的行列之中，二來把「滑稽亂俗」的莊子代替了神話政治人物黃帝。當然，老子始終地位鞏固這件事，也說明了老子思想的深厚廣博，能夠從不同的角度給予立論和解讀。

　　魏晉南北朝是中國歷史上有名的亂世。除了東漢末年的軍閥內戰之外，中國遇到千年以來未曾有過的民族存亡局面。遊牧民族的威脅壓迫，加上中國跋扈門閥間的緊張關係，使得整個魏晉南北朝時代（特別是南朝）的藝術呈現出唯美主義取向。這種重形式輕內容的藝術風格，顯示了藝術家對於現實世界的恐懼與無奈，以及把對現世的熱情轉換為追求飄忽美感的心境。因為，在無力的政府與可怕的外患相威逼之下，任何關於現實世界的探討，都指向了命定式的答案─毀

滅性的亡國滅種。

　　在這種無奈而苟且的亂世中，唯美空洞的藝術，反應了當時中國人的心情；類似的哲學思想也符合了當時人們的心靈需要。在這樣的時空背景下，中國傳統的各種入世哲學都被冷落；儒家、法家甚至帝王治術，對於一個無救的社會都不再產生吸引力。人們需要為解脫找出路，需要為逃避找理由。佛學在這個時期大放異彩，本土的莊子也在這個時候受到前所未有的重視。道家的定義和內容在這個時候有了深度上的改變，沒有人再去強調老子的政治身分和謀略性格，老子無為無爭的形象漸漸鮮明起來；黃老的道家漸漸為老莊的道家所取代。

　　清談，起於魏正始年間祖述老莊的何晏與王弼。藝術界的唯美主義與思想界的崇尚清談，出於對社會的消極反抗心態。但是，無奈的消極心態若是普遍到形成風氣，並且成為社會主流思想的時候，無疑將替這個即將崩潰的社會造成更大的負擔和傷害。中國歷史上所謂「清談誤國」，指的就是這種末世景象。所謂：

　　　　（王衍）終日清談⋯唯談老莊為事。⋯矜高浮誕，遂成風
　　　　俗。
又所謂：

　　　　學者以老莊為宗，而黜六經。談者以虛蕩為辨而賤名檢。
因為清談的過度流行，最後非但老莊代替了黃老，老莊甚至代替了儒家。在學官不分的古代中國，學者宗老莊，便等於官員宗老莊。一個由老莊官員統治的國家，其前途命運可想而知。

　　清談人物中竹林七賢是代表人物。其中阮籍和嵇康在談老莊的的風氣之中又各有突出的表現。

> 瑀子籍，才藻艷逸，而倜儻放蕩行己，寡欲，以莊周為模。

阮籍，是一個在藝術上唯美空洞，在行為上解脫逃避兼而有之的好例子。這個「以莊周為模」的阮籍與其所形成的社會風尚，是當時社會的一記警鐘。思想和藝術都反映現實社會，社會需要什麼思想藝術，具有那種思想藝術的人物就會受到重視。莊子個人的「散」與「放」，造成他個人的逍遙物外；而社會群起效尤的「散」與「放」，則足以導致國家快速地土崩瓦解。

> 時又有譙郡嵇康，文辭壯麗，好言老莊，而尚奇任俠，至景
> 元中坐事誅。

嵇康與阮籍很類似，只是嵇康不僅思想放蕩，還涉及行為上的反社會－任俠，最後被殺掉。前面曾經論及黃老思想當道之時，言黃老實際上只是言老子而已；現在這個階段老莊思想甚囂塵上，實際上的文化偶像只有莊子一人。試想老子那樣虛懷若谷之人如何能夠「放蕩行己」，甚至因為「尚奇任俠」而被殺掉？若是尊崇莊子思想而下場如是，或尚有脈絡可循，若是尊崇老子思想而下場如是，就簡直匪夷所思了。

　　在老莊代替了黃老的時代，莊子的身價日漸凌駕於老子之上；同時另外一個名詞也悄悄的出現－那就是莊老。

> 浩性不好莊老之書，每讀不過十數行，輒棄之。帝雅好讀書，
> 手不釋卷，史傳百家，無不該涉，善談莊老，猶精釋義。

北魏開國重臣崔浩不愛讀道家的書；推行漢化不遺餘力的北魏孝文帝愛讀道家的書。這段歷史中，誰喜歡道家與否，都不是重點。重點是，莊在前老在後的說法出現。老莊之學，又再變而為莊老之學了。

　　除了清談之外，道教也對莊子的流行起了推波助瀾的作用。唐天寶元年，明皇詔號莊子為南華真人，著作為《南華真經》；莊子正式位列仙籍。

　　道家本是老子所發明的學問，爾後為了強調其帝王治術的權威性，把黃帝加了進來，稱為「黃老」。再後來，因為頹廢的清談風氣，又把莊子加進來而取代了黃帝，稱為「老莊」；甚至倒果為因的稱為「莊老」。思想家的發明，由歷史發展的需要而予以任意扭曲和排列重組，恐怕老子與莊子都始料未及。

「老莊」思想中的反藝術理論分析

1 老子

　　如前所述，老子是春秋時代晚期的重要思想家。尤其重要的，他是一個研究歷史的思想家。老子是周守藏室之史，在「歷記成敗存亡禍福古今之道」後，他對於統治階級間的往來之道有相當認識，對於回歸山林的隱逸生活有相當嚮往；因此以史家的立場，寫出了《老子》一書。

　　老子為史家一事，向來在談中國哲學的場合，並未受到應有重視。事實上，哲學家無論體系如何嚴謹，總有過於演繹的空談色彩。老子學術看似虛無，卻都是由實際的歷史事件（「歷記成敗存亡禍福古今之道」）歸納而成。這種歸納與演繹的差別，使得《老子》在虛無背後隱藏著務實精神。也許，這即是太史公說「老子深遠矣」的真正原因。

老子的史家立場，是了解老子思想的重要關鍵。《老子》這本書，可以說是老子綜觀歷史後，對統治者提出的一份心得報告。所謂：

　　　　故立天子，置三公，雖有拱璧以先駟馬，不如坐進此道。

這句話，清楚說明了《老子》的成書目的。

　　《史記》〈老子韓非列傳〉中記載老子為關令（散關，一說函谷關）尹喜留置，表示「子將隱矣，彊為我著書」之說法，暗示《老

子》成書倉卒。就《老子》寫作而言，應該絕非草草應付之作。
《老子》是一本偏重政治謀略的歷史哲學著作。

　　如果「故立天子，置三公，雖有拱璧以先駟馬，不如坐進此道。」
確實是老子的著作動機，那麼以他周守藏室之史地位，他到底準備
將此道「坐進」於誰？就有了討論的可能性。根據《史記》〈孔子
世家〉，孔子生於魯襄公二十二年卒於魯哀公十六年。如果老子年
齡與孔子相若，則老子的「坐進」對象是周靈王（姬泄心）與周敬
王（姬丐）。如果老子年歲大於孔子很多，則也有可能是周簡王
（姬夷）。是耶？非耶？老子身世說法很多，這種推測聊註於此，
或待日後有進一步的研究。

　　「文」與「質」，是先秦時代一種普遍的觀念與術語；基本上，
文代表外面的形式，質代表裡面的內容。站在向統治者進言的角度，
老子表示對於「質」的崇尚及對於「文」的輕視。他說：

　　　　絕聖棄智，民利百倍；絕仁棄義，民復孝慈；絕巧棄利，盜
　　　　賊無有。此三者以為文不足，故令有所屬，見素抱樸，少私
　　　　寡欲。

在這裡，老子有很明顯的反文化情結。他以為「聖、智」「仁、義」
「巧、利」都是沒有用處、不能發揮作用的「文」（所謂「文不
足」）。而唯有「素」「樸」「少私寡欲」這些有用的「質」，才是統治
者應該以身作則並且推廣的事。在這種論述中，藝術被包括在屬於
「文」的「巧」這一部份。

　　藝術屬「文」，是巧妙裝飾（隱藏）事物本質的一種人為形式。
老子因為不喜歡「文」，而對藝術形式有很多的批評。例如：

　　　　大音希聲，大象無形。

老子說，真正大（好）的聲音難以聽見；真正大（好）的形象沒有狀貌。這些說法，都是對於外在形式（文）的否定。但是，沒有形式，內容如何存在呢？沒有物質，精神如何存在呢？沒有外表的「文」，內在的「質」也就空空蕩蕩無所呈現。那麼，也就什麼都沒有了。這是《老子》虛無的地方。他又說：

大巧若拙，大辯若訥。

老子認為，真正巧妙的技藝，看起來笨拙。真正了不起的辯論，看起來木訥。這兩句話，替「大音希聲」、「大象無形」的極端性做了一點修正。其重點，便在那兩個「若」字。若即是好像；好像笨拙、好像木訥。換言之，好像沒有形式－但不是真正沒有形式。這種說法，替藝術的存在與地位，留了一點餘地。

然而，老子因為反形式而反藝術的立場，始終沒有改變。其中最為武斷的論述，即是：

信言不美，美言不信。

老子說，可信的言論，必然不美（不好聽）。美（好聽）的言論，必然不可信。這種說法，好像是在形容「美麗謊言」或者「包著糖衣的毒藥」一般。問題是，美麗言語並不一定是謊言；包著糖衣的東西也不一定是毒藥。事實上，「信言不美，美言不信」的表述中，可以有好幾種排列組合。1 信言／美。2 信言／不美。3 美言／信。4 美言／不信。老子的論斷相當偏頗而不周全。

老子這種激烈的說法，好像禪宗「見山三論」中第二層「見山不是山」的憤世嫉俗味道。成熟世故的老子，為什麼對於形式這樣反對，耐人尋味。

他的說法，全盤的否定了形式；認為形式必然是虛偽的。這種反對形式的觀點，是對藝術的最大傷害。

　　不過，老子畢竟是了不起的思想家。他的反形式思想，亦有讓人
拍案叫絕的地方。例如他說：

　　　　三十輻共一轂，當其無，有車之用。埏埴以為器，當其無，
　　　　有器之用。鑿戶牖以為室，當其無，有室之用。

這是老子的精采辯論。他說，輪子有用部份是輪轂中間的「無有」部
分；陶器有用部份是器皿當中的「無有」部分；房子有用部分是間架
當中的「無有」部分。這種說法讓人耳目一新，並且他也沒有說錯。
但是，沒有車轂之「有」，如何形成輪子中間的「無有」部分呢？沒
有陶器之「有」，如何形成器皿中間的「無有」部分呢？沒有間架之
「有」，如何形成房子中間的「無有」部分呢？所以，老子雖然連說
了三個「用」字，以事物之功能性來解釋「文」與「質」、形式與內
容在他心中的比重。但是，他疏忽了在他的例子中，形式與內容是不
可分割的一體兩面；沒有形式，便沒有內容。老子反對形式，舉了一
些有趣的例子；卻不是邏輯嚴謹的例子。

　　老子反對形式，因而反對藝術。這一部分有形而上的意味，對後
代的藝術家而言，可能造成不同的詮釋與應用。但是，老子站在心理
（特別是情緒）的角度，對藝術所做的正面攻擊，就沒有任何轉圜餘
地；沒有人能否認老子厭惡藝術，並且要將藝術自社會中除之而後
快。下面是他有名的一段話：

　　　　五色令人目盲，五音令人耳聾，五味令人口爽；馳騁畋獵令
　　　　人心發狂；難得之貨令人行妨。是以聖人為腹不為目，故去
　　　　彼取此。

老子說，複雜而好的顏色令人眼瞎；複雜而好的聲音令人耳聾；複雜
而好的味道令人越吃越為貪得；東北西跑的打獵令人心發狂；擁有美
好貴重東西令人互相防備。

「行妨」之妨字，河上公訓為「傷」。然而妨與防通，「有好東西使人相防備」，似乎較「有好東西使人德行敗壞」合情合理一些。

其中，老子特別提到藝術中的美術、音樂與廚藝。

古代中國對於廚藝的重視，甚於今日。先秦古籍中，屢屢以廚藝與政治相提並論。有名者，如晏子以廚藝影射政治上的「和」與「同」問題（《左傳》〈昭公二十年〉）。今日，少人以藝術視廚藝，是受到西方藝術理論的影響。西人以為凡眼、耳、鼻、舌、身五官所能感受的藝術項目中，舌與身涉及人類的最基本生理要求（食與色／求偶與覓食）。層次過於低俗，而難登大雅之堂。

他認為在上者無論自處還是教化，都應該重質不重文，把擾人心緒的藝術去掉。這個「去彼取此」的「去」字，用得很重。

老子從「文」與「質」的觀念出發，反對文化，反對形式。同時更因為討厭心情受到波動影響，要把藝術自他的身邊去掉。他也把這種想法灌輸給在上位者，灌輸給那些接受「坐進此道」的統治者們，要他們把藝術自社會中去掉。

《老子》最為弔詭的地方，在於老子雖然尚質反文（因而反形式、反藝術），但是《老子》一書卻又處處充滿了「柔弱」的道理。而這種種的「柔弱」，卻又是他的政治謀略與手腕；「柔弱」是《老子》最善於運用的包裝行為。從這個角度而言，老子是尚「質」反「文」，而最「文」而不「質」的人物。與「文質彬彬然後君子」的孔子相較，老子的「文」讓他顯露出非常虛偽的政治氣質。這種氣質，可以歸結到他周典藏室之史的身份問題。

2 莊子

　　莊子的時間較老子晚，是戰國時代的重要思想家。莊子思想與藝術之間的問題，比老子複雜得多。因為，莊子雖與老子同樣的反對藝術，但是他本身又是一個文學藝術家。這種反對藝術的藝術家身分，使得莊子的藝術思想有些錯綜迷離。思想家們談論問題時候，多半要求理論與文字的嚴謹。而莊子不是這般，他大量運用文學上的誇張手法（exaggeration），所謂：

　　　　謬悠之說，荒唐之言，無端崖之辭。

與暗示手法（implication），所謂：

　　　　卮言為曼衍，以重言為真，以寓言為廣。

以求達到「其書雖瓌瑋，而連犿無傷也。其辭雖參差，而諔詭可觀。」的藝術境界；莊子是先秦時代極為少數以文學表現哲學的思想家。他的這種作法，使得他在後代贏得思想家與文學家的雙重光環；也使得他的作品體系極為繁複。在論及藝術的部份，這種情況尤其明顯。

　　《莊子》有內、外、雜三篇。關於藝術部份，幾乎完全在外、雜兩篇中。傳統上認為內篇有系統，是莊子所著。事實上外、雜篇缺少體例，正合於莊子的形象與作風。並且，外、雜篇中的部份篇名，在《史記》中也曾出現，可以作為參考旁證。

　　莊子和老子對於藝術都沒有好感。這種奇異態度的出現，和他們崇尚自然之反文化情結關係密切；崇尚自然與反文化，是老子思想與莊子思想的重要交集。莊子與老子完全相同，他的反文化情結也從「文」「質」觀念出發。莊子說：

　　　　古之人，在混芒之中，與一世而得澹漠焉。…（德又下

> 衰）…然後去性而從於心。心與心識知而不足以定天下，然
> 後附之以文，益之以博。文滅質，博溺心，然後民始惑亂，
> 無以反其性情而復其初。

莊子認為，「去性而從於心」和「文滅質，博溺心」是人類所以不得
自由的兩個重要原因。第一，「去性而從於心」：人類離開了自然的理
性，而由情緒掌控其行為。第二，「文滅質，博溺心」：文化出現之
後，社會現象複雜。人的情緒亦發受影響而慌亂，以致淹沒在其心緒
之中。莊子的這些話裡面，當然有重「質」輕「文」的想法。莊子不
喜歡「文」，不喜歡文化加諸其身的一切包袱；這些包袱，使他不能
像人類初始時那樣任性而為。

　　莊子的反文化傾向，令他對一切離「質」趨「文」的事物，都投
以排斥眼光。他說：

> 夫至德之世，同與禽獸居，族與萬物並。…白玉不毀，孰為
> 珪璋！道德不廢，安取仁義！性情不離，安用禮樂！五色不
> 亂，孰為文采！五聲不亂，孰應六律！夫殘樸以為器，工匠
> 之罪也；毀道德以為仁義，聖人之過也。…及至聖人，屈折
> 禮樂以匡天下之形，縣跂仁義以慰天下之心。…此亦聖人之
> 過也。

莊子在這裡，把藝術和道德等量齊觀。他表示如果先天的「道德」不
被破壞，何需要有後天的「道德」與禮樂來約束規範？

　　此處的道德，指後天道德（儒家道德）；是英文的 morality。但是莊
子的「道德不廢，安取仁義」以及「毀道德以為仁義」之「道
德」，指得是先天的道德（老子和莊子的道德定義一致。《老子》
〈十八章〉也說「大道廢，有仁義」）；接近宇宙法則、叢林法則等
原始的自然規律（人的本性也包含其中）。這種「道德毀壞了，才

有道德」（老子莊子都以仁義代表之）的奇怪說法，在語意上常使人誤會。事實上，儒家的道德和道家的道德，南轅北轍。

天然的白玉、顏色、聲音不被破壞，怎麼會出現人為的器用、裝飾與音律？

莊子在〈馬蹄〉的「五色」「五聲」和在〈天地〉中的「五色亂目⋯五聲亂耳」定義不同，和老子在第〈十二章〉中的「五色令人目盲，五音令人耳聾」定義也不同。〈馬蹄〉說法，指先天自然的聲、色。〈天地〉與〈十二章〉的說法，指後天人為的聲、色。古文用字少，這種「言語道斷」地方，為數不少。

他說藝術家和聖人都有過錯，都是破壞自然的罪人。莊子這樣論述藝術是激烈的；何況他本身便具有文學藝術家身分。在莊子的思想中，有明顯的自我否定意味。

這種否定自我的觀念，也許和他理想中的「化」、「忘」有密切關係。

他於〈馬蹄〉中對文化破壞自然的種種批判，在〈胠篋〉中，有了解決辦法。他說：

擢亂六律，鑠絕竽瑟，塞瞽曠之耳，而天下始人含其聰矣；滅文章，散五采，膠離朱之目，而天下始人含其明矣；毀絕鉤繩而棄規矩，攦工倕之指，而天下始人有其巧矣。

莊子的辦法，就是把音樂去掉、把音樂家的耳朵塞住；把美術去掉、把美術家的眼睛蒙住；把工藝去掉、把工藝家的手指折斷。

莊子在〈胠篋〉中說法，有一點可議論處。瞽曠是春秋晉樂師，工倕是堯時工匠，都可視為藝術家。而離朱（離婁）是相傳黃帝時一個眼明的人，並不是藝術家。莊子把他舉出來作為例子，並不很貼切。

換言之，他和老子「去彼取此」的態度一樣；甚至他的方式更極端，

他要把藝術和藝術家都毀掉。

《莊子》一書，有相當部份與收攝養生發生關連。或許基於養生立場，莊子對於藝術影響人之心緒問題，也如老子般地抱持著否定地態度。莊子說：

> 且夫失性有五：一曰五色亂目，使目不明；二曰五聲亂耳，使耳不聰；三曰五臭熏鼻，困惾中顙；四曰五味濁口，使口厲爽；五曰趣舍滑心，使性飛揚。此五者，皆生之害也。

他表示，凡是擾亂了「目」、「耳」、「鼻」、「口」、「心」的後天文化，都對生命的保持與維護有害。莊子這段話，與老子「五色令人目盲，五音令人耳聾，五味令人口爽；馳騁畋獵令人心發狂；難得之貨令人行妨」的說法相當接近。

莊子加入了「鼻」，使得身體器官（眼、耳、鼻、舌）和外在刺激（色、聲、香、味）之間的對應關係，較老子更為清楚。只是關於「心」的問題，他和老子都將之視為與眼、耳、鼻、舌同類的感覺器官，而未曾注意「心」並不是直接的刺激接受器官，而是間接的刺激綜合器官。把這個問題弄清楚，荀子有更科學的分類與解釋。這種對於情緒的厭惡，確是養生家口吻。不過，藝術本來即是人在理智的活動外，要求一點感性的紓解（或者說刺激）。並且，這種紓解和刺激，常常令人獲致理智所不能達到的啟發。藝術的這種功能，作為文學藝術家的莊子，並沒有多做說明。

儒家對藝術持肯定立場，對藝術的功能也了解的深刻。孟子說「仁言不如仁聲之入人深也」，荀子也說「夫聲樂之入人也深，其化人也速，故先王謹為之文」。

莊子與老子由「文」「質」觀念出發，進而反文化、反藝術的思

想路數，可以說完全一樣。至於著墨於藝術的「文」「質」部份，而反對藝術的形式，莊子則比老子的論述要豐富。其中原因，可以以老子是史學家而莊子是文學家來解釋。一個文學（藝術）家，自然對於藝術的形式與內容問題了解更多；對於形式與形式主義問題，有更深的感觸。

　　莊子對於形式的否定，沒有如老子般說出「信言不美，美言不信。」那樣武斷而不邏輯的話。他透過文學的誇張與暗示，巧妙的傳達了他的意見。其中最為詼諧有趣的，是西施故事。

　　　　故西施病心而矉其里，其里之醜人見之而美之，歸亦捧心而
　　　　矉其里。其里之富人見之，堅閉門而不出；貧人見之，挈妻
　　　　子而去走。彼知矉美而不知矉之所以美。

莊子以「病心」與「矉其里」來解釋內容與形式的關係：西施的「病心」是原因，「矉其里」是結果。西施並不想「矉其里」，只是無奈的以「矉其里」（形式）來表現其「病心」（內容）。但是「里之醜人」並不懂這個道理，她沒有「病心」而故意「矉其里」；她沒有內容而僅只展現了空洞的形式。莊子對這種空洞的形式主義，諷刺而刻薄地說：富人見了「里之醜人」，把門關上；窮人見了「里之醜人」，帶著妻子跑走。

　　除了以事件的原因與結果，來表示重內容輕視形式外，（重「質」輕「文」）莊子還以事件的方式和目的來說明形式與內容的輕重。他說：

　　　　荃者所以在魚，得魚而忘荃；蹄者所以在兔，得兔而忘蹄；
　　　　言者所以在意，得意而忘言。

莊子說，簍子與籠子，只是捕魚捕兔的工具；魚和兔，才是目的；魚

和兔捉到了，便可以把簍與籠放下。同樣的，形式傳達內容；形式只是工具，內容才是目的；內容達到了，形式便應放下。莊子以工具和目的來解釋形式和內容，明顯的輕形式而重內容。當然，這種形式與內容的問題可小可大。可以小至一句話，（例如上述莊子說的「言」與「意」）也可以大至任何社會現象。莊子有一段話，把重內容輕形式的看法，講得最透徹周延。他說：

> 視而可見者，形與色也；聽而可聞者，名與聲也。悲夫！世人以形色名聲為足以得彼之情。

莊子認為「形」「色」「聲」「名」是類似的東西。其中「形」「色」「聲」，都是透過視覺、聽覺呈現出來的藝術形式。「名」雖與藝術無關，但是「名實」二字常常並稱；當其時，則「名」是形式，「實」是內容。因此，莊子說，藝術表現與社會表現一樣，都有形式與內容之分。但是一般人看不見內容，而以形式為內容。莊子很感嘆，他說，形式哪能夠代表內容呢？哪能夠「足以得彼之情」呢？

莊子全面的反對形式；非但自藝術理論而至人生態度，更及於莊子對個人的形象要求。下面是《莊子》中一個不拘形象的反形式故事。

> 宋元君將畫圖，眾史皆至，受揖而立，舐筆和墨，在外者半。有一史後至者，儃儃然不趨，受揖不立，因之舍。公使人視之，則解衣般礴贏。君曰：可矣，是真畫者也。

《莊子》一書多寓言。莊子借宋元君之口，表示在眾多畫家中，最欣賞那個「解衣般礴贏」－把衣服脫了，旁若無人的畫家。並且說，他才是真正的畫家。（「是真畫者也」）上述言論，是《莊子》中極端的反形式例子。莊子竟然以「真正藝術家」作為故事結論，而沒有說到「真正藝術」的問題－他並沒有計較哪個藝術家畫得比較好的問題。

在莊子而言，他的奇異行為是他真誠態度的表現。但是對於後代的所謂藝術家而言，卻給了他們一種虛幻的「藝術家形象」。似乎不修邊幅或者言行怪異，是藝術家的必要條件一般。這種「解衣般礡贏」的形象，對後代藝術家做了一種並不是很好的示範。

這種因為學術上反形式以致於現實上反形象的作法，容易讓人想到莊子妻死而鼓盆的故事。也許莊子是真正了解形式與內容的人罷；從他的學術理論到個人行為，都以反形式思想作為唯一的歸依。

後語
藝術史與藝術思想史的意外交集

認為「老莊」思想與中國（文人）藝術之間有必然關係，是一種約定俗成的非學術說法。但是，「老莊」思想與中國（文人）藝術間，又確實有極為密切的關聯。只是這種關聯，曲曲折折；絕非藝術家直接把「老莊」套用在他的藝術上那樣簡單。首先，老子與莊子合稱並列，有清楚的歷史演進過程。老子與莊子的出身不同，個性不同，思想也有很大差異。老子是史學家，他冷靜甚至冷酷。莊子是文學（藝術）家，他熱情甚至荒唐。如果我們把老子與莊子比做中國思想界的老人與小孩，並不為過。老人與小孩都很偉大，都提出了對後世有巨大影響的見解。但是，小孩開始與老人相提並論、他們的思想開始貫通，卻是後人長時間詮釋演繹的結果。因此，在言及「老莊」思想時候，應當非常注意所談論的是老子思想還是莊子思想；如果對於《老子》《莊子》二書不做透徹了解，泛泛的談「老莊」，便容易流於輕率。其次，老子與莊子有很大的不同，但是他們在藝術問題上，卻是立場一致的持反對意見。他們從形上的文質觀念入手，一路下來反對文明、反對文化、反對藝術、反對形式。這種思想，如何能夠影

響中國的（文人）藝術，有一種精緻的思辨過程。這種過程大約發生在六朝時代。因此，以為「老莊」思想對中國（文人）藝術有影響的同時，不能不特別強調「老莊」的反藝術思想。唯有對於這種反藝術思想有深刻認識與理解，中國（文人）藝術的精神是什麼，中國（文人）藝術的基本內涵是什麼，才可以言之有物並且合於歷史事實的予以討論。（特別是對於中國書法為什麼重視行書與草書，中國繪畫為什麼重視簡筆與寫意等等問題，才可以提出更清楚準確的答案。）否則，反藝術思想如何能創造出藝術呢？這在邏輯上是說不通的。「老莊」的藝術思想，便是這樣支離弔詭，複雜矛盾。

　　藝術思想史與藝術史是兩套歷史。它們可以有交集、不交集以及在不同時空中交集三種重疊的模式。老子莊子是先秦時代的思想家，他們對封建時代的禮器工藝，沒有任何影響。他們受到藝術家的注意，要晚到六朝；要晚到知識分子受盡漢代政治惡氣，而放下儒家身段的時候。

　　　漢武帝的獨尊儒術政策，是對儒家與孔子的一種玩弄。漢代儒家雖
　　　然當道，但是在與陰陽家合流的情況下，必須裝神弄鬼以迎合皇帝
　　　心意，裝神弄鬼替皇帝的行為找解釋。那是儒家風光的時代，也是
　　　儒家與知識份子最受侮辱的時代。

這種藝術思想與藝術家的交集，並不特別。特別的是「老莊」的反藝術思想，竟然在知識份子的推波助瀾之下，形成一種新的藝術形式。並且這種形式，還漸漸成為中國藝術的主流，成為中國藝術的最大特色。關於「老莊」藝術思想為知識份子接受的原因、「老莊」藝術思想對於中國（文人）藝術的實際（落實在技巧上）的影響，不在本文研究範圍之內；當另為專文討論之。

附錄二

關於學術、藝術與其研究方法之我見

一　我對於學術的態度

　　我讀書這條路走得很固執，別人看來也許辛苦；在我而言，只是覺得花了太多時間。我的家庭是典型的藝術與學者家庭，母親是藝術家，父親是文學藝術家與學者。所以，我很自然的對這些事情接觸得多；隨著年歲日長，就漸漸走上這條路。

　　經歷了淡江大學歷史系、文化大學藝術研究所、文化大學史學研究所－我在完成史學博士學業後，於 1987 年前往美國密西根大學（Ann Arbor）再念藝術史博士。這一個動作，大概就是我前面說的固執，以及別人認為的辛苦。我在美國看見與接觸到不同於東方的各種文化現象；這個過程，讓我對學術與人生有了多方向的思考。這個過程，以完成藝術史博士學業、得到蔣經國學術交流基金會第一屆博士獎、進入華盛頓史密斯機構（Smithsonian Institution）佛利爾美術館（Freer Gallery of Art）作研究員（researcher）結束。因為我父親病了，我必須趕回台灣。

　　經過這樣完整的學術訓練，我對學術界可以說相當了解。其中比較特別的，是我變得非常在意學院和學術的不同。我對於學術，始終抱持著熱情與敬意。但是我對於學院與所謂學院派，卻不能持相同看法。對一個來自書香門第家庭，接受完整學院教育的人來講，這種認識與轉變，是十分奇怪的事情。我對學術的這種看法，在《青演堂叢稿》的代序〈說一說書的名字〉文中，講得比較清楚：

> 　　學術等於了學院，在觀念上是一個可怕的事。學術不但被學院包辦，並且學院外的學術，因為沒有學院保護，便得不到正當地位。

> 　　所以，一般人總以為有學院背景的人，就都有學術。而有學院背景的人，也總以為學院之外的學者，都是野狐禪。

> 　　事實上，就一件事的形式與內容而言：學術是各種的思考活動，是內容。而學院（派）是形式；並且，還只是思考方式中較為刻板的一種而已。若是學術學院二者同義，思考的方向方法就固定了。學術就失去自主地位，失去活潑內容，而僅僅留下了空洞形式。

這種態度上的改變，在別人看來，或許又是一種固執與辛苦。

二　我對於藝術研究的態度

　　因為家庭關係，我很小便知道有藝術史這種學問與學科。當我父親擔任國立故宮博物院顧問時期，每個星期都有六七位美國及歐洲的藝術史博士研究生來家中上課。（現今他們都已是歐美大博物館的館長級人物，或甚至已經退休）通過這樣的條件，我對於藝術史這件

事，有相當的認識。

　　藝術史（art history）興起於德國，爾後傳入美國。由德國而美國的第一代大師麥克斯‧勒爾（Max Loehr）任教哈佛大學，是美術考古學大家。他的第二代重要學生維吉尼亞‧肯（Virginia Kane）任教於安娜堡密西根大學；她是我的專業指導老師。（field director）但是，我必須指出，無論藝術史或者它的英文原文，都是有瑕疵的名稱。它應該叫做美術史（history of fine art），因為它的研究對象並不包括音樂、舞蹈、戲劇等等藝術項目，而僅只有美術一項。然而一般人、學界中人甚至歷史學界中人，對於這門學科並不是很了解。因為這個學科的興起，並沒有很長時間。我年輕時，不止一次對人報之以苦笑；因為他們說「喔，你研究藝術史。很好。莫怪氣質很好。」他們認為研究藝術史，可以增加氣質。

　　對於藝術家和歷史家而言，藝術研究的意義是不同的。藝術家研究藝術，是為了豐富藝術創作本身。對於歷史家而言，藝術是重要的史料。

　　傳統的歷史研究即是文獻學研究。（study on literature）無論考證文獻，還是因文獻而推悟出歷史的規律教訓；基本上，都是一種從文獻而產生文獻的工作。換句話講，歷史研究是根據文字史料而發展出來的一種學問。然而，就史料的性質而言（無論其為一手資料或轉手資料），文字史料的客觀性很難拿捏；因為文字史料是人在有意識情況下紀錄的文字。人的紀錄動機，常常令史料失去客觀性。所以，傳統歷史－以文獻學為基礎的歷史，必然是揉合了猜測、謊言、無心之失，與部份真相的歷史。

　　在這個史料性質的困擾問題上，藝術史研究提出了補救的辦法；因為從史學角度而言，藝術史研究就是文物學研究。（study on cultural products）文物這種史料的性質不同於文字，它的製作動機不在於紀錄歷史。因此，史家不必懷疑其製作動機是否影響史料客觀性。文物，在早期歷史而言，純然是為了配合特定歷史活動而製作。

　　以中國為例，先秦時代的藝術製作，可以說完全圍繞著宗教與政治兩個議題。商朝與商朝以前，宗教為藝術的表現主軸；周代則以政治（封建制）為藝術的表現主軸。

所以，文字史料是為了紀錄歷史而留下的有意識紀錄，文物史料是某個特定歷史活動的真實歷史碎片；（piece of true history）它不是事後的紀錄，而是真正參與過該歷史活動的歷史證據。這種史料的價值，和文字史料完全不同。我總是講文物史料構成了「視覺歷史」，（visual history）是真正可以看見，可以碰觸到的歷史。這種文物史料的研究，就是藝術史研究的主要工作。

　　正因為藝術或者文物有這樣重要的史料價值，在西方的大學中，藝術史課程與研究機構的設置非常普遍。西方大學中，作為歷史之一部分而能夠單獨授予碩、博士學位的專史，只有藝術史（history of art）與科學史（history of science）兩種。

　　換言之，藝術史和科學史，在東方被視為歷史學裡面的兩種專史，在西方則已經是獨立於歷史學之外的兩種學問。這種認知上的差距，涉及建構歷史的基本史料問題。東方猶待迎頭趕上。

這樣的安排與設置，是因為西方人了解：藝術與科學是人類文化中最有代表性的兩種成就。它們代表了人類歷史中，精神文明與物質文明的精華部份。在巨觀的通史角度下，藝術史和科學史的重要性，要較之政治、經濟、軍事史重要得多。

三　我對於研究方法的態度

我的學習過程中，無論是接觸到歷史還是藝術史，總是大量運用到考古學（archaeology）資料與理論。因此我對於學術研究的方法問題，比較傾向於社會科學理論而非人文科學理論。這種態度，使我在研究工作上，有一些重視與堅持的事情。

1　關於主軸觀點的看法

主軸觀點的建立，是研究工作最重要的一件事情。主軸觀點就是一種較為固定的思想模型，（model）根據這種模型，來檢視各種研究資料。

我不用史觀而用主軸觀點，是因為在處理不同事件時候，觀點很難絕對的統一；我們很難說有一種固定的史觀，只能說有一種相對上較為常用的主軸觀點。

這種主軸觀點或者模型，也可以說是一種研究角度。通過一種較為固定的角度，來檢視資料與建構資料。如果沒有這種特定的角度，那麼其研究便會落入一種隨性的發揮，而不能成為一種容易理解的結構性學術。

我們對於這個世界的認知，必須通過特定角度（或者說立場）。有人說學術研究好像瞎子摸象，每人都觸及了大象的一小部份而不是全部。這種說法並沒有誣衊了學術研究，而是陳述了相當的事實。我們應當承認學術研究只能觸及真相的一部分，但是從哪個角度去觸及真相，從哪個角度去摸這隻真理之象，便是方法；便是主軸觀點，便是模型。

司馬遷說，研究歷史要能夠「成一家之言」，（見司馬遷〈報任安書〉「凡百三十篇，亦欲以究天人之際，通古今之變，成一家之言」）這

種一家之言，這種能夠被分辨為自家（而非他家）的言論之所以能夠出現，是因為作者有自己的獨特研究角度。並且這種角度很容易辨識，與他人不一樣。

我在密西根大學讀書，時常就教於人類學系的童恩正先生。童先生是四川大學歷史系教授兼博物館館長。他同我說，他的兩位老師徐中舒和蒙文通先生，曾經有過一段對話。徐先生對蒙先生說：「你的歷史學得沒話說，但是就是像一屋子的銅板，少跟繩子貫起來。」這根繩子，就是我說的主軸觀點。缺少這根繩子，便不能形成具有結構性的學術，便不能成一家之言。

至於我的主軸觀點是什麼，我想我的觀點偏向唯物，但是又並非單純的以經濟來解釋歷史；而是把事件發生的原因理由，推向更為原始基本的情境，以求解釋。也許我的特殊觀點，可以稱之為「生物史觀」。我認為人是生物，是一種靈長類。人類的歷史，便是這種靈長類的歷史。人類所有活動的內在邏輯關係，都受到該生物基本習性的制約。只是這種制約不容易看見，因為我們是高級的有文化的靈長類。我們懂得包裝和掩飾。

這種主軸觀點（或者史觀）的產生，除了考古學影響外，應該也和我從高中時期始，便對生物學（biology）與生態學（ecology）極為愛好有關。

2 關於一手史料的看法

史學研究向來重視直接史料與間接史料問題，或者一手史料與轉手史料（包括二手至無數手）問題。理論上，直接一手史料最能反映歷史發生的原始狀態。史料經過轉手，便可能有散失有補綴。這種經過增減的史料，自然不能準確的呈現歷史原貌。同時，史料經過轉手，轉手者每每對史料又有解釋。這種經過解釋的史料，（通過專

書、論文、雜文、筆記等等）閱讀起來，難免受他人觀念所影響。該影響若是停留在參考層面，自然是好事。然而一種觀念的契入，常常深植人心而無法跳脫踰越，以致不能再產生新觀念與新見解。

　　我的讀書過程中，能夠停留那樣長時間在學院裡，始終是對於考古學的愛好。考古學的資料來源，基本上都是通過科學發掘的一手資料。而考古學家中，有一種人與其工作最獲尊敬，那便是親手獲致一手資料的發掘者與其田野工作。（field work）這種對一手資料的堅持，使得考古學成為一種科學。這種態度的延伸，使我在文獻學研究上，也極度重視一手資料，極度重視原始文獻（原典原籍）的閱讀與思考。這種態度，使研究工作進行緩慢，但是提高了原創性思考出現的可能。

3　關於設定問題的看法

　　重視原始資料的目的，是為了通過重新檢視資料而獲得新發現。新發現能夠獲得，是因為我們能夠提出新問題。但是，提出新問題並不是一件容易的事情。特別是當我們大量閱讀了他人作品之後，我們的思緒為他人的思緒所引導。當我們贊成他人的時候，我們的問題與答案與他人一樣；當我們不贊成他人的時候，我們的答案與他人雖不相同；我們的問題，卻與他人仍然一樣。在這種情況下，我們至多在同一問題下，提出不同答案。然而我們提不出真正的新問題，以及隨之而來的新答案。

　　對我而言，新問題不是從他人的研究中得來的，而是從審視原始資料中得來的。我的這種說法，和一個歷史人物的說法頗為相似；那就是 1900 年諾貝爾文學獎提名人，法國昆蟲學家亨利－法布爾博士

（Jean Henri Fabre）。法布爾在與微生物學之父路易－巴斯德（Louis Pasteur）見面後，看見巴斯德對蠶的生態完全不了解，竟然敢接下拯救法國養蠶業的重大研究，最後獲致驚人的成功。法布爾受到巴斯德極大震撼，並且在《昆蟲記》（*Souvenirs Entomologiques*）中這樣寫下他所受到的教誨：

> 應孜孜不倦地與事實進行探討，這比藏書豐富的書櫥有用得多。在許多情況下，無知反倒更好，腦子可以自由思考，無先入為主，不致陷入書本所提供的絕境。

> 我很少看書。與其用翻閱書本這種我能力不及的耗時費力的辦法，與其向別人討教，倒不如自己堅持不懈地與我的研究對象親密地接觸，直到讓它們開口說話為止。我什麼都不清楚，這樣反倒更好。我的探詢也就更加地自由，可以根據已獲知的啟迪，今天從這方面去探究，明天則進行相反思維。

他的這種說法，講得是自然科學；我的說法，講得是人文社會科學－特別是文獻研究。但是我相信，我們對於習以為常的東西，是視而不見的；更何況能夠發現新問題提出新答案。我們對於陌生的東西，反倒是深具好奇心而願意多加觀察。如果我們懂得利用這種天生習性，便可以在學術上發現很多問題；進而有興趣的、持續的進行研究而獲致答案。所以，跳過各種相關研究，而直接接觸原始資料思考原始資料，不但可以避免落入固定現成的思考框架，也可以激起我們對於資料陌生而產生的好奇心。這種好奇心，在我們認真審視資料而發現新問題時，有絕對的幫助。

4　關於見識見解的看法

做學術研究，便是希望提出見解，解決他人尚未解決的問題。理

想的文獻學研究過程，應當是回到事件的一手資料之中，與一手資料相對話；跳脫他人的觀念影響，用自己的獨特主軸觀念觀照資料，並且提出他人所未曾提出的問題。然而，整個研究過程的最終目的，是根據自己的見識，提出見解；也就是找出問題的答案。事實上，上面由 1 至 3 的論述，都是相當理論性的研究步驟；是可以視之為結構性流程，而置諸任何研究項目上的一套固定方法。但是，關於因為見識而提出見解的這個最後步驟，卻沒有一定方法可以依循。換句話講，每個人都可以套用前面的三項方法，但是最後答案的提出，卻是見仁見智。答案的不一樣，可以完全以見仁見智來解釋嗎？還是這裡面多少有因為見識有不同，而導致的見解高下呢？我傾向後者說法，見解的確有高下。但是，見識又是什麼呢？

　　見識是一種很綜合性的判斷力。（judgment）這種判斷力的形成，可以根據經驗，也可以根據學習。學者的判斷力，多來自學院學習與理性分析。一般人的判斷力，多來自於社會經驗與本能反應。學者的判斷力強過一般人嗎？這是個可以深思的問題。我以為，學者經過訓練之後，對於有邏輯性的資料，能夠顯示出超過一般人的理性見解。但是，學者對於不具邏輯性，非理性的資料，卻顯示出低於一般人的見解。因為，學者不習慣非理性的資料；他們必須將非理性的資料邏輯化之後，才能夠加以判斷。也因為資料邏輯化過程，學者的判斷總是較一般人慢半拍。或者，因為邏輯化過程，而根本扭曲了原始資料的意義。那麼，學者就要出錯，就要顯示出錯誤的判斷了。

　　對於這種現象，學者鮮少有自知之明。學者多半不知道他的邏輯判斷，不能夠應付這個並不邏輯的世界。在現實的世界裡，學者常常反應慢或者反應錯，就是因為他們不能分析一種不邏輯的事物。學者

的見解到底有否實用價值，在這裡便遭到質疑了。

　　對於這個問題，我總是以知識判斷與常識判斷來形容學者與一般人的判斷之不同。學者根據知識－邏輯化的知識來判斷事情，形成見解。一般人根據常識（包括本能）來判斷事情，形成見解。這裡面恐怕不只有見解高下的問題，還有見解對錯的問題。學界在西方被稱為象牙之塔，（the ivory tower）主要便是因為學者的見解是由細緻、嚴謹甚至華麗的邏輯關係堆砌而成；它對於那個真實而不邏輯的世界而言，並沒有很大的價值。

　　學者經過長時間的學術訓練，怎麼會在見解上不見得高明呢？我認為其原因在於學者吸收了過多的知識，而漸漸遺忘了常識；更排斥本能。西方還有一句話形容飽學之士：「累積了越來越多的知識，集中於越來越少的項目」。（know more and more about less and less）正因為知識的愈來愈專門，學者們對於知識的定義也異於常人。學者認為只有邏輯化的知識與專業性的知識，才能夠算是知識。這種態度，自然忽視普遍知識，忽視常識判斷，更忽視本能判斷。

　　我的看法是，判斷只有本能判斷和常識判斷。見識見解的形成，只有依據本能與常識。專業知識與邏輯分析，都是累積資料與分析資料的利器；但是那僅只是過程。建構這個過程的本領，學者遠遠超過一般人。然而，當資料收集與分析之後，學者要將頭腦回到由本能和常識主導的狀態，提出由本能與常識主導的見解。因為本能判斷才是合於常情的判斷，常識判斷才是合於常理的判斷。

　　關於本能判斷部份，可以與我提出的「生物史觀」做一種聯想。我要表達的意思是，非但學者能夠判斷，一般人也能夠判斷；非但一

般人能夠判斷，動物也能夠判斷。這種本乎叢林法則的趨吉避凶式判斷，是一切判斷的根本；是一切歷史事件判斷的根本。

學者要在經過長時間的邏輯訓練後，恢復其對於常識與本能的記憶，簡單的辦法便是多接觸社會。古今中外有成就的學者，無論自願與非自願，莫不走出學院擁抱社會。我在前面論及學院不等於學術的說法，可以作為參考。

5 關於文字表達的看法

孔子說「辭，達而已矣」，我以為文字之於學術，這個道理尤其重要。一般而言，文字可以分為三種：抒情文、記敘文與論說文；換成中國的傳統說法，它們正好與文、史、哲三種文字形式相對。「辭，達而已矣」的意思，是說文字的目的在於溝通，並且僅只是溝通而已。對記敘文與論說文這兩種為了講明道理、說服他人的文字而言，文字簡單，能夠使讀者快速而容易地進入狀況－了解作者的想法。這種使讀者方便的考慮，是作者是否能夠普遍地將其思想傳達出去的首要因素。

記得十餘年前，我剛從美國回來。大學裡一位女學生，在課堂裡說「歷史能不能流傳，在於我們讀不讀歷史」，給了我相當大震撼。這個有點威脅、有點市場取向的說法，是一種真理。文字的簡單與否，能否讓讀者願意開始閱讀作者的思想，是文字流傳的起始點。若是文字閱讀起來非常困難艱澀，有再好的思想也不得傳布；因為，沒有人願意閱讀。

我還記得讀高中時候，我的中文老師是王亞春女士，她是當時非

常少數任教於高中的北大碩士。她不只一次說她不喜歡韓愈，因為他的文字詰屈聱牙。這個又難寫又難念的成語我一直記到現在，因為，當時我就想過一個問題；韓愈的排佛理想不得成功，是不是多少和他的文字艱澀有點關係？和他的表達能力有點關係？

　　一般學者把文字弄得很難懂，我以為有幾個原因：第一，賣弄。我曾經親耳聽到一位學者說「我不這樣寫，你們怎麼知道我有學問？」第二，受到英文文法的影響。中國在二十世紀初期，推行白話文運動。講話和寫作的文法不相同，也並不是只有中國如此。推行白話文，是希望將講和寫的文法合而為一，將文法與語法合而為一；這樣文化和教育的推行便能更快速有效。然而，當英文（或其他外國語文）在中國流行以後，中文文法普遍受到外文文法影響。這種混合了中外文法與語法的文字，我稱之為「新文言」。那不是能夠為所有人了解的文字，對於一般人而言，它和中國的文言文一樣難懂。第三，把溝通本身看成了一種創作。很多學者有這個問題。文字對於他們而言，不是溝通工具，而是創作工具。他們把思考當成創作，把寫作也當成創作。這種態度的分寸很難拿捏；可能很有可讀性，也可能讓人不忍卒讀。

　　在學術研究上，無論什麼理由使得文字難懂，都要避免。道理儘管深奧，文字必須淺顯；深入淺出、雅俗共賞才是學術文字的最高境界。學術已經是少數人的事情了，何必在文字上弄得艱澀，令人更為望之卻步呢。

6 關於寫作形式的看法

　　在談論研究方法的最後，我要說關於寫作形式的問題。我認為寫

作沒有形式，形式和形式主義之間的界線，很容易不小心跨過。我很不喜歡形式主義。

學術講究固定形式嗎？學術不講究固定形式，學院才講究固定形式。這裡又回到前面的學術與學院問題了。如果說學術研究要求什麼形式，我寧可說學術要求講理講得明白。學者能夠把話講得明白，是一種重要的表達形式－這種表達形式，倒是學者需要堅持的一種形式。但是，學界一般所講的形式不是這種形式，而是寫作格式。

學術寫作有固定的格式嗎？一種好的學術見解，可以因為寫作格式特殊，而受到輕視嗎？一種很不好的學術見解，可以因為寫作格式合乎標準，而受到重視嗎？寫作格式不是評定學術的標準，而是學院的圍籬；用以區分、保護學院學者的圍籬；是不讓人隨意進出象牙之塔的圍籬。

寫作格式建立的原始目的，是為了有效的把話講清楚。因為清楚的表達思想，是學者的本領和工作。在這種立意之下，寫作格式當然有其存在必要。也因此，所謂學術格式，絕對不是一種特定的格式；能夠清楚講理的格式，都是可以被接受的學術格式。如果僅認定一種特定的格式才是學術格式，同時以之作為畫地自限、區分派別甚至相互攻擊的武器。那麼所謂的學術寫作格式，就是單純的、無聊的形式主義問題了。

王大智作品集　青演堂叢稿三輯論述　9900A03

聽聽諸子談藝術

作　　者	王大智	
校　　對	王大智	
發 行 人	陳滿銘	
總 經 理	梁錦興	
總 編 輯	陳滿銘	
副總編輯	張晏瑞	
編 輯 所	萬卷樓圖書股份有限公司	
排　　版	林曉敏	
印　　刷	百通科技股份有限公司	
封面攝影	王美祈	
封面設計	宋檥雁	

發　　行　萬卷樓圖書股份有限公司
　　　　　臺北市羅斯福路二段 41 號 6 樓之 3
　　　　　電話 (02)23216565
　　　　　傳真 (02)23218698
　　　　　電郵 SERVICE@WANJUAN.COM.TW
香港經銷　香港聯合書刊物流有限公司
　　　　　電話 (852)21502100
　　　　　傳真 (852)23560735

ISBN 978-986-478-214-7
2018 年 12 月初版
定價：新臺幣 280 元

如何購買本書：
1. 劃撥購書，請透過以下郵政劃撥帳號：
　　帳號：15624015
　　戶名：萬卷樓圖書股份有限公司
2. 轉帳購書，請透過以下帳戶
　　合作金庫銀行　古亭分行
　　戶名：萬卷樓圖書股份有限公司
　　帳號：0877717092596
3. 網路購書，請透過萬卷樓網站
　　網址 WWW.WANJUAN.COM.TW
大量購書，請直接聯繫我們，將有專人為
您服務。客服：(02)23216565 分機 610
如有缺頁、破損或裝訂錯誤，請寄回更換
版權所有·翻印必究
Copyright©2018 by WanJuanLou Books CO., Ltd.
All Right Reserved　　　Printed in Taiwan

國家圖書館出版品預行編目資料

聽聽諸子談藝術 / 王大智著.-- 初版. -- 臺北
市：萬卷樓, 2018.12
面；公分.--(王大智作品集；9900A03)(青演堂
叢稿三輯)
ISBN 978-986-478-214-7(平裝)
1.藝術哲學 2.先秦哲學
901.9201　　　　　　　　　107016281